LETTRES A DAVID.

Sujet du frontispice.

Sur un sarcophage du style antique, le portrait du régénérateur de la peinture en France s'élève entre deux figures dont l'une est la France, et l'autre le génie de la peinture. Cette Peinture, suppliante et attristée, couronne l'image de son plus cher favori. La France, attentive aux vœux qu'elle forme, va déchirer cette liste où se lit encore le nom de David.

Nous devons ce joli dessin à M. Deveria, jeune artiste plein de chaleur et de goût. Ici, nous ne pouvons en offrir qu'un simple trait; mais ce sujet terminé par un de nos plus habiles graveurs, pourra se trouver séparément chez le libraire, éditeur de cet ouvrage.

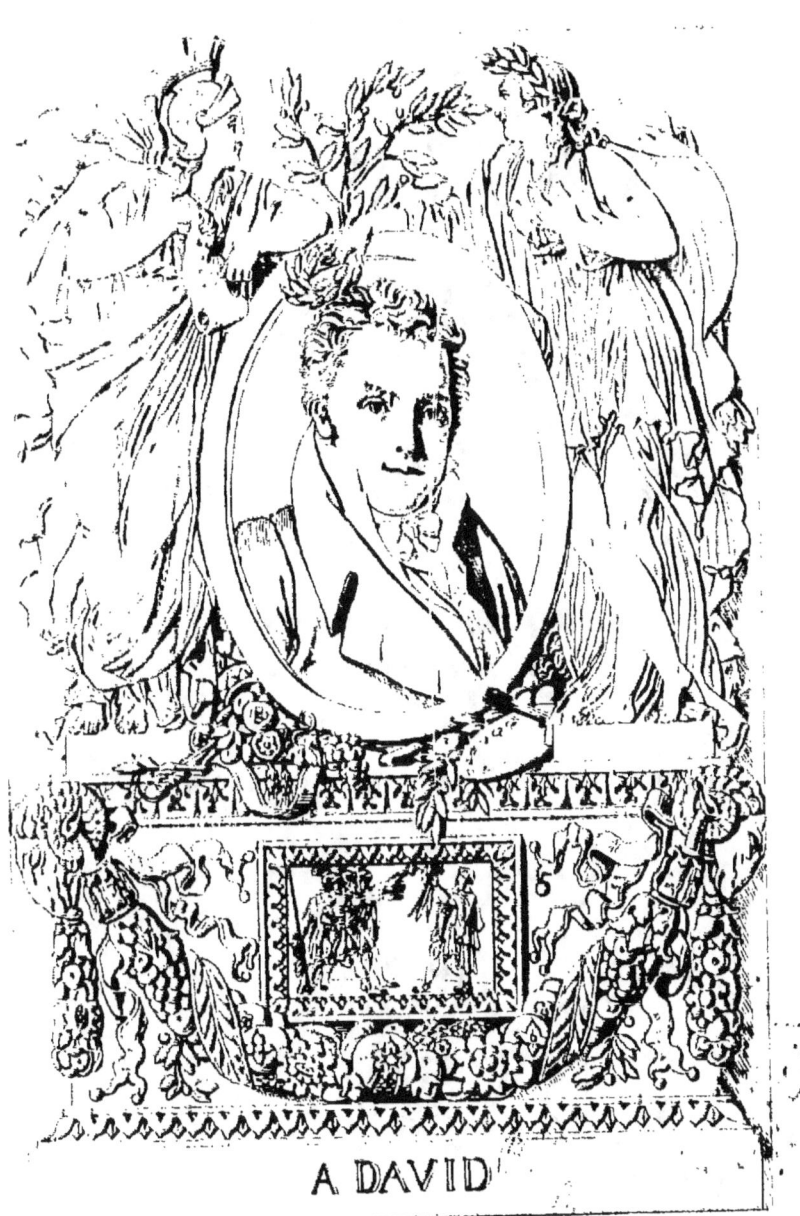

A DAVID

LETTRES
A DAVID,

Sur le Salon de 1819.

PAR QUELQUES ÉLÈVES
DE SON ÉCOLE.

OUVRAGE ORNÉ DE VINGT GRAVURES.

A PARIS,
CHEZ PILLET AINÉ, IMPRIMEUR-LIBRAIRE,
ÉDITEUR DE LA COLLECTION DES MŒURS FRANÇAISES,
RUE CHRISTINE, N° 5.

1819.

LETTRES A DAVID,

sur

LE SALON DE 1819.

PREMIÈRE LETTRE.

Mon cher maître,

Le Salon s'est ouvert aujourd'hui 25 août; et la foule attirée de toutes parts, a fait depuis ce matin le siége du Louvre. Ce siége là était du moins pacifique; beaucoup d'étrangers s'y sont encore montrés; mais on a remarqué que, cette fois, en sortant, qu'ils n'avaient que le *livret* à la main.

Dieu sait si l'amour de la peinture est le seul amour qui mette en mouvement cette foule confuse. Une curiosité assez vaine et une pressante envie de se faire voir, détermine un grand nombre de ces oisifs à se porter dans les vastes péristyles et sur les beaux escaliers du temple des arts.

L'industrie française étale aussi ses produits ; mais il ne faut pas croire qu'elle se soit renfermée toute entière dans l'intérieur des galeries ; elle s'exerce jusque sur les escaliers; puisse quelque honnête provincial ne pas s'apercevoir, ce soir en rentrant chez lui, qu'il en est à Paris de plus d'un genre.

Pour nous, mon cher maître, qui avons pris l'engagement public de vous rendre compte de nos remarques, nous ne vous offrirons aujourd'hui qu'un aperçu général et rapide; car nous ne savons point, à la manière des critiques de profession, parler d'un objet sans l'avoir examiné ; et je vous avoue, que promené un moment dans toutes les salles sur les épaules de mes voisins qui se seraient passés, ainsi que moi, de ce petit triomphe impromptu, je n'ai rien à vous dire de positif, si ce n'est que ce que nous appelons *nos maîtres*, sont assez pauvres de productions dans l'exposition de 1819, et que les élèves, au contraire, se sont éminemment distingués.

Les noms connus d'Abel de Pujol, de Couder, d'Horace Vernet, de Blondel, de Mauzaisse, de Lordon, de Granger, de Langlois, d'Hersent, de Schenetz, de Ducis, de Van Brée et de quelques autres, passeront sous vos yeux pour des compositions historiques ; ceux de Watelet, de Reigner, de Michallon, de Raymond, soutiendront l'honneur du paysage ; enfin la sculpture se recommandera sous

les noms de Flatters, Cortot, Ruxhiel, David, et sous le nom nouveau du jeune Fayottier.

En voyant cette foule d'*amateurs*, pressée, coudoyée, heurtée, pour pénétrer au salon, qui pourrait se défendre d'une réflexion naturelle? C'est un singulier jour à choisir que la fête du roi, pour l'ouverture d'une exposition de peinture. S'il est déjà bizarre de jeter au nez du public des tableaux, des gravures, de la sculpture, de l'architecture, avec tous les métiers à-la-fois qui servent nos besoins, nos usages et notre luxe, il l'est davantage de diviser l'intérêt qu'ils inspirent par d'autres intérêts et des devoirs. Comment ose-t-on mettre le Louvre en quelque rivalité avec les Thuileries? N'aviez-vous pas à craindre que tant de préoccupation et d'allégresse ne laissât qu'à un très-petit nombre de personnes le loisir de se rendre dans de froides galeries, où ne sont offerts à leur admiration que des marbres et des toiles, souvent inanimées?

L'exposition de 1817 correspondait déjà à un anniversaire consacré par des réjouissances; en changeant ainsi, toutes les années, l'époque de cette session des arts, il n'y a pas de raisons pour que le prochain salon ne se règle sur les cérémonies du sacre, et que tous les enfans du sang royal qui viendront successivement affermir les destinées du trône, n'ouvrent les yeux au milieu d'un appareil de tableaux. On veut une époque fixe pour cette solen-

nité, et celles de la cour n'ont rien de commun avec la fête des arts. L'ouverture du salon ne peut être indécise et capricieusement réglée comme la représentation d'une pièce sur l'affiche d'un théâtre ; cette mobilité de résolutions entraînerait de graves inconvéniens. Voulez-vous l'ouvrir au mois d'avril ? vous direz que les beaux jours et l'éclat de la lumière sont plus favorables à l'examen des couleurs et aux jugemens du public. Ne voulez-vous l'admettre qu'au milieu de l'automne ? vous direz que vous laissez aux artistes ces longues journées dont la température même est utile au matériel de leur travail. Je vois des motifs pour toutes les saisons, mais je n'en vois aucun pour en changer. Les amateurs régleront leurs affaires, leurs voyages sur l'époque connue de l'exposition, et s'il est vrai que les arts aient quelquefois besoin de la richesse, vous n'exposerez point de pauvres artistes à être privés de sa présence et de la concurrence utile des amaterus. Soyez courtisan, cela peut être souvent fort utile ; mais quelquefois aussi soyez directeur de nos Musées.

M. de Forbin, que vous connaissez peut-être, est un homme de beaucoup d'esprit. Il était déjà amateur distingué de peinture, il est devenu grand peintre le jour où il a été nommé à l'emploi de M. Denon. Pour être artiste, dit-on, il ne lui manquait que deux petites conditions de plus : la science

du dessin et de la couleur; ceux de nos confrères qui passent maintenant par ses antichambres pour arriver au Salon ne connaissent plus de défauts dans sa manière. M. de Forbin les laisse dire et se garde de les croire; mais il sait qu'il peut rendre deux services essentiels aux arts, et il y emploiera sans doute ses efforts. Le premier de ces services serait de ne plus classer le salon, comme il l'a fait cette année, d'après les règles d'une symétrie toute puérile qui confond les genres, les compositions, et qui rapproche quelquefois (involontairement sans doute) les tableaux de certains maîtres privilégiés des essais d'un élève dont les défauts font ressortir les qualités du favori; le second serait de rendre à nos études ces toiles magnifiques, ces immenses compositions qui, dans les quinze années qui viennent de s'écouler, ont fait la gloire de notre école et l'envie des étrangers.

N'est-il pas surprenant que les Batailles d'*Austerlitz*, d'*Eylau*, de *Marengo*, l'*hôpital de Jaffa*, le *pardon aux révoltés du Caire*, la *reception des clefs de Vienne* et vos tableaux, mon cher Maître, soient voilés à nos regards; et encore obscurément cachés dans la poudre d'un garde-meuble, sous prétexte qu'ils attestent de grands talens et rappellent toute la splendeur de nos armes? Qu'importe le sujet de ces peintures quand ces peintures sont des chefs-d'œuvre. Les actions appartiennent-

nité, et celles de la cour n'ont rien de commun avec la fête des arts. L'ouverture du salon ne peut être indécise et capricieusement réglée comme la représentation d'une pièce sur l'affiche d'un théâtre; cette mobilité de résolutions entraînerait de graves inconvéniens. Voulez-vous l'ouvrir au mois d'avril ? vous direz que les beaux jours et l'éclat de la lumière sont plus favorables à l'examen des couleurs et aux jugemens du public. Ne voulez-vous l'admettre qu'au milieu de l'automne ? vous direz que vous laissez aux artistes ces longues journées dont la température même est utile au matériel de leur travail. Je vois des motifs pour toutes les saisons, mais je n'en vois aucun pour en changer. Les amateurs régleront leurs affaires, leurs voyages sur l'époque connue de l'exposition, et s'il est vrai que les arts aient quelquefois besoin de la richesse, vous n'exposerez point de pauvres artistes à être privés de sa présence et de la concurrence utile des amateurs. Soyez courtisan, cela peut être souvent fort utile; mais quelquefois aussi soyez directeur de nos Musées.

M. de Forbin, que vous connaissez peut-être, est un homme de beaucoup d'esprit. Il était déjà amateur distingué de peinture, il est devenu grand peintre le jour où il a été nommé à l'emploi de M. Denon. Pour être artiste, dit-on, il ne lui manquait que deux petites conditions de plus : la science

t-elles aux ressentimens de la terre quand elles sont passées dans le domaine des arts ? La pudeur de quelques sentimens affectés par nos *royalistes*, incapables de supporter la vue de nos triomphes, serait-elle plus craintive que celle des jeunes filles qui passent sans baisser les yeux devant la statue d'Antinoüs ?

Je cède la plume à un autre de vos disciples pour reprendre le crayon, que vous nous avez instruit à conduire. Nous sommes, vous le verrez, différens d'opinion sur quelques points ; mais la bonne foi de nos discussions, dont vous êtes juge, se manifestera ainsi. La liberté de penser est toujours la première loi de ces républiques qui ne se perpétuent, hélas ! que dans les ateliers.

Agréez, etc. N.

DEUXIÈME LETTRE.

Paris, 25 août 1819.

Le grand nombre d'ouvrages de peinture, de sculpture et d'architecture exposés tous les deux ans prouvent sans doute, que les beaux arts sont plus cultivés en France qu'ils ne l'ont été dans aucun autre pays. Mais, si dans cette foule de productions on est obligé d'en chercher quelques-unes qui méritent de justes éloges, si ce petit nombre qui semble encore diminuer chaque année appartient aux maîtres qui, sortis de la même école, quoique guidés par un génie différent, furent jusqu'à ce jour les soutiens et la gloire de la peinture; si dans leurs élèves on ne reconnaît plus la même élévation de pensées, le même goût, ce style pur et noble, cette étude accomplie et de l'antique et de la nature, que faudra-t-il penser de l'état de la peinture en France?

Ce n'est point ce grand nombre de tableaux, cette foule de statues trop complaisamment amoncelées qui prouvent que les arts sont florissans. Que l'on fasse un examen scrupuleux des divers genres de

mérite de toutes ces productions, et l'on se convaincra trop malheureusement qu l'art est bien près de dégénérer; qu'il s'engage dans une mauvaise route : il la parcourra avec d'autant plus de rapidité que l'on s'fforce de croire qu'il e.t au plus haut point de perfection. Et que, soit par caical, soit pour flatter l'autorité, soit par une insouciance bien condamnable, aucun de ceux qui pourraient le mieux diriger n'ose signaler ses erreurs, ou ne veut le ramener dans la route véritable loin de laquelle il s'égare.

On pourrait penser que les arts ne doivent fleurir dans un pays que pendant un court espace de tems. Bien des exemples le feraient craindre. Mais nous croyons découvrir que lorsqu'on les possédait, on ne faisait pas assez pour les conserver. Le siècle de Léon X voit s'ouvrir une école superbe : une foule d'artistes du plus haut talent se répandent en Italie. Raphaël, en douze années, forma une école d'où sortent cinq ou six peintres dont les ouvrages font toujours une partie de la gloire de Rome. Bientôt, à la mort prématurée de ce grand homme, les arts sous différens maîtres perdent cette supériorité qu'il leur avait acquise, et presque entièrement dégénérés fuient leur terre natale : aucune institution alors ne pouvait les protéger. La Hollande, la Flandre, l'Espagne ne voient briller qu'un moment la peinture; le genre qu'avaient adopté leurs artistes, leur manque de style dans leurs plus grandes compo-

sitions, remplies cependant de plus d'un genre de mérite, devaient amener une prompte décadence. En France, à diverses époques la peinture semble vouloir se fixer : comme dans les autres pays elle ne peut y demeurer long-tems. Son séjour fut de courte durée malgré les carresses de François 1er et les prodigalités de Louis XIV.

Cependant cette France semblait privilégiée : les beaux arts, après avoir pris un élan glorieux avaient disparu pendant le règne de Louis XV, lorsque les premières années de la révolution les ont vus sortir une seconde fois de la barbarie. On vous dut cette résurrection soudaine et imprévue, mon cher Maître ; à vous qui, élevé dans les faux principes de la dernière école, aviez besoin de génie pour renoncer tout-à-coup à d'incertaines études, et pour découvrir dans l'antique toutes ces beautés qui formèrent ce goût et développèrent ce beau talent, la gloire de la peinture française.

On prétendrait à tort que *Vien* fut alors le chef de l'école; ce serait aussi peu exact que si l'on désignait le *Perrugin* comme le chef de cette fameuse école dont l'honneur appartient à Raphaël. David seul le devint; malgré toutes les obligations dont il est redevable à ses maîtres, son talent supérieur a fait davantage. Ses maîtres, ses émules ont pu sentir comme lui les beautés de l'antique, mais nul ne les a mieux rendues. C'est vous qui le premier, peut-être, de

tous les peintres avez su poser sur la toile ces formes pures des statues grecques, en leur donnant la vie qui leur manquait. Personne mieux que vous ne pouvait enseigner. Les défauts même qu'on essaya de vous reprocher ne pouvaient nuire à l'excellence de votre méthode.

Il est bien des genres de mérite en peinture ; mais tous ne rendent pas propre à enseigner. Tel qui se distingue par la fougue de son imagination, par la hardiesse de son dessin, le grandiose de ses compositions, pourrait manquer de style, de pureté dans les formes ; les nuances délicates, les expressions sublimes de l'antique pourraient lui être échappées. Par cela même, il serait dangereux qu'il fût à la tête d'une école : il ne pourrait pas communiquer son génie, son talent à ses élèves ; et il ne serait pas à même de les diriger dans la première route qu'ils doivent suivre : l'étude du beau chez les anciens.

Tel autre, d'un génie moins fougueux, doué d'un esprit fin et observateur, aura bien étudié le dessin pur des statues grecques ; rien ne choquera dans ses ouvrages ni pour le goût ni pour le style, mais il poussera peut-être trop loin cette perfection de détails, si près de la sécheresse ; il rendra la nature avec trop d'exactitude. Lui seul pourra réussir dans un si grand travail ; lui seul peut faire ainsi. Celui qui voudra l'imiter, s'il n'est aussi parfait, ne produira qu'un mauvais ouvrage. Celui-là aussi ne peut

enseigner ce qu'il sent, il ne pourrait se faire comprendre.

C'est ainsi que les *Carraches*, les *Véronèse*, *Michel-Ange* lui-même eurent difficilement conservé le vrai beau dans leur école ; c'est ainsi qu'il eût été difficile au *Corrège*, à l'*Albane*, et au *Guide* d'enseigner la grâce et le sentiment qui distinguent leurs ouvrages. *Raphaël* seul pouvait initier des élèves aux connaissances de l'art.

Dans des tems plus rapprochés, *Le Poussin* aurait pu rendre à la peinture tout l'éclat que s'efforcèrent en vain de lui donner les peintres les plus célèbres du siècle de Louis XVI. Ces artistes, avec de grands talens, étaient loin de posséder ce que l'on doit exiger de ceux qui se destinent à professer. Poussin seul, exilé par l'envie, fut alors acquérir à Rome la perfection de sentiment et les connaissances du beau qui lui firent enfanter tant de chefs-d'œuvre. Profondément instruit, il avait étudié les anciens avec fruit ; leurs poésies lui étaient familières ; l'histoire lui avait découvert toutes les belles actions de ses héros. Joignant a la science un dessin pur et correct, personne plus que lui n'eut été capable de former des élèves. Par une bizarrerie difficile à expliquer, autrement que par ce préjugé que l'Italie attache toujours au nom français, il passa trente années au milieu de Rome sans avoir une école.

Certes, celui de nos peintres que l'on puisse le

mieux comparer au *Poussin* c'est David ! Plus heureux que lui, il a pu rendre son talent utile à la jeunesse, il lui prodigua ses soins et, après lui avoir fait prendre une route nouvelle, il la perfectionna dans un art dont il possède si bien le secret.

Aujourd'hui il n'existe plus d'école proprement dite. Plusieurs s'élèvent; mais aucune n'imprime son caractère à l'art. Les maîtres, qui devraient nous donner des modèles, restent dans une oisiveté condamnable, et des années leur suffisent à peine pour enfanter une composition. Les élèves qui pourraient nous faire espérer quelques ouvrages distingués se soumettraient-ils au pouvoir avec un empressement servile et attendraient-ils de lui leur palette et leurs pinceaux !

S'il se pouvait que l'on vît tout-à-coup, au milieu de nous, plusieurs de ces artistes si féconds du beau siècle de l'Italie, où seraient les salles assez spacieuses pour contenir les immenses et brillantes productions que leur génie pourrait créer en deux années ? Combien paraîtrait stérile l'imagination lente et paresseuse de nos artistes modernes.

Cette stagnation, cette difficulté de produire, doivent faire craindre une prochaine dégénération. Il serait pénible de penser que les arts ne dussent briller que pendant la vie de celui qui les aurait arrachés à la barbarie, et les aurait fait fleurir un instant. Sa mort amènerait une prompte décadence. Non, il ne doit pas en être ainsi ; une fois l'impul-

sion donnée, il doit y avoir des moyens puissans de conserver ce que l'on a acquis si difficilement.

De bonnes institutions fondamentales doivent protéger et conserver les arts. Jusqu'ici le gouvernement ne les a pas encouragés d'une manière utile. Trop soigneux du présent, il n'a point pensé à l'avenir : pour l'ordinaire, il s'en est emparé pour lui spécialement. Les études ont été jusqu'à ce jour abandonnées à une routine pernicieuse, il est tems qu'elles attirent sa sollicitude.

Pourquoi n'ouvrirait-il pas un asile à un certain nombre de jeunes élèves, destinés à se livrer un jour à l'étude de la peinture, de la sculpture et de l'architecture ? Ce qui manque principalement aux artistes, c'est l'instruction préliminaire ; c'est cette éducation fondamentale qui se reconnaît dans quelque profession que l'on ait adoptée. Pourquoi cette éducation leur manque t-elle ? c'est que les familles d'où sortent les artistes sont presque toujours celles où se cultive une modeste industrie et des professions peu lucratives. Les hommes qui possèdent nos richesses et nos honneurs, n'accueillent point l'idée que leurs enfans puissent devenir *des artistes*. Ils aiment mieux leur donner ce qu'ils appellent dans le monde, un état, en faire de médiocres jurisconsultes, des médecins inhabiles, des diplomates sans talent, que de leur ouvrir la carrière de Raphaël. Ce sont, il faut le dire, des artisans qui en-

voient, pour la plupart, leurs enfans dans ces écoles gratuites de dessin où rien ne leur est enseigné que l'art de tracer des lignes. Et si la considération ne s'attache aux arts, dans nos préjugés, que lorsqu'ils se sont élevés à une grande supériorité, cette défaveur prend peut-être sa source dans ce manque d'éducation élémentaire qui, comme nous venons de le dire, se fait trop sentir chez les peintres, les sculpteurs et les architectes. Que le gouvernement attache donc à ces écoles, déjà ouvertes, des maîtres de toute espèce; et que ce conservatoire nouveau soit aussi un refuge pour ceux des élèves qui, dans le cours de l'éducation générale des lycées, montreraient une vocation décidée pour les arts.

Ces élèves recevront ainsi l'éducation que l'on donne à toute la jeunesse française, et en même tems une instruction plus spécialement appropriée au but qu'ils se proposent d'atteindre. Lorsque tous les trésors des littératures anciennes et modernes leur auront été confiés, ils seront mieux disposés à l'étude brillante de la peinture; leur imagination échauffée par de si nobles souvenirs enfantera facilement de nouveaux chefs-d'œuvre. L'étude spéciale de l'antique prolongera les traditions des bons principes et des saines théories. A défaut d'un chef d'école qui indique à ses élèves la manière de faire, et les échauffe par son enthousiasme ou son exemple, par une semblable éducation, on apprendra aux

élèves à découvrir eux-mêmes les beautés des ouvrages de l'antiquité.

Pour les amener insensiblement à la connaissance du beau et au perfectionnement du dessin, on ne mettrait devant leurs yeux que les chefs-d'œuvres de la sculpture; sous les portiques de leur lycée, dans les lieux consacrés à l'étude, la peinture leur offrirait ses plus sublimes productions : c'est ainsi qu'on les habituerait à ne concevoir que le beau, et qu'ils se prépareraient à créer des compositions empreintes de l'idéal auquel ils seraient familiarisés dès l'enfance. Quelques-uns de ces soins, dont Montaigne voudrait qu'on entourât les premières impressions du poète, pourquoi seraient-ils refusés aux jeunes années du peintre?

Certainement, tous les élèves appelés dans ce gymnase moral, ne deviendraient pas des artistes distingués; car, il faut pour l'être ce qu'on ne peut acquérir par aucune étude; mais tous auraient une juste idée du vrai beau, et s'ils n'enfantaient pas, au moins ils seraient préparés à apprécier les productions de leurs condisciples.

C'est encore ainsi que l'on pourrait former ce Public tant désiré pour le perfectionnement des arts, ce Public moins empressé à vouloir les juger, et à se croire, sans la moindre étude, capable de pouvoir apprécier leurs productions. Une fois fixé sur le vrai beau, il ne serait pas aussi changeant; alors on ne

verrait plus la mode, ce redoutable tyran des arts, soumettre le bon goût à ses nombreux caprices.

Telles sont les idées premières sur un plan d'éducation de jeunes artistes.

Quant à ceux dont les études seraient terminées, une fois capables de produire, qu'ils ne cherchent d'appui que dans leur talent ! qu'ils fuient avec soin toute protection, tout patronage. Bientôt ils ne seraient plus libres de diriger leurs pinceaux. Leur palette, chargée des plus vives couleurs, n'offrirait plus qu'un mélange bizarre et confus, suivant le caprice d'un ignorant protecteur. La douce liberté est favorable aux grandes idées, aux belles exécutions ! De tous les artistes, qui mieux que le peintre est à même d'en jouir ? ne peut-il, au gré de son génie, couvrir sa toile d'une heureuse composition ? qui peut l'arrêter ? Si son ouvrage est bon, bientôt on se disputera l'honneur de le posséder. Qu'il apprécie donc son heureuse indépendance.

Les maîtres célèbres dont s'honore la peinture, s'empresseraient, on n'en peut douter, d'aider de tous leurs efforts une pareille institution. Ils sauraient l'établir sur des fondemens durables. Alors s'élèverait, sous leurs yeux, cette génération d'artistes studieux, animés du désir ardent de devenir leurs égaux. Pour prix de leurs travaux, peuvent-ils désirer une plus belle récompense ?

<div style="text-align:right">L. M.</div>

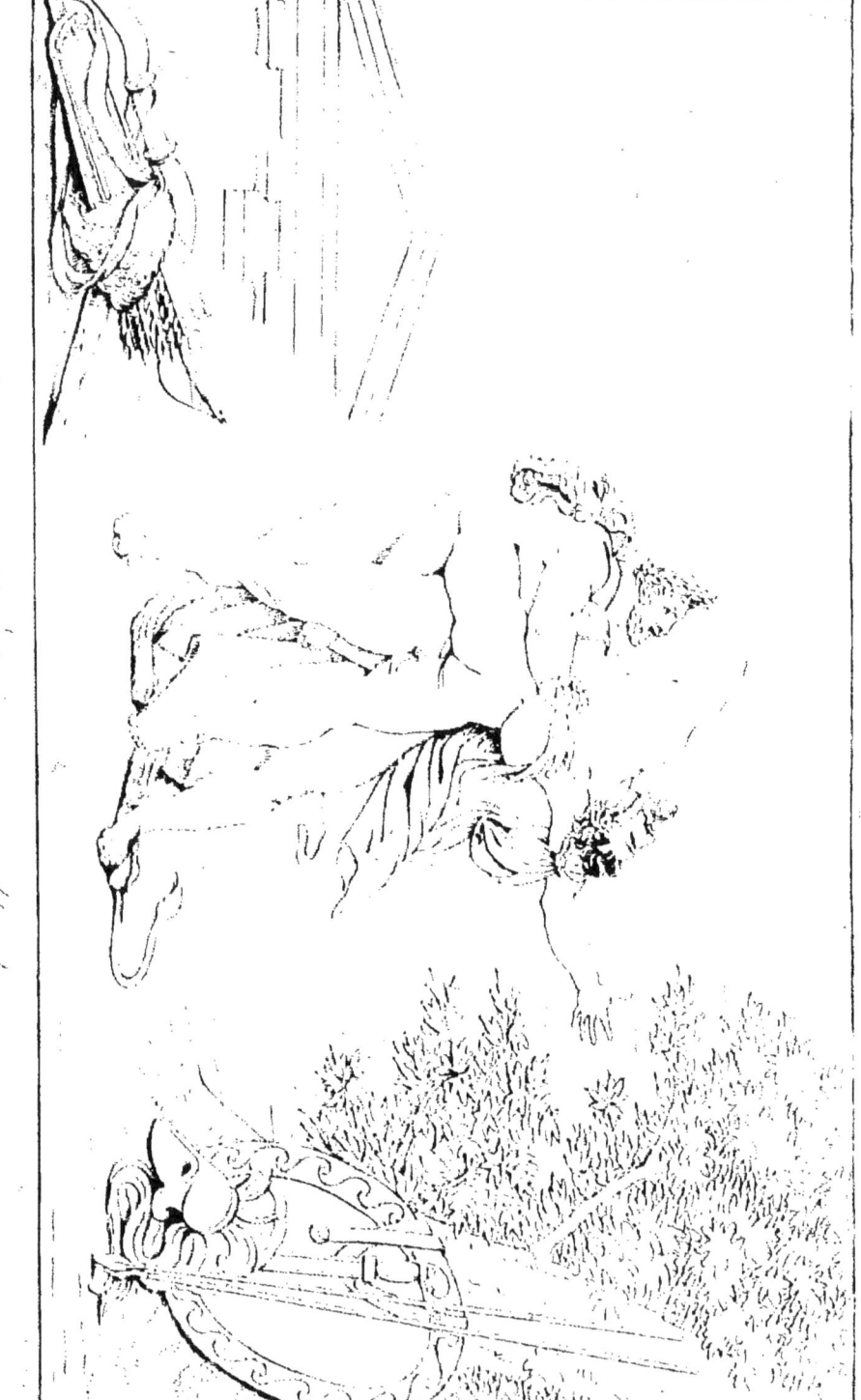

TROISIÈME LETTRE.

Paris, 1ᵉʳ septembre 1819.

Mon cher maître,

Un de vos élèves, passé de votre atelier devenu désert, dans celui de l'estimable M. Regnault, s'était fait remarquer par ses précédentes productions. Un dessin facile et correct, un bon ton de couleur, un pinceau large et suave, une expression juste et une composition heureuse, avaient fait distinguer les premiers tableaux de Couder.

« *Amour, tu perdis Troie!* » Cet hémistiche du *bonhomme* fut le sujet de sa première inspiration. Une création plus sévère, fondée sur un fait historique du plus haut intérêt pour un peintre, fut son second essai ; et le tableau de *la Mort de Masaccio achevant son dernier ouvrage*, fit présager que celui qui peignit si bien la fin prématurée d'un des premiers régénérateurs de l'art, serait bientôt digne lui-même d'être compté au nombre de ses successeurs. Couder justifia cette espérance, en offrant son *Lévite d'Ephraïm*, dont la composition et l'effet ont réuni le suffrage des connaisseurs, et lui ont mérité l'honneur qu'il a obtenu, de faire partie de la galerie du Luxembourg.

Parmi les cinq compartimens qui composent le

plafond de la salle ronde qui sert d'entrée à la galerie d'Apollon, Couder a été chargé d'en composer trois, qui sont exécutés.

Le premier, dont nous vous envoyons le trait, est le combat d'Hercule et du géant Antée, fils de Neptune et de la Terre, qui avait fait le projet de bâtir un temple à son père avec des crânes humains.

Le fils d'Alcmène voulut purger la terre d'un tel monstre; il l'attaque: déjà trois fois il l'avait terrassé, mais s'apercevant qu'Antée retrouvait de nouvelles forces dès qu'il avait touché la terre, Hercule dépose sa massue, et l'étreignant de ses bras nerveux, il le serre en le tenant en l'air, et l'étouffe sur sa poitrine. C'est cet instant qu'a peint l'artiste. Hercule a saisi le géant, qui s'attache d'une cuisse nerveuse sur la hanche de ce héros, tandis qu'il s'efforce, en alongeant l'autre, de toucher le sol; mais sa tête se renverse, ses bras étendus perdent leur vigueur, et il succombe enfin à cette force irrésistible, apanage du fils de Jupiter.

Couder a retracé cette scène à la manière des grands peintres. Le corps d'Antée, dessiné dans le genre de Michel-Ange, rappelle la science anatomique de cet artiste, et fait honneur à celui qui semble l'avoir pris pour modèle. L'Hercule a bien le caractère et la forme consacrés, et nulle indécision dans le dessin ne vient déranger l'ensemble de ce groupe, dont la couleur semble aussi participer du grandiose de celle de nos premiers maîtres.

Achille, vainqueur des Troyens, entouré de ses victimes, a excité la colère du Xanthe et du Simoïs, qui les protégeaient. Furieux, ils l'arrêtent dans sa course, et, soulevant leurs ondes irritées, ils s'opposent de leurs flots et de leur présence à de nouveaux exploits. Les Fleuves sortent de l'onde, et s'approchent du héros; leurs gestes menaçans contrastent avec leurs têtes vénérables coiffées de cheveux blancs et de roseaux. Achille, ta lance et ton bouclier te sont désormais inutiles : qu'opposeras-tu à de tels ennemis?

Couder a développé dans ce sujet le même talent que dans le précédent, mais non avec le même avantage. Il nous paraît qu'Achille, vêtu d'un simple manteau, eût été plus heureusement rappelé qu'avec une cuirasse, d'autant que c'était ainsi que les Grecs peignaient les héros. Les Fleuves sont bien dessinés, et la tradition antique bien observée.

Dans le troisième tableau de ce même plafond, Couder a représenté Vénus descendue sur un nuage dans le sombre manoir de Vulcain. Elle y vient réclamer pour Énée les armes brillantes qui doivent assurer sa gloire. Vulcain, assis près de sa forge, appuyé sur son marteau, reçoit d'un air bienveillant la requête qui sort de la bouche charmante de son épouse; il lui montre le faisceau où se suspend ce bouclier célèbre et le glaive d'une trempe divine qu'il a travaillé de ses mains pour son protégé. L'effet de cette supplication paraît immanquable; nul Cyclope n'est témoin du mystérieux entretien.

Cette scène, d'un tout autre effet que les précé-cédentes, est exécutée avec le même succès. On sent que le vrai talent peut arriver au but par tous les moyens. Plus tard, mon cher Maître, nous vous rendrons compte d'un tableau annoncé dans le *livret*, au n° 241 : *la Nouvelle de la victoire de Marathon*, qui ne fait point encore partie de l'exposition ; voyons, en attendant, deux autres sujets de petite proportion sortis du même pinceau ; le premier est intitulé : *Leçon de géographie au collège de Reichnau*.

Les événemens de la révolution avaient conduit en Suisse, dans sa jeunesse, S. A. M. le duc d'Orléans, et y rendaient sa situation précaire. Inspiré par le moment, il prend la résolution de professer la géographie qu'il avait apprise dès l'enfance, et, imitant dans un âge si tendre Denys de Syracuse, il quitte un rang élevé pour se livrer à l'instruction de la jeunesse. Le duc d'Orléans, à peine âgé de seize ans, debout et la main posée sur une sphère, y désigne du doigt la même partie du monde qu'il indique de l'autre sur une carte géographique. Deux écoliers sont près de lui : l'un écrit la leçon, l'autre l'écoute et suit l'indication démonstrative ; plus loin, un groupe assis autour d'une table, où préside un régent en perruque à l'allemande, semble attentif à une leçon d'un autre genre ; deux espiègles s'y dérobent par une conversation muette que ne voit point un homme assis sur le devant, qui paraît être le chef de la maison et qui écoute attentivement le

jeune professeur. Il y a tant de vérité dans cette scène que le spectateur croit y assister. Le pinceau est aimable, la couleur vraie; on distingue sur-tout ce chef de maison dont l'expression semble avoir été saisie d'après nature.

L'artiste a dévoilé dans une dernière composition sa prédilection pour un maître célèbre qu'il avait, comme nous l'avions conjecturé plus haut, pris tacitement pour modèle. Cet hommage rendu à Michel-Ange, mérite qu'on s'y arrête. Ce grand artiste est représenté dans son atelier, où un vieux cardinal est venu le visiter. Il est debout et montre à ce cardinal les belles parties du torse antique de l'Hercule, qui est éclairé par une lampe brillante, que le torse cache à l'œil du spectateur. Plusieurs élèves dessinent, d'autres écoutent, d'un air recueilli, les explications savantes du maître. On voit un squelette suspendu dans un coin de l'atelier, et près de lui un jeune homme qui semble écrire les paroles de Michel-Ange; un cadavre couvert d'une draperie, et dont on n'aperçoit que les pieds, est là sans doute pour indiquer que l'étude de l'anatomie est une des bases de l'enseignement; mais après avoir admiré l'expression des jeunes élèves, le beau caractère de leurs têtes, s'être laissé aller à la séduction de l'effet de la lumière, qui semble emprunté de Scalken, on ne peut s'empêcher de remarquer l'indécision de la pose du bras du cardinal tenant le livre, et l'on ne peut s'expliquer

d'après leur rapprochement avec Michel-Ange, qui doit intercepter la lumière, pourquoi le jeune élève, assis derrière son maître, reste totalement éclairé ? Ces légers défauts ont sans doute échappé à l'artiste; ils échapperont encore à quelques autres, mais ils n'empêcheront point de mettre cette production au rang de celles qui mériteraient sans doute votre attention. Passons à l'examen d'un autre talent et à des sujets d'un autre genre.

Robert Lefevre.
Au fond d'une triste cellule, à l'aube du jour, et assis près d'une table chargée de quelques livres, un malheureux vient de passer la nuit à écrire à son amie la lettre qui est encore devant lui ; sa lampe de bronze vient de s'éteindre et fume encore. Sa tête, ornée de sa brune chevelure, est tournée vers le ciel, son regard expressif y est attaché, sa bouche entr'ouverte, son teint pâle et plombé attestent son désespoir, sans altérer le beau caractère de ses traits. Les bras contractés, les mains jointes et entrelacées, dont il presse ses genoux, achèvent d'exprimer l'horrible tourment qu'il éprouve. On devine qu'il ne peut cesser, qu'il ne finira qu'avec lui ! Il est vêtu d'une longue robe violette à larges manches, qui recouvre une tunique étroite, de couleur verte. Son beau col se détache sur un large collet de lin, rabattu sur ses épaules ; sa chaussure jaunâtre et longue rappelle bien celle du tems, et son fauteuil gothique à ogives aiguës marque le goût de cette époque. Oui, c'est bien là le plus éloquent, le plus

beau et le plus aimable des hommes; c'est le Français le plus savant et le plus célèbre du 12ᵉ siècle, l'amant infortuné d'Héloïse : c'est Abeilard.

Robert-Lefèvre, en donnant à ce beau portrait un caractère et une importance toute historique, a senti qu'il ne pouvait le séparer d'un sujet qui se place à côté de lui dans tous les souvenirs.

C'est toi, belle Héloïse : retirée dans ta cellule, tu n'as de témoin que le Christ qui couronne ton prie-dieu, que quelques saints écrits pour consolation ; tu viens de lire cette lettre fatale, où ton malheureux époux, voulant adoucir les peines cruelles de son amie, lui a retracé ses propres infortunes. Ces caractères chéris ont réveillé toutes tes douleurs. Tu quittes brusquement le siége où tu étais assise ; cet écrit funeste, pressé de tes deux mains, est élevé vers le ciel, qu'implorent tes yeux pleins de larmes. Ton front charmant est sillonné de plis, tes sourcils se rapprochent, et ta bouche vermeille, naguère entr'ouverte pour exprimer l'amour, ne l'est en ce moment que pour laisser échapper les gémissemens de la douleur. On entend les accens que t'a prêtés un poète :

. J'aime, je brûle encore :
O nom cher et fatal... Abeilard ! je t'adore.

Que ce lugubre voile, que ces vêtemens noirs sont bien d'accord avec ta situation. Héloïse, on oublie ta beauté pour pleurer avec toi ; et ta profonde affliction qu'on partage ne laisse presque plus de place au froid examen de la critique.

Je ne crains pas de vous le dire, mon cher Maître, Robert-Lefèvre s'est surpassé dans ces deux tableaux. Il n'avait rien produit encore qui leur fût comparable *pour l'expression;* un pinceau large, un beau choix de draperies, des plis bien calculés. Les vêtemens religieux d'Héloïse accusent le nu d'une manière gracieuse. Une étude approfondie du costume vient ajouter au plaisir que font ces deux tableaux. L'artiste a vêtu Abeilard comme il l'était et des mêmes couleurs; il a retracé, jusqu'à son propre fauteuil, qui existe encore, et dont il s'est procuré un dessin. Lefèvre n'a point été chercher en Grèce le caractère de cette tête : elle est française. Mais on lui reprochera de lui avoir donné un caractère un peu théâtral, et un ton de chair violet, qui participe de la robe qui le couvre. Du reste, il n'a rien oublié dans la grâce des accessoires, et cette lampe même est une délicate allégorie qui met dans le secret du tourment d'Abeilard.

Les autres portraits qu'il a exposés sont loin d'avoir la même harmonie; le fond n'en est jamais assez vaporeux. Ce portrait d'une femme assise est un tour d'adresse; car sous le costume du tems de Marie de Médicis, l'artiste a dissimulé une étrange irrégularité de taille. Les *brillans* sont bien exécutés; mais tous ces détails ne sont point de l'harmonie.

Le portrait de S. M., assise dans un fauteuil et tenant son chapeau, est ressemblant; il y a de la vérité et de la simplicité dans la pose. Celui du marquis de

l'Escure, entouré de Vendéens, est historiquement composé ; mais cette tête et ce regard élevé vers le ciel ont été critiqués par des militaires, qui prétendent qu'on a volé cette attitude extatique à un saint. Voici un lancier de la garde, un joli garçon ; mais sa tête est peinte avec les couleurs de son uniforme. En comparant Robert-Lefèvre à lui-même, on se sent disposé à la sévérité. Cette tête du prince de Solms est parfaitement étudiée ; elle est pleine de vérité. Quand Robert-Lefèvre n'est que praticien, ses carnations deviennent trop laqueuses. Ces tons bien ménagés rendent, il est vrai, la fraîcheur du coloris; dès qu'ils sont dominans, ils cessent d'être vrais. Il n'est plus permis à Robert-Lefèvre d'être médiocre dans le genre du portrait. Retournons à Abeilard et à sa belle maîtresse.

Voici maintenant un jeune talent, mon cher Maître ; Picot. c'est un de nos voyageurs récemment arrivés de Rome; cet air inspirateur pour les beaux-arts semble être une émanation des grands artistes dont les cendres reposent sur la terre classique. Il agit plus efficacement encore sur ceux qui ne l'ont pas respiré en naissant que sur les indigènes.

Le jeune Picot vient d'exposer deux tableaux, dont l'un, de grande dimension, est un sujet pris dans la vie de S. Pierre ; l'autre est tiré de la fable d'Apulée. Nous ne suivrons point l'ordre des dates : nous commencerons par le dernier, qui a été exécuté à Rome. Bien qu'un peu brouillés avec la vie des saints,

que des intérêts plus présens nous ont fait négliger, nous tâcherons de vous en dire assez de cette histoire miraculeuse, pour motiver l'action du tableau.

Ananie (juif sans doute) avait vendu pour un autre un fonds de terre, et au lieu de tenir compte au propriétaire du prix qu'il en avait retiré, il en détourna une partie à son profit ; le propriétaire ne pouvant le prouver, s'adressa à S. Pierre, qui questionna Ananie ; celui-ci voulant déguiser la vérité, tomba mort à l'instant et fut porté en sépulture à l'insu de sa femme qui, appelée et interrogée à son tour par le même S. Pierre, se rendit coupable du même mensonge et reçut publiquement le même châtiment.

C'est ce dernier épisode qu'a reproduit l'artiste ; il a jugé que la mort de la femme inspirerait plus d'intérêt que celle du juif son époux. Sur une place publique, au devant d'un bâtiment d'architecture antique, s'élèvent quelques degrés qui supportent une table de pierre ; c'est près de cette table, couverte de pièces d'argent, que compte un juif, que S. Pierre, debout, vient, au nom du Ciel, de questionner l'épouse d'Ananie, qui déjà est tombée morte à ses pieds ; plusieurs femmes lui prodiguent en vain leurs secours, la mort a fermé pour jamais ses yeux à la lumière ; sa bouche infidèle ne trahira plus la vérité, et bientôt elle ira rejoindre dans la tombe son trop cupide époux. Plusieurs juifs témoins de ce miracle témoignent leur étonnement ; un autre distribue quelques aumônes ; c'est sans

doute celui qui a recouvré l'argent qu'il réclamait.

Le style dont cette scène est retracée ferait honneur à un peintre consommé. Le caractère des têtes, le bel agencement des draperies, une fermeté de dessin remarquable, un bon ton de couleur, tout concourt à l'effet heureux du tableau et fait présager que l'auteur agrandira le domaine de la peinture et de l'école française.

Il était téméraire, en entrant dans la carrière, de traiter un sujet que le Poussin a immortalisé, et qui est peut-être un de ceux où le génie de cet artiste s'est développé avec le plus de richesse, tant pour le fond d'une savante architecture que pour la composition du tableau même; heureusement pour Picot, il n'y a nulle similitude de composition ni de proportion; mais le jeune élève a bien fait une autre entreprise; il est entré à son insu en rivalité avec le plus grand peintre vivant; c'est vous avoir nommé, mon cher maître. Votre sujet de *l'Amour et Psyché* a été reproduit sous sa main. Il sera piquant d'entrer dans le détails de cette comparaison. Nous le ferons prochainement en vous envoyant le dessin de ce tableau.

Agréez, etc.　　　　　　　　　　P. V.

QUATRIÈME LETTRE.

Un des plus beaux spectacles que puisse nous offrir l'histoire n'est-il pas, mon cher Maître, celui d'un

grand homme luttant contre l'adversité? Les peines qu'il essuya nous fortifient contre nos propres misères ; l'exemple de sa vie nous apprend ce que le malheur a de ressources, ce que la vertu inspire de courage. Mais si l'homme n'est plus une victime isolée, si le proscrit porte avec lui les destinées d'un peuple, s'il est l'espoir de la patrie, l'enthousiasme se réveille ; on est frappé de ses revers ; on s'enorgueillit de ses triomphes. Que sa voix éclate contre l'oppression, nos voix appellent la liberté : qu'il s'élance dans les combats, nos mains voudraient saisir le glaive.

C'est ainsi que par le sentiment de ce qui est beau et juste on s'identifie, pour ainsi dire, avec l'ame de ces mortels qui dévouèrent à l'humanité leur existence tout entière. C'est ainsi que le nom de Gustave-Wasa vivra long-tems dans la mémoire.

Ce héros a servi de modèle et de sujet à deux peintres qui viennent de le représenter, avec des talens divers, sous des aspects différens, et, pour ainsi dire, aux deux extrémités de sa carrière ; pour bien saisir leurs compositions il faut se rappeler ici tout l'intérêt qu'inspire le personnage.

La Suède, délivrée du joug du Danemarck, avait repris le droit de se choisir des chefs ; mais en dépouillant les formes monarchiques elle avait conservé les élémens du despotisme. Le clergé formait une des trois branches de l'Etat, et ses immenses richesses le mettaient à même de tout entreprendre.

Résolu à rétablir le régime ancien, l'archevêque d'Upsal organisa une conspiration en faveur du roi de Danemarck : c'était Christiern II, monstre souillé de tous les vices sans avoir une vertu. Mais il avait pour lui les évêques : mêlés à toutes les agitations, à toutes les révolutions, ils savent toujours légitimer leurs entreprises. Négociations, traités, conférences, notes diplomatiques ou secrètes, rien ne fut négligé pour hâter l'invasion, et la fortune secondant enfin leurs manœuvres, la Suède reçut la loi de ce *Néron du Nord*.

Christiern, couronné dans la capitale, prit le masque de la bonté. Il voulait punir; il donna des fêtes. Au milieu d'un festin, l'archevêque se présenta à lui, portant une bulle du pape qui déclarait hérétiques ceux qui avaient défendu leur pays. Le père de Gustave, les consuls, quatre-vingt-quatorze sénateurs périrent par la main du bourreau; Stockholm fut livrée au pillage.

L'archevêque et le roi, assurés de leur sanglant triomphe, espéraient en recueillir le fruit; mais Gustave, échappé des prisons de Danemarck, où Christiern le retenait, aborde en Suède sous les habits d'un pauvre paysan. Animé à la vengeance par de si justes motifs, il cherche ses amis, ses compagnons, à travers les provinces dont il contemple avec effroi la ruine. Le cœur même des citoyens avait reçu les atteintes de la révolution. Gustave, entouré d'assassins, n'ose se confier à personne.

le descendant des rois ne trouve point de lieu où reposer sa tête. Dans cette extrémité il prend la résolution de se retirer dans les montagnes de la Dalécarlie :

> Tombeau de la nature, effroyables rivages,
> Que l'ours dispute encore à des hommes sauvages ;
> Asile inhabitable et tel qu'en ces déserts
> Tout autre fugitif eût regretté ses fers.
> *Gustave*, trag. de Piron, acte II, scène 5.

Là, Gustave se vit réduit à la nécessité de travailler aux mines ; mais son déguisement et sa misère ne l'empêchèrent pas d'être reconnu. Quelquefois accueilli, plus souvent trahi et menacé, il éprouve de nouveau les vicissitudes de la fortune ; enfin il dut la vie à une femme et le trône à un curé.

Ce curé n'aspirait point aux dignités du clergé. Il n'en suivait ni le parti ni les maximes ; il était plein de patriotisme. Comme il connaissait l'esprit de la noblesse, il conseilla à Gustave de ne pas compter sur elle. Ils convinrent que pour réussir il fallait disposer le peuple à de généreuses entreprises.

La fête de Noël approchait, et ses solennités devaient attirer à Mora un concours extraordinaire des villages circonvoisins. Le curé engagea Gustave à profiter de cette circonstance. Le peuple, dans les grandes assemblées, apprend à connoître le sentiment de ses forces ; l'extrême rigueur du climat et de la saison prêtent d'ailleurs, comme on le sait, à l'exaltation des esprits.

Gustave se rendit donc à Mora ; sa vue excita des

transports. Il était d'une taille haute, et son air de grandeur lui concilia l'estime des Dalécarliens. Son éloquence forte, parce qu'elle était vraie, porta dans les cœurs la douleur et le ressentiment : tous les Dalécarliens jurèrent de laver dans le sang danois les injures de la patrie.

C'est ce moment que M. Dufau a saisi, c'est ce serment dont il a voulu nous représenter l'enthousiasme. Le lieu de la scène est un cimetière; le héros, debout sur une tombe, domine les différens groupes dont il est entouré. Son costume est analogue au tems et aux circonstances. Un manteau flotte sur son épaule gauche; il est revêtu d'une cuirasse d'acier où se croisent des flèches d'or. La Dalécarlie conserve encore ce monument.

On doit reprocher à cette figure de manquer de noblesse ; ses traits ne rappellent pas ce Gustave, l'ornement de la cour de Sténon ; ils ne rappellent que l'asile où naguère il était caché. Il est vu de profil ; cette pose est peu favorable à une grande expression; cependant l'attitude est assez énergique.

En face de Gustave, et sur la droite du tableau, les Dalécarliens prêtent le serment. Les édits, les étendards de Christiern sont déchirés et foulés ; le drapeau national flotte dans les airs. Mille bras sont étendus, mille cris se font entendre. Une femme d'un costume distingué est aux pieds du héros; elle écoute : elle attend le moment de lui présenter son jeune fils. Quelle est, auprès d'elle, cette tête dans l'om-

bre ? ces yeux équivoques et détournés ; ces traits pâles ne l'ont-ils pas trahi ? C'est un espion ; il observe tout en silence, et s'empressera d'en instruire Christiern. Par un contraste assez ingénieux l'artiste a placé ce type de la perfidie et du crime entre l'innocence et la vertu.

L'exécution générale de ce morceau est faible, et ne mérite que des encouragemens ; mais la première pensée est pleine de profondeur et de charme. C'est au pied de leurs montagnes, c'est dans le cimetière où reposent leurs aïeux que Gustave appelle les Dalécarliens à la liberté. Quel homme refuserait de défendre le sol de la patrie et les os de ses pères ? Quel homme ne serait ému, en de tels lieux par le double deuil de la nature et de la mort ?

Hersent. Hersent a représenté Gustave au dernier jour de sa vie politique. Accablé d'ans et de gloire, il vient à l'assemblée des états de Stockholm lire son testament, donner sa bénédiction à un peuple qui fut 40 ans l'objet de sa sollicitude, et lui présenter ses enfans. Que de talent dans cette touchante et gracieuse composition ! Elle s'achève encore dans l'atelier ; mais dans peu de jours elle brillera au Salon. Nous y reviendrons avec un vif empressement, aussitôt que l'opinion de notre juge à tous, le public, aura éclairé notre critique de toute la justesse de ses impressions. A. F.

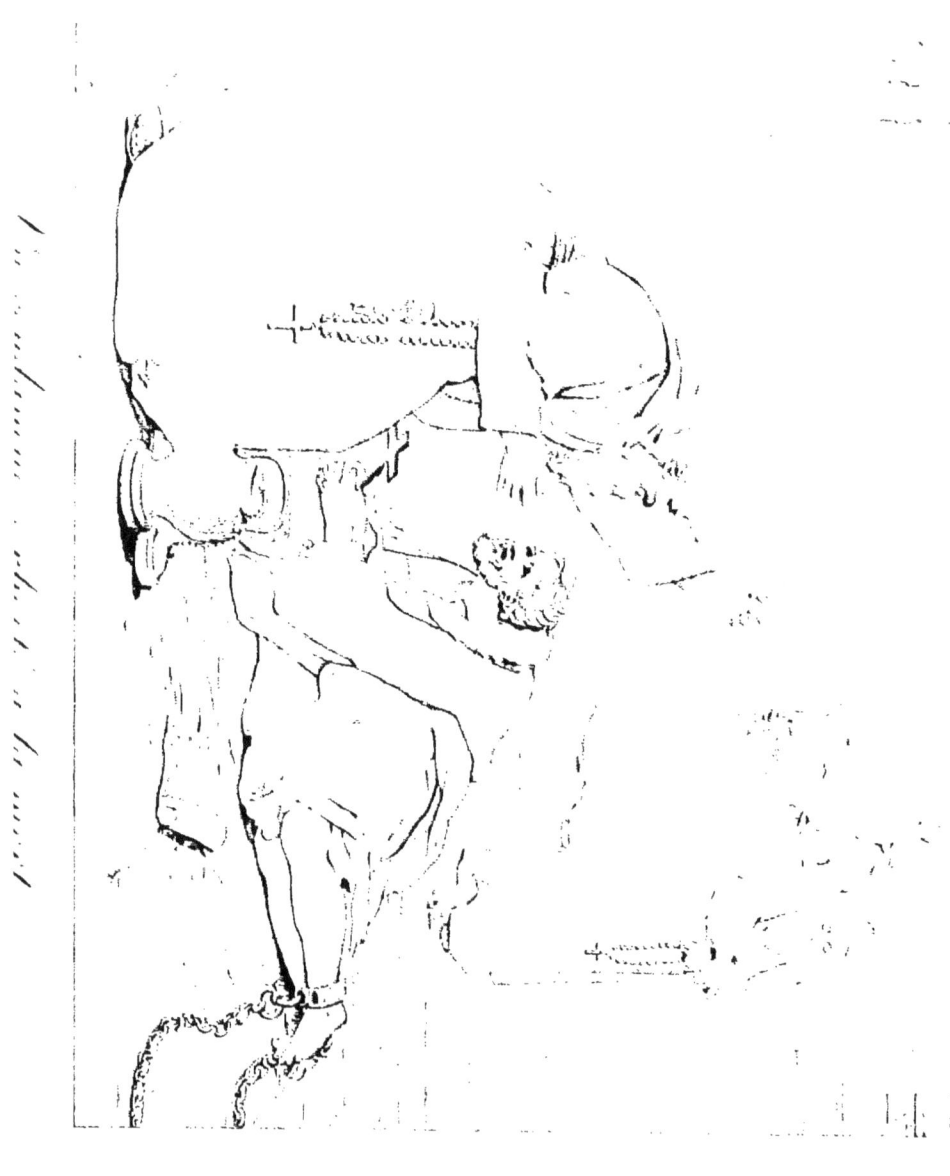

CINQUIÈME LETTRE.

Paris, 2 septembre 1819.

Mon cher maître,

Vous vous rappelez, sans doute, les jolis tableaux que Mlle Lescot, élève de M. le Thiers, envoya de Rome, et qui furent exposés dans les précédens salons. Ils nous offrirent un genre neuf et piquant : le costume des femmes italiennes, dont Mlle Lescot a su tirer le plus gracieux parti, de jolis épisodes, des effets pittoresques, une couleur vigoureuse, en voilà plus qu'il n'en faut pour acquérir la réputation de talent dont elle jouit. Eh bien! croiriez-vous qu'elle semble vouloir renoncer à cette gloire acquise? Conseillée, ou par des jaloux de ses succès, ou par de vieux amateurs du siècle de Boucher, elle vient de faire un petit tableau d'une fable de Lafontaine : *le Meûnier, son Fils et l'Ane*, qui sort tout-à-fait de sa manière accoutumée. Quoique les jeunes filles aient le gracieux costume italien, le blanc, le rose, le vert d'un ton bien léger, un fond de paysage négligé, donnent à cette composition une apparence de porcelaine, qui n'est point digne du talent qui

Mlle Lescot.

l'a produit. Heureusement que la tête du Meûnier, qui est très-bien étudiée, rachète ces défauts qui sont nouveaux pour l'artiste.

Mlle Lescot a peint une autre scène avec plus de succès. Dans une sombre prison, éclairée en ce moment par quelques rayons du soleil qui passent par une grille, un condamné gisant sur la paille, appuyé sur une pierre, et tenant en ses mains un crucifix, écoute l'exhortation pathétique d'un moine à tête chauve, à barbe vénérable, qu'on voit de profil. Derrière, dans un corridor, plusieurs pénitens blancs portant des flambeaux allumés, viennent chercher le criminel pour le conduire à l'échafaud. La tête du condamné est vraiment remarquable; à travers les formes abjectes de ses traits, l'espoir se peint dans son regard, fixé sur celui qui l'a ranimé, et ce rayon de jour qui l'éclaire ne laisse rien perdre de l'expression de sa physionomie. La tête du vieil ecclésiastique se détache en ombre, et n'est éclairée qu'à sa superficie. Ces pénitens, quoique voilés de la tête aux pieds, ont une expression d'attitude qui ajoute de l'intérêt à cette lugubre scène. Ce tableau est plein d'effet, il est vraiment digne de l'auteur (1).

Un autre tableau, d'une plus grande proportion, ne serait pas moins fait pour attirer votre attention.

(1) Le dessin en est joint à cette livraison.

François Ier, ce régénérateur des arts, ce héros de l'honneur et de la galanterie, reçoit de Diane de Poitiers, à genoux, la demande de la grâce de M. de Saint-Vallier, son père ; on devine à la physionomie animée du prince qu'elle ne sera point refusée. Il s'empresse de relever cette charmante sollicitcuse ; bientôt elle aura changé de rôle, et le roi suppliera à ses pieds. L'aimable sœur de François Ier et deux dames de sa cour sont les témoins de cette scène, et la première semble déjà prévoir l'heureux succès de la jeune beauté. Deux gardes, placés à la porte, dans le costume du tems, et l'architecture de l'appartement, nous transportent à cette époque.

Nous l'avouons, mon cher Maître, nous ne voulons point nous défendre de ce charme que le sexe ajoute au talent; mais nous pensons que cette peinture, destinée à la galerie de Fontainebleau, est digne de cet l'honneur.

La vie d'Henri IV est encore pour les peintres de cette année une mine féconde et toujours pleine d'intérêt. En 1817, un de vos glorieux élèves, que son talent supérieur fait aujourd'hui distinguer parmi les maîtres de notre école, puisa dans les souvenirs qu'a laissés le Béarnais l'inspiration d'un de ses plus beaux ouvrages. Nous n'admirons, dans cette exposition, qu'un portrait de Gérard ; mais ce grand artiste est présent par l'impression de ses succès. Il achève en secret une vaste composition où revivra

Gérard.

Louis XIV. Le second de ses héros sera moins grand que le premier ; mais Gérard, qui a déjà peint tous les rois du monde, ne descend point avec ses *sujets ;* Il doit rester lui-même pour l'intérêt de sa gloire.

Vergnaux. Quelques morceaux, je ne dis pas du même genre que *l'Entrée d'Henri IV à Paris*, mais dictés sans doute par le même sentiment, passeront successivement sous vos yeux : avant de parler de ceux qui mériteront vos éloges, voyons celui de M. Vergnaux. Si ce n'est pas dans l'histoire du bon roi qu'il a pris son sujet, c'est du moins dans l'histoire de sa statue, dont il a représenté l'inauguration sur le Pont-Neuf. « *Le moment est celui où M. le marquis de Barbé-Marbois prononce un discours en présence de S. M., entouré des princes, princesses et grands de l'état.* »

Peut-être vous attendez-vous à voir ici toute la pompe digne d'une pareille cérémonie ; peut-être espérez-vous y trouver un peu de cet enthousiasme dont les journaux du tems furent remplis. Ouvrez le livret : ce tableau est destiné au ministre de l'intérieur ; aussi est-ce une scène de police que l'artiste a retracée. A gauche est la statue d'Henri IV, couronnée de cette grande arche, que le comité de souscription nous menaçait de conserver ; en face de la statue, l'estrade où siège la famille royale ; sur le devant, une foule confuse d'hommes, de femmes et d'enfans, qu'un double rang de planches comprime

es trottoirs; au milieu du pavé, des gendarmes, des chevaux, des soldats et les commissaires de la police. Le fond représente la rue de la Monnaie et le quai de la Féraille.

La rue et le quai sont déserts; les princes, le peuple, l'orateur, tous sont immobiles et muets comme la statue. Quant aux gendarmes, ceux-là parlent, menacent et se promènent : ici, comme partout ailleurs, on s'aperçoit qu'ils sont les personnages essentiels de nos fêtes publiques. Ajoutez à cela des parasols, des lunettes, des Anglais, un chien et un dessinateur qui s'est mis au haut d'une fenêtre, comme pour représenter cette scène.

Placée sur la glace d'une optique, cette burlesque macédoine pourrait plaire tout au plus à des enfans; c'est un salmigondis de figures de carton, bien barbouillées de rouge et de jaune, et collées sans objet, comme sans goût, les unes au-dessous des autres. Point de dessin, point de couleur, point de perspective, et sur-tout point de clair-obscur. C'est, je le répète, un véritable tableau d'optique : Messieurs du jury prennent-ils l'exposition pour une parade? Je n'ajoute qu'un mot, c'est au salon même que je l'ai recueilli. Un soldat regardait la composition de M. Vergnaux; après quelques instans d'une attention soutenue, il rappela énergiquement un proverbe qui finit par ces mots: *Comme Henri IV sur le Pont-Neuf!* L'artiste et son tableau nous paraissent tous deux de circonstance. Y. F.

SIXIÈME LETTRE.

Cette lettre, mon cher Maître, ne contiendra point de description, quoiqu'elle soit destinée à vous rendre compte d'un tableau exposé au salon ; mais comme vous l'avez vu il y a quelques années, ce même tableau, il nous suffira de vous faire passer les deux billets suivans, dont l'authenticité (comme vous le sentez) nous a été bien garantie.

*Madame la comtesse de G*** à M. le comte de F***.*

« Je viens d'être informée, mon cher, que vous
» avez de nouveau exposé votre tableau d'*Inès de*
» *Castro* au salon de cette année. D'après ce qu'on
» m'en a dit, il paraîtrait qu'on le voit maintenant
» *sous un nouveau jour*, et qu'au lieu des pâles clar-
» tés de la lune qui étaient si bien d'accord avec
» cette scène mélancolique, vous l'avez éclairé des
» brillans rayons du soleil, et remplacé par sa lu-
» mière dorée les effets de l'astre des nuits. Je re-
» grette bien que ma situation souffrante ne me
» permette point d'aller juger par moi-même de
» l'heureux effet de ces changemens, d'autant que
» l'exposition de cette année offre une multitude de
» sujets que j'affectionne, et qui sont parfaitement
» dans mon genre de prédilection ; je vous félicite

» bien, mon cher comte, d'être entouré de tant de
» productions orthodoxes; mais qu'en diront nos
» philosophes !

» J'oubliais que j'ai pris la plume pour vous gron-
» der; et je reviens à votre *Inès de Castro*. Avant de
» vous livrer aux changemens que vous avez fait
» subir à votre tableau, vous auriez dû vous rap-
» peler, ce me semble, la description que j'en
» ai faite, ainsi que des pages (j'ose dire éloquen-
» tes) qui vous assurent l'immortalité. Maintenant
» que vous en avez totalement dénaturé les effets,
» vous avez non-seulement compromis ma réputa-
» tion d'historien, mais vous semblez renoncer
» vous-même à la célébrité que vous donnaient mes
» éloges ; car vous avez prouvé, en le corrigeant,
» qu'ils n'étaient pas mérités. Je ne puis accorder
» cette conduite avec l'esprit que je vous connais.
» Il valait mieux ne pas l'exposer, en vous confor-
» mant (quoique directeur du Musée) à la règle
» qui interdit de remettre à l'exposition deux fois le
» même tableau; vous auriez, sans diminuer votre
» mérite, conservé tout entier celui du volume que
» vous avait consacré votre amie.

Réponse à la précédente.

« JE me hâte de vous écrire, M^{me} la comtesse,
» car votre lettre n'est pas du nombre de celles
» auxquelles je ne me crois pas obligé de répondre.

» Je vous avouerai qu'ayant fait un grand voyage
» depuis la publication du livre que vous avez eu
» l'indulgente bonté de remplir de la description et
» de l'éloge de mes trois tableaux, j'ai négligé les
» obligations qui m'étaient imposées. Je n'ai vu,
» depuis mon retour, que les devoirs de directeur
» du Musée, et m'occupant uniquement des objets
» de l'exposition, je me reprochais de n'avoir pas
» eu le tems de composer un tableau pour en faire
» partie. Je jetai les yeux sur celui d'*Inès de Castro*
» pour y suppléer. En effet, il restait tout entier à
» faire. Je voulus, du moins, le modifier ; et parmi
» ses imperfections je remarquai celle de ne l'avoir
» éclairé dans un lieu si sombre que par quelques
» rayons de la lune, tandis qu'il était si naturel
» qu'une scène de nuit, dont un souverain fait l'ob-
» jet d'une solennité, le fût par des flambeaux. Pour
» sauver, dis-je, cette invraisemblance, j'imaginai
» de substituer la lumière du soleil à celle de la lune;
» ses rayons passant à travers les portiques d'une élé-
» gante architecture, en éclairant des arbustes en
» fleurs et des orangers placés dans l'intérieur d'une
» cour, y produisirent des effets piquans; mais cette
» même lumière, éclairant aussi Inès de Castro,
» don Pèdre qui la couronne, et le chancelier de
» Portugal à genoux, je vis que ces figures n'étaient
» point assez terminées pour paraître au grand jour,
» et je me décidai à les dessiner d'un meilleur goût,

» ainsi que le supérieur de l'abbaye d'Alcobaça ; et
» ce chevalier armé de toutes pièces. Je les échauffai
» ensuite d'un ton plus soutenu ; j'y plaçai des tou-
» ches piquantes ; je retouchai même le chien fidèle.
» Enfin, si je n'ai pas exposé un tableau neuf, il y
» a du moins un aspect brillant et nouveau ; il offre
» un effet dont on ne peut contester l'harmonie ; il
» captive et séduit le spectateur, et j'en prends à
» témoin les nombreux admirateurs dont je suis
» entouré ; leur suffrage justifie pleinement le parti
» que j'ai pris, car ils m'assurent que mon tableau
» a pour eux tous les charmes de la nouveauté. Il
» est vrai, soit dit entre nous, que la vérité histo-
» rique était plus respectée dans l'ancienne disposi-
» tion ; car Inès, inhumée depuis plus d'un mois,
» offrait déjà les symptômes de la décomposition
» lorsque don Pèdre la fit exhumer ; j'avais, à l'aide
» des ombres de la nuit, conservé le ton qui l'ex-
» prime ; aujourd'hui la belle Inès ne paraît plus
» qu'évanouie. Mais j'ai pensé qu'il valait mieux
» dissimuler en quelque sorte cette horrible vérité,
» que de repousser le regard de l'observateur en la
» lui montrant. Ce principe de prudence trouve
» journellement son application, et personne mieux
» que vous, Madame, ne peut en apprécier le motif.
» Vous redoutez, aimable comtesse, pour l'hon-
» neur de votre réputation d'historien, l'effet que
» va produire ce tableau avec ses changemens, sur

» l'esprit de ceux qui liront votre description ; vous
» oubliez donc que le sujet est le même ? D'ailleurs,
» vous avez déjà prouvé dans vos charmans ou-
» vrages que la vérité historique n'est pour vous
» que secondaire ; ce n'est qu'un canevas pour vo-
» tre plume élégante ; vous n'en serez pas moins
» lue avec avidité, et la description de mon tableau
» sera toujours au rang de vos plus aimables com-
» positions, si mieux vous n'aimez la retoucher,
» en substituant le soleil à la lune, comme j'ai
» fait dans mon tableau. Soyez bien convaincue,
» Madame, que je sens tout le prix des pages que
» vous avez bien voulu me consacrer ; mais je me
» console de ce que je perds au présent par la célé-
» brité que me promet l'avenir que vous m'avez
» préparé ; car vos écrits survivront à mon ou-
» vrage. On les lira encore quand le tems aura dé-
» chiré mes tableaux. »

Nous ne croyons pas, mon cher Maître, devoir rien ajouter à l'historique de cette exposition, qui a mérité les honneurs du *bis ;* nous ne ferions que répéter les éloges que mérite une production vraiment pittoresque, pleine de charmes et d'originalité ; nous répéterons encore moins les sots propos qui se débitent de toutes parts ; savoir : que pendant le *voyage au Levant* deux officieux artistes se seraient introduits dans l'atelier du directeur. Nous avons bien entendu parler en musique, d'une *sonate*

à quatre mains, mais en peinture, on ne connaît point de valeur à cette expression.

<div style="text-align:right">P. V.</div>

SEPTIÈME LETTRE.

Il vous souvient, peut-être, mon cher Maître, de l'un de vos plus jeunes et plus indignes élèves dont vous avez désespéré dès la troisième leçon, mais à qui vous laissâtes trois mois le pinceau dans les mains pour ne pas le désespérer lui-même ; car personne dans votre illustre école, n'était arrivé avec un plus grand fonds d'espoir et de bonne opinion de soi ; et je serais mort d'une apoplexie foudroyante, si vous m'aviez annoncé tout-à-coup l'arrêt de mon impuissance. Tous mes condisciples se moquaient de moi, de mes *yeux*, de mes *oreilles* ; et vous-même, malgré toute votre indulgente amitié, vous ne passiez guère devant mon chevalet sans qu'un sourire équivoque ne vînt éclaircir la gravité de votre physionomie ; tout cela devenait positif, et je sortis de votre atelier avec un talent d'amateur et une rage d'artiste.

Mon dépit dura trois ans, et pendant ces trois ans je ne pouvais voir une palette sans grincer des

dents, ni toucher une estompe sans crispation de nerfs. Je faisais de longs détours dans les rues pour ne pas rencontrer la *chaste Suzanne* qui sert d'enseigne à un magasin de modes, ou l'image de *Corneille* à la porte d'un libraire.

Mais voyez à quoi tiennent les résolutions des hommes! comme tout est fragile chez eux, même leurs douleurs! Je me trouvai, l'été dernier, à la campagne chez un jeune avocat, mon vieil ami ; j'y vis pour la première fois sa sœur.... Si je ne craignais de flatter Psyché, c'est à Psyché que je la comparerais. « Vous êtes peintre, me dit-elle un jour? — Moi, peintre, Mademoiselle! oh! non, je vous assure. — Quoi! vous n'êtes pas un élève de David? — De David!.... » Et trois couches de honte me montèrent au visage. « J'avais compté sur vous pour faire un portrait que je veux donner à mon frère ; il me faudra retourner à Paris....... Comment aussi ne savez-vous pas peindre ? — Je ne suis pas artiste, il est vrai, Mademoiselle, c'est-à-dire que je ne saurais pas composer un tableau ; mais le portrait!..... qu'est-ce qui ne sait pas faire le portrait ? Et puis le plaisir de faire le vôtre.... d'être pour quelque chose dans la jolie surprise que vous préparez à votre frère...... Il faudrait n'avoir jamais taillé un crayon ni essayé un pinceau pour laisser échapper une telle occasion ! »

J'entrepris ce doux travail, je sentais se succéder

et se confondre sur mes joues toutes les couleurs de ma palette ; le portrait fut trouvé charmant. Enflammé par ces suffrages, je me suis lancé de nouveau dans la carrière de la gloire. Enfermé près d'un an dans le coin le plus lumineux de mon appartement, rue aux Ours, je n'en suis sorti qu'armé d'une toile de quatre pieds de longueur sur trois de hauteur et toute chargée de rouge, de vert et de bleu, qui combinés ensemble représentent à peu près des personnages, des arbres et des animaux ; j'ai passé quinze jours à contempler mon chef-d'œuvre à toutes les distances et sur toutes les faces, puis je l'ai fièrement présenté au jury d'examen pour l'exposition actuelle ; il a été admis sans difficulté, ce qui vient de son mérite ou des puissantes recommandations dont j'ai trouvé le moyen de le faire escorter ; et il figure dans le grand salon, près de la porte de la galerie d'Apollon, où, quoique un peu trop élevé pour sa taille, il est aisé de voir que c'est une *croûte*.

Oui, je l'ai entendu dire au public, qui n'a ni amitiés ni protections à ménager : *C'est une croûte !* Je m'empresse, mon cher Maître, pour vous consoler d'autant, de vous affirmer que je n'ai pas pris dans le *livret* le titre d'élève de *David*. Ma pudeur a été aussi discrète que la reconnaissance de beaucoup de mes confrères.

Du reste, il ne faut pas croire que les croûtes ne soient d'aucun intérêt pour les progrès de l'art, et que leur examen raisonné soit une chose si indiffé-

rente ; il existe, dans cette foule de mauvaises compositions, une tendance presque générale vers un but commun, et des traits caractéristiques de la physionomie de chaque époque qu'il est utile de saisir et d'analyser, pour encourager ou censurer telle ou telle direction, tels ou tels moyens d'effet.

On peut être mauvais peintre comme mauvais poète, dans un bon système aussi bien que dans un faux ; et, dans ce dernier cas, il y a double mal ; les mêmes différences qui distinguent entre eux les beaux tableaux des diverses époques, peuvent à peu près se remarquer dans les plus pitoyables peintures de ces mêmes périodes ; certes, les croûtes exposées dans les salons du tems où les Boucher, les Lagrénée et les Vanloo étaient les coryphées de l'école n'ont guère d'autres rapports avec nos croûtes modernes que l'impuissance de l'exécution et l'ignorance de l'art ; ordonnance, expression, tout, jusqu'au choix des sujets, y atteste l'extrême différence du *faire* des deux écoles ; on reconnaît d'abord que les unes datent du règne de l'affectation et de la frivolité, et que les autres sont nées sous l'empire du goût, de la nature et de l'antique ; tous les petits amours roses et rouges se sont depuis long-tems envolés du temple des arts, et sont allés reposer leurs ailes musquées sur les corniches de quelques vieux boudoirs dont les déesses fardées et poudrées s'harmoniaient fort bien avec ce *marivaudage* de la peinture.

Une croûte, ai-je dit ? mais les croûtes, encore une fois, ne sont pas si méprisables qu'on paraît le croire, et si étrangères à l'histoire de la peinture. Je vous l'ai entendu dire à vous-même ; en me le rappelant, j'étais presque fier de la mienne ; et puis ce grand nombre d'acolytes qui m'environnent ! N'est-il pas toujours beau d'être de la majorité ? J'ai voulu fuir la première fois que j'ai reconnu ma toile au salon ; mais des regards à droite, à gauche, en face, m'ont rassuré, puis consolé, puis enorgueilli. Je me suis cru maître d'un genre, et chef d'une école ; et dès le lendemain, j'ai accepté la tâche que je remplirai désormais : une association de mes amis me l'a offerte ; et afin que je ne fusse pas étranger aux matières dont j'avais à vous entretenir, ils ont soumis à ma discipline tout ce qu'il y a de barbouillages au salon.

Vous donc, mes chers confrères, N°ˢ 226, 301, 354, dont les personnages encadrés font aussi triste figure que les miens, n'attendez pas de moi les railleries et les sarcasmes d'un rival ;

J'ai connu l'infortune et j'y sais compatir.

Je m'efforcerai de démêler sous l'épaisse écorce dont votre peinture est chargée, l'étincelle étouffée qui peut-être doit briller un jour ; je ferai la part de la jeunesse et de l'inexpérience, et je ne réserve les trésors de ma colère que pour ces vieux

encroûtés (et il en est un certain nombre) dont le pinceau périodique envoie, à chaque exposition, de la pâture pour la malice et les dérisions de la multitude : tristes productions qu'on dirait attachées au carcan des arts.

Au revoir donc, mes pauvres compagnons ; pardonnez-moi si, dans le pénible examen que je vais entreprendre, je passe sous silence plusieurs *numéros* qui auraient bien droit à toute mon attention ; mais il y a foule dans le cercle de mes attributions, et au risque de faire quelques jaloux, je me verrai forcé de faire un choix ; j'espère que MM. les chouTONS privilégiés ne me sauront pas mauvais gré de mes franches observations, que du moins ils ne pourront pas attribuer à l'envie. D'ailleurs, je me soumets, moi et mon paysage, à leurs trop justes représailles..... ; et je déclarerais même d'assez bonne grâce que je suis le dernier des barbouilleurs ; mais, comme on dit, il ne faut décourager personne. P.....x.

HUITIÈME LETTRE.

Paris, 8 septembre 1819.

Mon cher maître,

Voyez-vous, sur ce frêle radeau, lutter contre la mort le reste d'un équipage qui s'était éloigné du port avec tant d'espérances. Assaillis à-la-fois par les flots et par la famine, ces malheureux, épuisés de fatigue, de misère et de désespoir, ont abandonné leurs rames inutiles. Celui-ci n'a pu résister au spectacle de tant de maux. Celui-là, debout sur des débris, agite dans les airs le pavillon de détresse : ses compagnons qui l'entourent cherchent à l'horizon quelque espoir de salut; mais l'horizon les trompe incessamment, et n'offre à leurs regards qu'un ciel et des flots irrités. Ce jeune homme souffre et voudrait mourir; plus ferme dans la détresse, un vieillard (peut-être son père!) le soutient d'un bras mutilé. N'admirez-vous pas en frémissant l'expression de ses traits? J'y vois l'empreinte du cou-

rage et le sentiment profond du malheur. Cet homme, quel est-il? quel pays l'a vu naître? Ah! je l'ai reconnu : l'étoile qui décore sa poitrine m'apprend qu'il est Français : ces infortunés sont nos frères !

Oui, ce sont nos frères. Ce sont les *naufragés de la Méduse*. Une pudeur, explicable, a voulu nous déguiser ce nom qui rappelle tant de douleurs ; elle a redouté l'indignation de nos souvenirs. Mais les lois ont vengé ces victimes d'un infâme calcul, et la nation leur a consacré de pieuses offrandes dans leurs amis échappés au naufrage. La nature frémit, le cœur saigne à l'aspect de leur longue agonie.

Sur le radeau presque brisé, ils découvrent les mâts d'un vaisseau lointain. Leurs cœurs déjà flétris renaissent; tous se lèvent et s'agitent : leurs bouches, long-tems muettes, ont retrouvé des cris. Inutiles efforts ! Le vaisseau s'éloigne; l'abandon et la mort, un instant oubliés, reparaissent avec de nouvelles horreurs.

Voilà le tableau. Mais il est quelques épisodes que je dois encore vous faire remarquer. Vers l'extrémité la plus élevée du radeau, un homme aux cheveux hérissés montre à ses compagnons le point où disparaît la corvette; cet homme, l'un des témoins de ce désastre, en a publié la relation, et s'est acquis d'honorables inimitiés. C'est à d'autres titres encore que M. Corréard, aujourd'hui libraire, doit

l'estime dont il jouit : il la mérite par ses qualités personnelles.

L'ensemble de cette composition tragique inspire la terreur et la pitié : elle est pleine de verve et de mouvement. La teinte en est chaude et indique le premier jet d'une heureuse inspiration. Le dessin est d'un grand caractère ; il est hardi et vigoureux. Plusieurs parties attestent un talent précieux. On doit louer sur-tout la figure renversée à la droite du tableau. Une large draperie enveloppe sa tête et sa poitrine, mais les plis, habilement sentis, dessinent bien le cadavre.

Le premier et le plus remarquable défaut de ce tableau est la couleur. Ce gris rougeâtre, que l'éclat du ciel ne motive pas assez, s'étend avec trop d'uniformité sur la scène. Ce défaut pourrait faire croire que Géricault n'est pas coloriste ; c'est une erreur. Il a cette qualité, qui dans l'état actuel de notre école est devenue indispensable. Mais le tems ne lui permettant pas de donner à cette partie de son ouvrage tout le soin qu'elle exigeait, il a cherché une manière plus expéditive ; et ce qui doit nous paraître un vice, est ici l'effet d'un système. Espérons que l'artiste ne se hasardera plus à improviser un tableau, et qu'après avoir prouvé son talent dans l'ordonnance et le dessin, il voudra montrer celui qu'on lui reconnaît comme coloriste.

Le peintre a trop resserré la scène ; non qu'il dût adopter un cadre plus grand, mais il pouvait, sans cette ressource, indiquer mieux l'immensité. Il a manqué ce but en ne donnant pas assez de transparence à ses vagues, qui semblent une chaîne de collines verdâtres que l'on apercevrait dans un horizon rapproché.

S'il eût ménagé à travers les flots une échappée, éclairée par les reflets d'un soleil rougi par l'orage, et qu'il eût placé à l'extrémité de cette ligne indéfinie le haut d'une mâture qui se perd à l'horizon, il eût rendu sensible l'idée principale de son sujet.

On peut lui reprocher quelques réminiscences. Il nous a semblé démêler dans une de ses figures quelques traits de celle du *Marcus Sextus* de Guérin ; cette ressemblance tient sans doute à l'analogie des sentimens ; observation qui pourrait servir d'excuse à M. Géricault, mais qui ne peut être admissible pour un grand nombre d'autres élèves, dont les tableaux de cette année sont de véritables *pastiches*, où les plagiats ne sont pas même déguisés.

En somme, cet ouvrage décèle un beau talent, qu'il était utile d'éclairer. Il porte un caractère d'originalité qui appelle la critique ; mais il est loin de mériter les attaques dont la mauvaise foi et l'esprit de parti l'ont rendu l'objet. Ceux de nos journaux qui ont trouvé dans les convenances que M. Gros mon-

trât auprès de la duchesse d'Angoulême des bateliers presque nus, ont demandé des vêtemens à ces malheureux naufragés, et ont voulu savoir, avant de s'attendrir sur leur sort, s'ils étaient Grecs, Romains, Turcs ou Français. Qu'importe? c'est un naufrage et de la peinture; et pour que ces images nous révélassent l'intérêt particulier qu'elles inspirent, nous n'avions pas besoin de la mauvaise humeur des *ultras* et des précautions du jury, qui a effacé le nom de *la Méduse* de son livret. A. F.

NEUVIÈME LETTRE.

Vous avez reçu nos premières Lettres, mon cher Maître, et en nous faisant quelques observations dont nous nous efforcerons de profiter, vous remarquez que nous parlons du directeur du Musée avec un peu de cette amertume qui appartient trop souvent à l'amour-propre offensé. Avouons que vous devinez juste; chacun, dans notre république, écrit avec toute la liberté de sa pensée, et nous soupçonnons qu'une blessure récemment faite par le

directeur ou le jury, saignait encore dans le cœur d'un de vos correspondans quand il a pris la plume. Mais si le blâme est permis à chacun, la reconnaissance est prescrite à tous. Nous n'avions pas attendu l'assurance que vous nous donnez de vos relations amicales avec l'auteur des poétiques tableaux d'*Inès*, de *l'Éruption du Vésuve* et de *la Religieuse de Valladolid*, pour sentir que sa conduite prenait un fort grand avantage sur l'hostilité de notre correspondance.

En effet, dès que nous avons demandé au directeur, depuis nos premières Lettres écrites, les mêmes faveurs pour notre entreprise que celles qui sont accordées à une autre, il s'est empressé de nous satisfaire avec la grâce d'un homme de cour, la franchise d'un artiste, la bienveillance d'un homme d'esprit. Le nom de David était sans doute avant tout notre recommandation près d'un peintre; mais si vous avez quelque part aux motifs qui l'ont décidé, nous nous chargeons volontiers du sentiment que nous impose la loyauté de son obligeance.

O.

DIXIÈME LETTRE.

Ce n'est plus seulement au chef de l'École de peinture, c'est au premier de nos dessinateurs qu'un de ses élèves reconnaissans ne craint pas de soumettre quelques réflexions sur l'exposition de sculpture de cette année. Vous le savez, mon cher Maître, parmi les jeunes gens qui suivaient vos leçons à la Sorbonne, tous ne se destinaient point à la peinture; quelques-uns devaient manier le ciseau après avoir étudié, sous vous, cet art du dessin que vous avez poussé à un si haut degré de perfection. Vous ne cessiez de recommander l'antique à nos méditations; c'était le cri que vous adressiez chaque jour à tous vos élèves indistinctement. Mais de quelle sorte d'orgueil n'étais-je pas enflammé lorsque je vous entendais dire aux peintres : « Aimez la sculpture; elle donne l'idée des belles formes. » Et vous encouragiez ma vocation. Savant admirateur d'un art qui regrette de ne pas vous compter au nombre de ses maîtres, vous aviez pour amis nos plus célè-

bres sculpteurs; ils ne faisaient rien sans vous consulter. Je n'ai point oublié que vous auriez désiré même que, dans les deux premiers des beaux-arts, le nom de David brillât d'un double éclat. Vous aviez placé l'un de vos fils chez Dejoux, votre ami, homme du plus rare mérite, dont l'Ecole française s'honore, et dont nous pleurons encore la perte. Votre fils montrait les plus heureuses dispositions; il assemblait déjà des bras et des jambes avec un talent assez décidé pour donner de hautes espérances; depuis, dans les rangs de nos braves, il est parvenu à la gloire d'une manière un peu différente.

Quelque rapide que soit mon premier examen, il vous mettra peut-être à même de juger des progrès que la sculpture a faits parmi nous. J'ai dis des progrès, mon cher Maître, je me hâte d'ajouter qu'il est encore des artistes qui sont au moins à l'abri de l'ironie. Nous ne sommes plus au tems des Chaudet, des Moitte, des Pajou, des Houdon, des Julien, des Roland, des Dejoux, des Boisot, au tems où cette réunion d'artistes illustres répandait une si vive lumière sur notre Ecole; mais nous citons encore avec orgueil les noms des Dupaty, des Bosio. S'il est vrai que la décadence de l'art se fasse sentir, d'où naît-elle? Dirai-je que le gouvernement, ne pouvant donner d'assez grands encouragemens aux sculpteurs, dont les ouvrages, au résultat, ne se

placent que difficilement, il en résulte pour les artistes un découragement fatal? Oserai-je avancer que ces encouragemens mêmes sont nuisibles à l'art, en ce que les sculpteurs, forcés, pour la plupart du tems, de ne travailler que sur des figures modernes, finissent par se gâter la main, et oublier le style sévère de l'antique et le sentiment des formes? Cette foule de bustes bourgeois qu'on voit à toutes les expositions n'annonce-t-elle pas que nos jeunes sculpteurs sont forcés de négliger leurs grandes études pour songer à des intérêts qui, certes, n'ont rien qui puisse élever l'imagination? Un Wandick, un Titien, passent à la postérité avec des portraits; mais tous les bustes du monde, à mon avis, auraient bien de la peine à sauver un nom de l'oubli. Ce n'est pas là qu'est la sculpture.

Je vous laisse à décider, mon cher Maître, si ces motifs et quelques autres que je pourrais y joindre sont plus spécieux que solides, et je commence ma revue.

Les ouvrages de MM. Bosio et Dupaty se recommandent tellement à la curiosité publique, que je devrais commencer par vous en entretenir; mais je ne veux point séparer ces deux maîtres rivaux, et puisque la statue en marbre de *Biblis*, que M. Dupaty a commencée à Rome lorsqu'il était pensionnaire, n'est point encore placée dans la salle d'exposition, je re-

Bosio.

Dupaty.

Cortot.

mets à une seconde lettre mon examen sur cette statue de *Biblis*, et sur la *Salmacis* de M. Bosio; ces habiles artistes méritent bien qu'on réfléchisse long-tems avant de porter un jugement sur leurs ouvrages.

Je trouve, en entrant, dans la première salle, un *Narcisse* et une *Pandore* par M. Cortot. Ces deux figures sont en marbre; elles ont été exécutées à Rome, d'où le jeune artiste est revenu depuis peu de tems. Il est impossible de donner de plus brillantes espérances. Cortot, dont le grand prix était digne d'éloges quoiqu'il parût annoncer un peu de timidité dans la pensée, a fait des progrès surprenans; on vante beaucoup à Rome une statue du roi Louis XVIII dont il a enrichi l'une des salles de l'académie; les ouvrages que j'ai dans ce moment sous les yeux ne me permettent pas de douter que ces éloges ne soient mérités. Le *Narcisse* de M. Cortot est une composition délicieuse, et si je ne craignais de trop flatter le jeune âge de l'auteur, qui, du reste, est le plus modeste des hommes, j'oserais presque dire que ce *Narcisse* est digne d'un maître. Dans cette figure, tout est pensé poétiquement, tout est exécuté avec une sûreté de goût et une fermeté qu'on ne peut assez louer; la pose, facile et gracieuse, a permis au sculpteur de développer des lignes d'une suavité parfaite. Le ventre n'est peut-être pas tout-à-fait assez jeune, la main gauche est peut-être un peu forte;

mais que ces bras, cette main droite et ce torse sont beaux! comme cette cuisse droite, ces jambes, ces pieds sont savamment modelés! que cette figure est charmante! L'amour d'*Echo* et la folie de *Narcisse* sont expliqués. Quel dommage que l'artiste ait trouvé dans son marbre d'aussi cruels défauts! Imaginez que de longues et grosses veines d'un noir d'encre semblent partager en deux les pieds et la jambe droite, et vont même outrager le torse. La *Pandore* du même auteur mérite à beaucoup d'égards les éloges que je viens de donner au *Narcisse*, mais, à mon avis, elle ne peut lui être comparée. C'est une statue debout; elle tient dans une de ses mains la boîte fatale. Otez la boîte, et vous pourrez donner à Pandore un autre nom. En général, on n'aime pas qu'un artiste choisisse un sujet qu'on ne peut reconnaître qu'à un accessoire. La tête se ressent du vague de la pensée; elle est jolie, et le mouvement en est gracieux; mais je cherche en vain dans les traits de ce chef-d'œuvre de Vulcain, cette curiosité funeste qui séduisit Epiméthée, et fut, dit la fable, la source de tous les maux qui ont inondé la terre. Du reste, dans cet ouvrage de M. Cortot, les beautés l'emportent sur les défauts, et l'on sent jusque dans les moindres détails un goût d'antique qui prouve que l'auteur a étudié les bons modèles. Depuis quelques jours, M. le ministre de l'intérieur

l'a chargé d'exécuter pour la ville de Calais la statue en marbre d'Eustache de Saint-Pierre.

Debray. J'en suis bien fâché pour moi ou pour M. Debay père, mais j'ai beau examiner son *Saint Sébastien*, je n'y trouve pas grand chose à louer ; les bras et les pieds ne sont pas sans mérite ; mais, au total, cette figure manque d'ensemble ; tout est lourd, mou de formes ; la tête est sans expression, et cette grande flèche qui transperce le côté gauche du martyr ne fait rien moins qu'un bon effet. Peut-être est-elle indispensable ; alors c'est un malheur pour l'artiste ; cette maudite flèche romprait les plus belles lignes.

Je reviendrai sur les autres ouvrages de M. Debay. *Le Saint Sébastien* lui a été commandé par le préfet de la Seine. Sans doute cette statue ira s'enfouir dans quelque église ; l'aspect de ce grand garçon tout nu ne peut manquer de réchauffer la pieuse ardeur des jeunes filles du quartier.

Guichard. N° 1324. M. Guichard, *un Saint Jean*..... Passons ; cela ressemble à tout ; nulle conception neuve, détails négligés, point de style. Mais arrêtons-nous quelques instans, mon cher Maître, devant le numéro 1306 ; *Jeune Faune composant de la musique*. Cette statue doit nous intéresser sous plusieurs rapports ; d'abord elle a du mérite, et, en second lieu, le nom de son auteur éveille des souvenirs qui ne

seront pas sans prix à vos yeux. Ce jeune homme, il Foyatier.
y a quelques années, gardait les troupeaux dans un
village aux environs de Lyon. Je ne vous dirai pas
comment son talent lui fut révélé ; le fait est qu'en-
traîné par une vocation décidée, il quitta son toit
de chaume et vint à Lyon ; il y commença quelques
études sous feu Chinard, artiste d'un vrai talent,
qui, comme vous devez vous en souvenir, remporta
dans le tems le grand prix de sculpture par un groupe
de *Persée et Andromède*, dans lequel il y avait de
fort belles choses ; ce groupe était au Musée il y a
huit ans. Cependant le jeune Foyatier, encouragé
par Chinard, fit les plus rapides progrès ; depuis
qu'il est à Paris, ils ont toujours été en augmen-
tant : ce jeune homme doit aller loin. Son *Faune* est
une heureuse composition ; les jambes et les pieds
sont trop lourds, les mains, quoique jolies, me
paraissent un peu trop *âgées* pour le corps ; mais le
torse a du style, et la tête est jolie et sur-tout pleine
d'esprit. Je ne sais par quel bizarre arrangement un
buste (il est du même auteur) qu'on prendrait pour
une tête de satyre, se trouve justement placé aux
pieds du *Faune* : cette tête de satyre est celle d'un
vénérable abbé. Est-ce une mauvaise plaisanterie ?

Votre ancien collègue à l'Institut, M. Ramey, a Ramey.
exposé cette année la statue qu'il n'avait fait que nous
promettre il y a deux ans ; c'est celle du *cardinal de*

Richelieu. J'estime le talent de M. Ramey; mais avec vous, mon cher Maître, je crois devoir exprimer franchement ma façon de penser sur son ouvrage. L'ensemble en est froid; la tête ressemble bien aux portraits que nous avons du fameux cardinal; mais cette tête-là n'a point repris la vie sous le ciseau de M. Ramey, c'est du plâtre au Musée, ce sera du marbre sur le pont Louis XVI, et voilà tout. Les draperies sont traitées avec assez de soin; mais la figure, en général, est pauvre de formes, les mains sont mesquines, et l'index de la main droite fait, à la première articulation, un mouvement absolument impossible. Le *Richelieu* n'ajoutera rien à la réputation de M. Ramey; mais tel qu'est cet ouvrage, c'est un chef-d'œuvre admirable en comparaison du *Pichegru* de M. Dumont, que quelques journaux avaient tué, et qui se porte comme un charme à la Sorbonne, où il consomme en marbre son iniquité, qui n'est qu'en plâtre au Musée.

Dumont.

Vous, mon cher Maître, dont le dessin est si noble et si pur, vous qui savez conserver jusque dans les moindres détails ce grandiose devant lequel le vulgaire même est contraint de s'incliner, que diriez-vous de cette lourde et ignoble figure du conquérant de la Hollande? Quelle est donc la malheureuse tradition dont s'est inspiré M. Dumont? Pichegru avait une tournure et des traits assez communs,

d'accord ; mais depuis quand les arts sont-ils tenus de s'astreindre à cette fidélité scrupuleuse ? comment deviner le grand général dans cette tête sans génie qui s'enfonce pesamment entre les deux épaules ? et ces jambes massives, étranglées par le bas avec des bottes de cordonnier, et ces mains, dont le moindre défaut est de ne pas s'attacher, ce manteau de plomb... Ah ! mon cher Maître, que fait-on à la Sorbonne ? Cette statue ira-t-elle aussi sur un pont ? Si elle peut jamais s'animer, de honte elle se jettera dans la rivière. La statue de M. de Lamoignon de Malesherbes, du même auteur, est beaucoup mieux. Je remets à une lettre prochaine ce que j'ai à vous dire de deux artistes distingués ; d'autres ouvrages mériteront aussi une honorable mention, d'autres attireront mes critiques. Vous voyez que j'ai gardé des matériaux intéressans ; puisque je ne vous ai point parlé dans celle-ci des ouvrages de MM. Bosio, Dupaty, Espercieux, Gois, Cartelier, Flatters, Marin, etc.

Avant de terminer cette Lettre, je répète encore : Que de bustes ! Ah ! mon cher Maître, nous avons bien des grands hommes depuis que vous êtes loin de votre belle patrie ! les curés aussi s'en mêlent ; je ne désespère pas de voir un jour au Musée quelques-uns de ces abbés poupards et coquets, à face enluminée, en perruques à frimas, dont la précieuse

copie se conserve rue Saint-Florentin, n° 17, au coin de la rue Saint-Honoré, pour servir de médaille en ce genre de monument, et de risée aux passans depuis l'assemblée des Notables.

<div style="text-align:right">A. B.</div>

ONZIÈME LETTRE.

Paris, 15 septembre 1814

Mon cher maître,

Voici le dessin d'un tableau qui ne fait point partie du salon ; le jury l'en a repoussé. C'est à vous que s'adresse le public pour juger le peintre et le jury. Ponce-Camus, un de vos élèves, déjà connu par des productions estimables, s'était fait remarquer dans les précédentes expositions par le *Tombeau de Frédéric*, *Evandre et sa fille*, et plusieurs autres sujets traités avec esprit et correction. Comment, à la fleur de l'âge, est-il tombé tout-à-coup au dessous de son propre talent, et devenu indigne d'un honneur qu'il a plusieurs fois obtenu ? Nous commencerons par confesser, pour donner une preuve nouvelle de notre impartialité, que ce dernier ouvrage n'est pas au-dessus de ses premiers travaux ; il n'ajoutera rien à la réputation de Ponce-Camus, mais il pourra servir à faire la réputation du jury.

Le moment que l'artiste a choisi pour le sujet

de *son tableau* est celui où Alexandre vient, sans être attendu, annoncer à Apelles que par un édit qu'il a rendu il le nomme le seul peintre chargé de faire passer son image à la postérité, tant ce monarque s'était fait une haute idée de ses talens.

« La souveraine habileté dans la peinture n'était
» pas le seul mérite d'Apelles. La politesse, la con-
» naissance du monde, les manières douces, insi-
» nuantes, spirituelles, le rendaient fort agréable à
» Alexandre-le-Grand, qui ne dédaignait pas d'aller
» souvent chez le peintre, tant pour jouir des
» charmes de sa conversation que pour admirer
» ses sublimes travaux, et devenir le premier té-
» moin des merveilles qui sortaient de son pinceau.
» Cette affection d'Alexandre pour un peintre qui
» réunissait d'aussi belles qualités, ne doit pas
» étonner. Un jeune monarque se passionne aisé-
» ment pour un génie de ce caractère, qui joint à
» la bonté de son cœur la noblesse de son esprit
» et la grâce du pinceau. Ces sortes de familia-
» rités entre les grands hommes de divers genres
» ne sont pas rares, et font honneur aux princes. »

Le crime de Poncé-Camus est dans le choix de ce sujet. C'est dans cette explication, que j'emprunte à l'*Histoire ancienne* de Rollin, que le jury a trouvé les motifs de sa colère. Je me hâte de vous révéler ses motifs; vous ne les devineriez pas. Les membres de ce jury ne sont pas tous des peintres;

la majorité est étrangère aux arts, et ces *jugeurs*, dont le ministère devrait être exercé par votre classe à l'Institut, sont pris pour la plupart dans les bureaux de la maison du roi. S'ils ne se connaissent pas en peinture, ils se connaissent en esprit de parti, en systèmes interprétatifs et en allusions. Or, c'est une allusion qui a perdu l'artiste. « Alexandre et
» Apelles ? a dit quelqu'un d'une voix nazillarde : Ne
» voyez-vous pas que ce sont et le plus grand pein-
» tre et le plus grand capitaine de leur tems ? Or,
» nous avons eu, dans le nôtre, un peintre sans égal,
» un capitaine sans rivaux, donc c'est à ces per-
» sonnages qu'on veut nous faire penser au moment
» où ils sont tous les deux frappés de l'exil. Qui ne
» voit pas qu'Apelles c'est David, qu'Alexandre
» c'est Napoléon, et que cette scène retrace une fa-
» meuse visite à la Sorbonne ? Cela est fort clair,
» fort séditieux ; et le Louvre n'est pas fait pour de
» pareilles compositions. — Adopté. »

Et Poncé-Camus a vu se refermer les portes du Louvre. Le malheureux s'est réfugié au *Cirque des Muses* : mais quel cirque ! et quelles muses ! Les amateurs, pour suivre son tableau, sont obligés de se rendre dans le plus bruyant passage de la rue Saint-Honoré, de s'introduire dans une allée obscure, entre les paniers d'une fruitière, dans l'enceinte où s'assemblent l'hiver toutes les grisettes du quartier. Ce lieu, sans recueillement et sans

poésie, est peu favorable à l'effet de la peinture; cependant l'artiste y obtient un succès qui le venge de sa disgrâce inouïe. On remarque dans son tableau une sage ordonnance et de l'harmonie. La taille d'Alexandre est trop historiquement conservée; il est peut-être trop semblable aux figures qu'en a laissées Lebrun; peut-être la composition affecte-t-elle trop des groupes parallèles, et la ligne qui passe sur la tête de tous les personnages est-elle trop exactement horizontale; mais, en somme, cette vaste toile offre un effet et une couleur qui méritent de sincères éloges. Revenons au Musée.

<small>Paulin-Guérin.</small>
Une *Descente de croix*, commandée sans doute à l'artiste, est le sujet d'un grand tableau de Paulin-Guérin, dont la composition n'offre rien de neuf ni de piquant; elle semble une réminiscence de toutes celles qu'on a vues. Le corps livide du Christ, presque couché sur les genoux de la Vierge, excite l'attention de quelques apôtres debout et de quelques saintes femmes, dont l'une (la Madelaine apparemment) partage la douleur de la Vierge.

On a lieu d'être surpris que l'auteur du *Cain*, si énergique, soit celui d'une telle composition, dont le dessin même, dans le Christ, offre une indécision peu satisfaisante pour le connaisseur. Mais l'étonnement est à son comble quand, à l'aspect du tableau, une atmosphère d'une teinte verdâtre vient s'interposer entre votre œil et l'œuvre de l'artiste; heu-

reusement que les beaux et nombreux portraits de Paulin-Guérin nous rassurent sur son talent; nous y reviendrons : plusieurs méritent une description particulière, car ils sont des tableaux.

Passons, mon cher maître, à l'un de vos élèves. Vignaud. Il a pris rang parmi ceux qui ont conservé la tradition de votre école. Le sujet qu'il a traité a déjà exercé le pinceau de plusieurs grands artistes, et nous devons rendre justice à la composition vraiment bien ordonnée qui rend Vignaud digne de marcher sur les traces de ses modèles.

Sous une voûte dont l'architecture simple rappelle l'enfance de l'art, repose la fille de Jaïre, sur un lit funèbre couvert d'une blanche draperie. Le désespoir de sa mère, l'affliction profonde de toute la famille de cette jeune victime, sont parvenus au fils de Dieu; il entre, suivi de quelques apôtres, il approche du lit, et tendant sa main divine à l'objet de tant de pleurs : *Levez-vous, ma fille*, lui dit-il ; *je vous le commande*. A ces paroles, la fille de Jaïre lève sa tête encore livide des pâleurs de la mort, et se dégageant des linceuls qui l'enveloppent, elle avance sa main timide, pour obéir à celui qui vient de lui rendre la vie. Sa mère ouvre des yeux remplis de larmes; l'expression de la joie s'unit sur son visage à celle de la douleur ; ses bras élevés, ses mains étendues, expriment et l'étonnement et la tendresse; elle voudrait étreindre l'objet que l'homme divin

vient de lui rendre. L'aïeule partage toutes ces émotions. Jaïre, témoin de cette résurrection, semble partagé entre le sentiment qui l'entraîne vers sa fille et celui de la reconnaissance que lui inspire le Dieu, dont les disciples prennent part à cet acte de puissance et de bonté, mais sans en paraître surpris.

Tel est le miracle qu'a retracé votre ancien élève, et si l'exécution n'en est pas aussi brillante que l'ordonnance en est sage, on ne peut s'empêcher d'y remarquer des beautés de plus d'un genre; telles que l'expression de la mère, la tête de la jeune fille, quoique peu israélite, le caractère de celle du Christ, celle de Jaïre, enfin un effet et un ensemble qui laissent un souvenir satisfaisant. Ce tableau est, dit-on, un des huit qui ont fixé l'attention du jury chargé de décerner les prix d'honneur.

Granger. Appeler l'attention sur le premier des poètes, retracer les malheurs qui ont accablé sa vieillesse, c'est réveiller d'imposans souvenirs; Granger a su, par le choix, l'ordonnance et l'exécution de son sujet, satisfaire l'imagination et émouvoir le cœur.

Homère, abandonné par des pêcheurs inhumains sur le rivage de l'île de Sicos, est attiré, vers le point du jour, par le bêlement de quelques troupeaux; il s'est avancé à pas lents et incertains; mais les chiens du pasteur Glaucus s'élancent avec fureur sur l'immortel aveugle. Il n'a pour défense que sa lyre; sa cécité lui rend son bâton inutile, il implore

le ciel. Glaucus accourt armé de sa massue recourbée, et s'en servant pour écarter ces animaux, qui avaient déjà mis en pièce le manteau d'Homère; il le sauve de la dent cruelle dont il allait être dévoré.

Granger a dessiné cette scène avec un crayon correct; l'expression et la situation d'Homère émeuvent; on craint que Glaucus ne le délivre point assez vite. Toutefois, en louant le dessin et la composition de ce tableau, nous rappellerons à son auteur que le principe de la couleur, quel qu'il soit, doit se modifier suivant le sujet, la manière dont il est éclairé, sa situation dans un intérieur ou en plein air. Dans ce dernier cas, l'artiste doit consulter le site du pays, et sur-tout l'influence de l'astre qui l'éclaire.

Personne ne pensera, en voyant ce tableau, que la scène soit en Grèce, ni que les personnages soient de ce pays, puisque le ton de chair en est argentin et particulier aux climats du Nord; et que le ton froid du site les rappelle aussi à notre souvenir. Ainsi, le curieux qui n'aura pas le livret pourra croire que c'est plutôt Ossian qu'Homère dont Granger a voulu retracer l'infortune.

En général, l'artiste est trop avare des tons dorés; leur absence laisse souvent froid et cru celui de la chair; ménagés et rompus, ils aident à l'harmonie, qui captive l'œil du spectateur.

Le public n'accorde point d'attention bienveillante à une *odalisque* exposée dans une des places les

Ingres.

plus apparentes du salon, et que recommande cependant le nom d'un de vos anciens élèves, depuis longtems fixé à Rome. Cette figure dont la pose rappelle la maîtresse de Philippe II par le Titien, est dessinée d'un grand style, et la tête offre des beautés frappantes; mais le coloris n'a point de naturel et de charme. Ingres, qui refuse de sacrifier aux Grâces, est justement accusé de singularité. Ses rideaux, ses draperies, ses accessoires sont bien traités, mais d'une teinte un peu crue; peut-être cette odalisque devait-elle céder sa place au tableau du même auteur que nous allons décrire.

« *Philippe V, fils de Louis XIV, donnant l'ordre
» de la Toison-d'Or au maréchal de Berwick après la
» victoire d'Almanza.* »

Le roi d'Espagne, debout, en avant de son trône, s'incline pour passer le collier de l'ordre au cou du maréchal, agenouillé pour le recevoir. Derrière le roi est assise la reine attentive à la cérémonie; elle est entourée des dames de sa cour. Un cardinal tient le rituaire de l'ordre. Le chancelier présente un glaive sur un carreau de velours; des grands d'Espagne, des Français courtisans décorés de rubans, l'œil fixé sur l'objet de la solennité, entourent le lieu de la scène; un jeune page porte le casque du général; plusieurs drapeaux flottent dans les mains des guerriers qui les élèvent; on distingue celui de France par sa blancheur; la couleur éclatante et

rouge fait remarquer celui d'Espagne ; ils se déploient majestueusement entre les colonnes qui décorent l'architecture de la salle ; d'élégantes draperies en coupent les lignes. Quelques gardes qu'on aperçoit derrière les assistans remplissent tous les vides.

On doit des éloges à l'ordonnance de ce petit tableau, qui est composé et dessiné en peintre d'histoire : l'habit rouge et doré du roi, son court manteau de velours pourpre, son chapeau couvert de plumes blanches, tout est rendu avec goût et vérité. La figure de la reine, quoique dans la demi-teinte, ne perd rien du charme et de l'agrément de sa physionomie ; son costume, sa coiffure, celui de ses femmes, rappellent encore les vieux souvenirs de Charles-Quint. Cet épais cardinal est plein de naturel ; ce chancelier en perruque noire est un grave Castillan, et l'on distingue facilement parmi ces courtisans les têtes françaises des têtes espagnoles. L'armure de fer, la cuirasse, les brassards du maréchal sont d'un effet juste et soigné ; et la naïveté de ces jeunes pages est remarquable.

Malgré la disparate et l'éclat des vêtemens, il y a une sorte d'harmonie dans l'ensemble du tableau, qui résulte des grandes masses d'ombre que l'artiste a distribuées sur une partie des personnages. On pourrait lui reprocher ces échos de couleur rouge trop multipliés et ces tons d'un bleu cru posés à côté du vermillon. La nature, il est vrai,

peut offrir ces contrastes, mais le peintre doit les éviter. Ingres a conçu l'harmonie d'une toute autre manière que les modernes ; elle n'existe point pour lui dans les détails ; toutes ses formes sont purement dessinées, mais elles ne tournent point. Il est l'opposé de ceux qui croient que cette même harmonie consiste dans le vague des contours. Cette mollesse est un excès et finit par atténuer tellement les formes, que celles qui doivent être les mieux prononcées deviennent sans consistance. Nous en dirons un mot dans la revue des tableaux qui méritent ce reproche. Finissons par inviter Ingres à nous mettre à portée de mieux juger son talent en nous envoyant des productions du genre de celles qui lui attirent les éloges de l'Italie, et si nous parvenions à lui inspirer quelque confiance, nous l'engagerions à populariser sa manière quant à la couleur ; sous le rapport du dessin, il n'a rien à redouter de la critique.

DOUZIÈME LETTRE.

—

MM. les croûtons.

TANDIS que la foule des amateurs ou des curieux se presse dans le grand salon autour des productions les plus remarquables, moi, mon cher Maître, qui me suis fait inspecteur-général des *barbouillages*, je vais furetant dans la galerie d'Apollon, dans la salle

ronde qui la précède, et dans certain petit salon carré qui avoisine l'escalier; c'est là qu'à l'exception de mon paysage sont exposés et *très-exposés* l'élite des *croûtes* de cette année, comme des gens de mauvaise mine qu'on reçoit dans l'antichambre. Or, moi je n'ai affaire qu'à ces gens-là, et il faut voir avec quelle indifférence je passe devant les tableaux de MM. *Vernet*, *Gros*, *Granet*, *Picot*, *Turpin*, *Bouton*, *Coupin de la Couprie*, etc., etc., pour arriver à ceux de MM. tels et tels; il ne serait pas d'un bon confrère de décliner ici leurs noms; ils pourraient me répondre par le mien, ce qui serait fort désagréable.

Une des compositions qui m'a frappé c'est *le Martyre d'Eudore et de Cymodocée*; voilà un sujet neuf, dramatique à-la-fois et idéal; on pressentait un magnifique tableau dans les pages de M. de Châteaubriant. Il y a du goût et du bonheur dans le choix d'un tel sujet, mais voilà tout. J'ai cherché *Galérius*, ce spectre qui vint s'asseoir au balcon impérial comme la mort couronnée, et parmi la foule des Romains tout couverts d'un voile de poussière, je suis parvenu à distinguer un petit homme que je parierais être le monarque à cause de son manteau rouge foncé, et puis parce qu'il est le plus laid de la compagnie, y compris le tigre. Pourquoi encore le peintre n'a-t-il pas saisi le moment où Cymodocée, qui ouvrait sur son époux des yeux pleins d'amour et de frayeur, aperçoit tout-à-coup la tête san-

glante du tigre auprès de la tête d'Eudore ? Il y avait là à composer un groupe rival de celui de *Lao-coon*. Mon rival, à moi, a préféré placer l'animal féroce à deux pas des martyrs et courant sur eux; il en résulte qu'il n'y a point d'unité ni d'originalité dans sa composition ; quant à l'exécution, je m'empresse de convenir que Cymodocée est jetée avec assez de mollesse et de naturel dans les bras d'Eudore ; mais Eudore ! c'est un homme de cinq pieds huit pouces, bien constitué, qui a une assez bonne figure ; mais quels traits et quelle physionomie vulgaires ! on est fâché de voir mourir cet honnête citoyen qui, occupé sans doute dans l'Etat à échanger les huiles de l'Attique contre les bœufs du Clytumne, aurait pu long-tems continuer son commerce. Il doit emporter l'estime et les regrets de de tous ceux qui ont eu des relations d'affaires avec lui. Quant au tigre, une petite fille disait derrière moi : « Tiens, Maman, regarde donc ce gros chat qui lève la patte pour égratigner ce Monsieur ! »

Quelque chose de gai, c'est *Renaud et Armide servis par une nymphe*, et *Circé offrant une coupe de vin à Ulysse*. Ces deux tableaux, qui se trouvent dans la grande galerie, m'ont long-tems embarrassé. J'avais toujours peur de faire tort à l'un en donnant le pas à l'autre, et je ne trouve pas de meilleur moyen de rassurer ma conscience que de les faire passer ensemble, malgré la grande différence de leurs proportions. En effet, bien que Circé soit dix fois

plus longue et plus large qu'Armide, il ne faut pas croire pour cela qu'Armide soit dix fois moins laide et moins disgracieuse que Circé. Il est vrai qu'il y a de plus dans ce dernier tableau le personnage de la nymphe, et quelle nymphe! Ceci méritait considération; mais je ne sais pas s'il n'y a point dans l'autre une grande levrette jaune et maigre qui est bien de nature à rétablir la balance.

Je détourne la tête, et presqu'en face de moi j'aperçois un assez beau paysage. C'est une forêt majestueuse éclairée par les feux d'un orage; la perspective semble bien observée; la couleur a de la vigueur et de la vérité; j'admire l'effet général du tableau et par conséquent je veux passer outre, lorsque je me sens arrêté par deux personnages groupés sur le devant de la scène, auxquels il m'est impossible de ne pas dire deux mots en passant. Le livret m'apprend que c'est *Enée et Didon*. Je le veux bien; mais, en vérité, Enée a toute la dignité d'un sergent, et pour Didon, avec un nez écrasé et des jambes emmaillottées, on dirait cette grosse fille qu'on rencontre dans les promenades, faisant des sauts périlleux au son d'un orgue. Ils ont beau se trouver au milieu d'une composition estimable, cela m'est égal; je prends mon bien où il se trouve.

Ce qui me paraissait le mieux dans ce tableau, c'était le nom de l'auteur : j'en ai épelé trois fois les lettres avant d'être convaincu que c'était M. *Le-*

thiers. Camarades, voilà, j'espère, une conquête qui en vaut la peine; *Lethiers! quantum mutatus ab illo! dignus est intrare in nostro docto corpore.* Je me flattais que l'E substitué à l's était une ânerie de l'imprimeur et je m'applaudissais d'avoir enrégimenté le fier auteur de *la Mort des enfans de Brutus*, quand un de mes confrères m'a averti de mon désappointement. Je n'ai enrôlé qu'un soldat au lieu d'un capitaine.

Pour cette fois, je ne me trompe pas, c'est bien *M. Drolling*, l, i, n, g, ling, Drolling, qui veut être des nôtres. Il a exposé un tableau représentant *la Force*, et bien qu'elle soit gracieuse comme la porte d'une prison, n'allez pas croire que ce soit une figure allégorique de ce cachot où toute l'aménité de la police et toutes les douceurs du secret étaient réservées naguère aux courageux écrivains qui ont défendu la liberté de la presse; c'est une femme robuste, à moitié couchée, coiffée de la dépouille d'un monstre, sans aucune espèce d'expression ni de pureté de formes. Enfin personne, dans cette peinture, ne reconnaît *la Force* de M. Drolling, qui a donné des preuves irrécusables d'un beau talent. C'est le ministère de la maison du roi qui a commandé cette figure de *la Force*; le ministre de l'intérieur a commandé de son côté une *Justice* et une *Tempérance* pour décorer son hôtel; qu'on dise après cela qu'il n'y a pas de *vertus* chez nos ministres!

Me voilà arrivé à un point fort délicat ; il s'agit presque d'une bonne fortune pour la confrérie des *croûtons*. J'ai déjà enrôlé momentanément parmi nous un peintre distingué ; un plus doux triomphe restait à remporter, il nous manquait une dame.... Il ne nous manque plus rien. Je viens d'examiner un petit tableau placé non loin d'*Eudore et de Cymodocée*, qui représente *Henri IV arraché des bras de Gabrielle* par le sévère Mornay ; c'est une belle demoiselle qui a essayé de peindre cette scène intéressante ; elle a inscrit son nom sur l'écorce d'un arbre ; les demoiselles ne doivent pas ainsi livrer leur signature à l'indiscrétion des bois ; je serai plus prudent, et puisque je suis assez heureux pour qu'il se soit établi entre nous quelques rapports *en peinture*, je dois taire le nom de ce collègue féminin. Pourquoi ne puis-je pas aussi jeter un voile sur son péché ; mais, comme le disent les héros de mélodrames : « Le devoir avant tout. » Commençons donc l'analyse du tableau, sans rémission.

Henry IV, à la voix de Mornay, a quitté sa place auprès de Gabrielle, qui est nonchalamment assise sur l'herbe avec une robe de satin blanc, broché d'or ; Mornay entraîne le bon roi, qui le suit lentement, en adressant un long regard à son amante ; deux petits amours jouent encore dans un coin avec son casque et son épée ; voilà bien la situation développé dans *la Henriade* ; mais on cherche en vain l'œil austère de Mornay, et la physionomie passion-

née de Henri IV. Pour Gabrielle, elle est d'une parfaite tranquillité; elle a bien un petit air boudeur, grognon même; mais on ne devinerait jamais ce qui vient de se passer.

Gabrielle au héros prodiguait ses appas,

dit Voltaire; Gabrielle est donc bien dissimulée : on dirait tout au plus à sa mine qu'elle vient de perdre une partie d'*hombre* ou d'*écarté*. Encore passe pour la mine; j'ai entendu dire qu'il y avait des femmes qui prenaient le parti de ne plus se troubler, quelque chose qui leur fût survenu; mais la robe! mais le fichu! mais la fraise! Quoi! pas un faux pli, rien n'est déplacé? c'est aussi pousser trop loin la dissimulation. Jusqu'à présent les collerettes n'avaient pas fait si bonne contenance que les bergères.

Au surplus, une demoiselle peut fort bien ne pas savoir tout cela; et si l'auteur de ce tableau choisit un sujet plus calme, plus analogue à ses moyens, à ses souvenirs, ou à ses études, j'ai bien peur qu'elle nous abandonne. J'ai remarqué en elle un dessin assez pur et des poses assez naturelles qui me font trembler; mais quoi qu'il advienne, jamais elle ne nous sera indifférente. Qu'elle soit infidèle, c'est la vocation de son sexe; et dans nos rangs, d'ailleurs, à nous autres pauvres *croûtons*, le cri d'honneur est : SAUVE QUI PEUT!

P.... X.

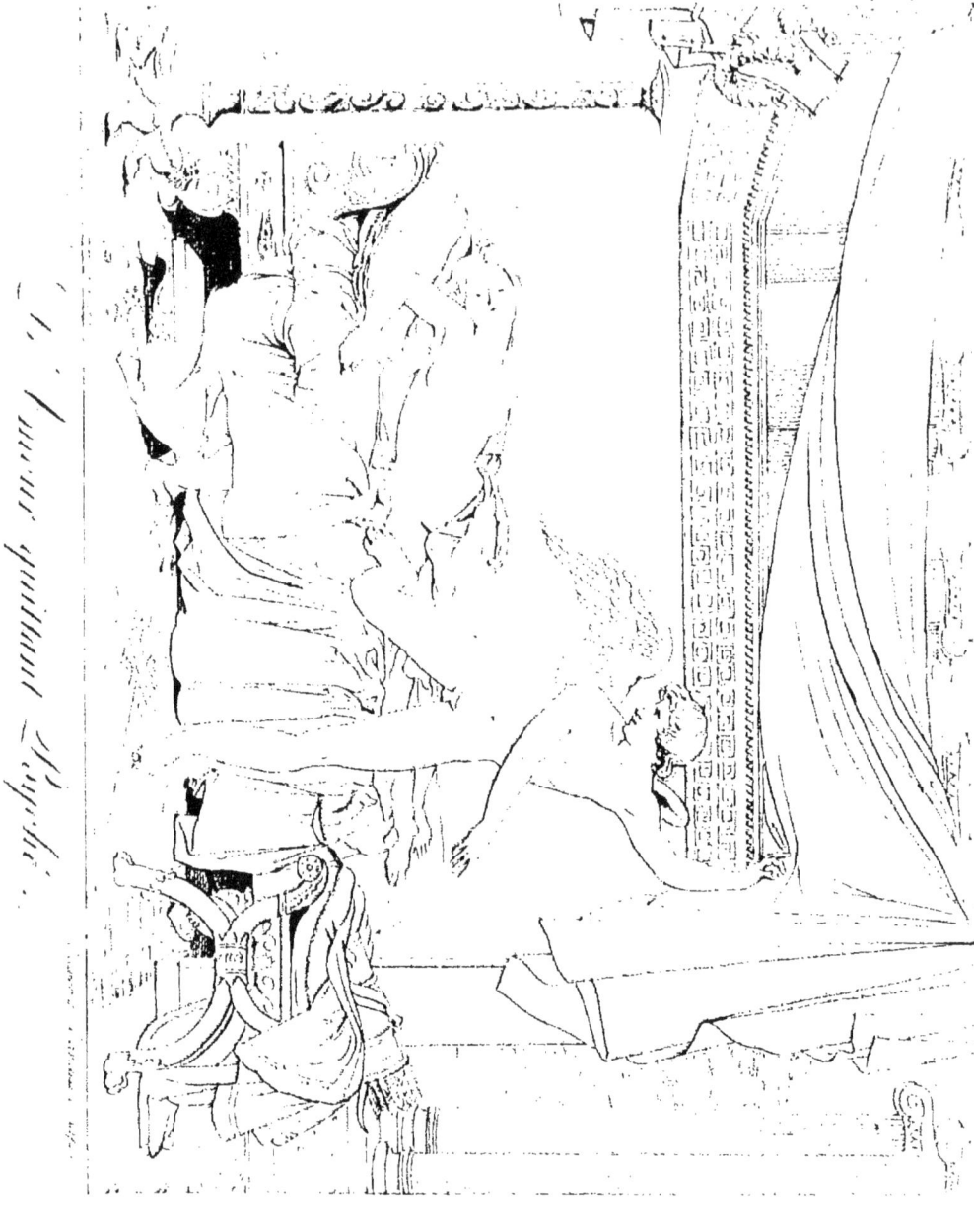

TREIZIÈME LETTRE.

Paris, le 23 septembre 1819.

Mon cher maître,

Voici une des compositions les plus gracieuses du salon ; essayons de vous la décrire. Picot.

L'Amour se lève furtivement ; il a écarté la blanche draperie qui voilait les appas de Psyché ; déjà d'un pied, il touche le sol, l'autre n'a pas encore quitté le lit où repose son amante endormie. Ses ailes sont déployées, mais il tourne la tête ; et son regard semble dévorer tout ce que la nuit dérobait à ses yeux. Psyché, dans un voluptueux abandon, sourit à d'heureux songes, et laisse voir un sein qui semble palpiter. Sa tête blonde repose mollement ; ses bras fatigués ajoutent à la grâce de son attitude ; sa lyre, sa couronne de fleurs sont suspendues à sa couche qu'ombrage un rideau de pourpre. Des colonnes cannelées soutiennent l'édifice qui abrite ce lit de l'Amour, et un ciel d'azur s'aperçoit dans l'intervalle de colonnes.

Cet Amour est bien celui qu'on rêve : ses formes arrondies indiquent qu'il sort à peine de l'enfance. Il est dessiné purement, la demi-teinte d'ombre qui le colore est d'un ton si transparent qu'elle ne fait

rien perdre de l'agrément de sa carnation. Psyché offre des formes séduisantes ; l'artiste a sauvé par des plis bien entendus l'ingrate régularité de cette couche où l'abandonne son époux.

Toutefois nous ne pouvons passer sous silence le défaut qu'on remarque dans ce joli tableau de Picot ; un des bras de Psyché paraît trop court, par un raccourci mal exprimé. Le ton de la draperie principale est mal choisi et nuit à l'harmonie ; cette draperie elle-même est mesquine, le fond du tableau est aride, le ton du ciel est trop cru et trop négligé.

Heureusement pour lui, mon cher Maître, votre tableau sur le même sujet n'est pas à coté du sien ; la fermeté de votre dessin, le ton si près de nature de votre Amour, les formes de votre Psyché, eussent éclairé sur les incorrections du jeune artiste, et son aimable couleur eût paru trop idéale et peut-être trop faible à coté de la vigueur et de la vérité de vos carnations. Laissons Picot jouir du succès qu'il a obtenu, en songeant que ce n'est qu'en se rapprochant de vos principes et de vos créations qu'on peut mériter des éloges.

Fidèles à nos principes de variété, nous allons passer, d'une conception historique, à l'examen d'un tableau de genre.

Boilly.

N'avez-vous jamais assisté, mon cher Maître, aux représentations gratuites des spectacles, ou du moins été le témoin des efforts du peuple pour y entrer?

Hommes, femmes, enfans, vieillards, ouvriers, porte-faix, citadins, tous ont le même but. Celui-ci, jambes nues, sans chapeau, veut percer la foule avec ses bras; un autre lui tourne le dos pour la fendre avec plus de force; mais cette marchande de la halle, serrée par ses nombreux voisins, elle crie, elle étouffe;cet enfant est à terre, vous allez l'écraser; ce charbonnier, monté sur la barrière, veut arriver; la sentinelle au milieu, élevant son arme, ne sait auquel entendre; ce jeune bourgeois veut garantir ces deux jolies grisettes, il les protège; elles entreront, non sans être froissées. Il n'y pas jusqu'au limonadier qu'on reconnaît, monté sur une table. Tous prennent part à la cohue. Où se passe cette scène? Sur le boulevart du Temple; Boilly nous y a transportés. Ce petit tableau est plein de vérité, d'expression et de naturel. Quel dommage que toutes les figures offrent le même visage, le même coloris, la même fraîcheur! C'est un caractère de tête agréable; mais il est partout.

Le croiriez-vous, mon cher Maître? l'attention publique se porte moins sur les tableaux que sur le choix des sujets qu'ils nous offrent. Celui-ci veut persuader qu'au Salon il se croit à l'église : « Mettez un bénitier à la porte, dit-il, et qu'on fasse en entrant le signe de la croix. N'a-t-on pas assez vu de supplices et de martyres? Faut-il encore en fatiguer nos yeux en peinture? » Ces reproches sont-ils fon-

dés ? La question doit vous paraître neuve, car on ne vous accusera pas d'avoir exercé vos pinceaux sur cette matière, et depuis la *Mort de Socrate* jusqu'à celle de *Léonidas*, on ne se rappelle point d'avoir vu des saints dans vos tableaux, quoiqu'il y ait eu bien des miracles.

Le hasard nous a mis à portée d'entendre une conversation à ce sujet, entre un amateur, un jeune peintre et un enthousiaste qui prétend ramener à la ferveur évangélique par l'amour des beaux-arts. « Que je plains les peintres, disait l'élève ; leur génie sera donc maintenant circonscrit dans la *Légende*, et leurs pinceaux n'auront désormais à s'exercer que sur la *Vie des saints*. »

L'Enthousiaste : On ne saurait trop l'exposer aux yeux d'un monde pervers. Plût à Dieu qu'on en remplît le *Salon* et tous les salons de Paris!

L'Amateur : Voulez-vous, comme à Rome, en mettre jusque dans les boudoirs, où les dames sont dans l'usage obligé de voiler souvent leur madone ?

L'Enthousiaste : On ne saurait trop multiplier les traits de l'*Ancien* et du *Nouveau Testament*.

L'Élève : Oui, *Loth et ses filles*, *le Sacrifice de Jephté*, *le Serpent qui séduit Eve*, *la chaste Putiphar*, *le Décolement d'Holopherne*, *Bethsabée*, *Dalila* ; voilà, certes, des exemples d'une morale édifiante. La fable ne vous servirait pas mieux. Je doute fort que ces tableaux mys..ques opérassent beaucoup de con-

versions. Ce n'est pas l'œuvre des artistes de réformer les hommes : c'est l'affaire des prédicateurs. Les peintres, sous peine d'oubli, sont tenus seulement de donner une haute idée de leur siècle et de leur pays.

L'Amateur : S'il faut de grands sujets pour exercer le talent des peintres, ne sont-il pas dans l'histoire?

L'Enthousiaste : Qui achètera ces tableaux ? Où les placerez-vous ?

L'Amateur : Au Louvre.

L'Enthousiaste : Est-il achevé ? Ignorez-vous la pénurie des finances ? Vos chefs-d'œuvre historiques créés depuis quinze ans n'ont pu encore y trouver place! Décorez donc nos basiliques. Raphaël, le Sueur, le Poussin et tant d'autres n'ont-ils pas traité ce genre avec succès? Vous vous plaignez des sujets de religion, n'ai-pas entendu faire les mêmes reproches de monotonie aux sujets guerriers ? Des batailles ! toujours des batailles ! Le christianisme seul est inépuisable, le *génie* n'est que là.

L'Amateur : Il faut trouver le moyen d'occuper les artistes sans comprimer leur génie, les laisser maîtres de leurs sujets, ne point les enchaîner aux volontés du pouvoir.

L'Enthousiaste : Multipliez les grandes leçons de ferveur, dont la primitive église nous a laissé tant d'exemples, vous rappellerez dans la maison du Seigneur, par ces chefs-d'œuvre même, ces brebis égarées qu'un monde corrupteur en avait éloignées.

L'Élève : Vous voulez charger les peintres de notre salut ? Ces missionnaires-là en vaudraient bien d'autres ; mais s'ils n'ont plus à faire que des tableaux mystiques, comment éviteront-ils d'être accusés de réminiscences ou de plagiats ?

L'Amateur : Il est vrai que les grands maîtres que vous citez ont épuisé ces sortes de sujets ; mais on aurait pu faire le même reproche aux successeurs de Raphaël, qui lui-même semblait avoir parcouru toute la série des *Vierges;* cependant on a admiré après lui celles d'*André del Sarte*, des *Caraches*, du *Parmesan*, de *Sébastien del Piombo*, de *l'Espagnolet*, etc., et, plus près de nous, de *Lebrun* et de *Philippe Champagne*. On a de même admiré *le Christ flagellé* d'Annibal Carache après le *Pasimo* de Raphaël, ainsi que les têtes superbes du Guide qui retracent ces saintes images. Si on laisse son essor au génie, quel que soit le genre du sujet qu'il retrace, nous pouvons espérer encore un siècle de Léon X. Je voudrais donc, je le répète, que le gouvernement commandât un tableau de tel prix, de telle dimension ; mais sans *imposer* le sujet à l'artiste. Ceux qui professent les arts ont été trop long-tems dépendans de l'autorité, et forcés, par le besoin d'exister, de prendre la couleur du jour.

La discussion finit là. L'enthousiaste murmura pour toute réponse, et chacun, comme il est d'usage, emporta ses idées et ses prétentions, sans tenir compte des raisons d'autrui. P. V.

QUATORZIÈME LETTRE.

Dans cette seconde Lettre sur la sculpture, nous aurions voulu, mon cher Maître, vous parler des ouvrages de MM. Dupaty et Bosio. Mais *Biblis* et *Salmacis* sont encore dans leurs ateliers. M. Milhomme travaille également encore à sa statue du *grand Colbert* et à celle de *Camille, reine des Volsques*. On attend encore une *Vénus* et un *Cadmus* de M. Dupaty. Malgré l'absence de ces divers ouvrages, je pourrai dans cette Lettre mêler à mes critiques de justes éloges. MM. Espercieux, Cartelier, Marin, Flatters et quelques autres me feront aisément oublier le rôle de censeur.

Minerve frappant la terre avec son javelot fait naître l'olivier : cette statue de M. Cartelier est une des plus remarquables de l'exposition. On n'y reconnaît pas seulement un ciseau habile, on doit encore en remarquer la pensée; elle prouve que l'artiste médite long-tems sur un ouvrage avant de l'exécuter. Un jeune homme aurait probablement cherché une pose à effet; M. Cartelier a parfaitement compris que tout, dans son ouvrage, devait rappeler la déesse de la sagesse. Prête à répondre au défi de l'impétueux Neptune, Minerve, le front calme et serein, frappe avec tranquillité la terre, qui

<small>Cartelier.</small>

enfante sans effort l'olivier, symbole de la paix. Le mouvement du reste de la figure est conforme à cette pensée première. La tête, qui est nécessairement une copie de l'antique, est fort bien modelée. Les draperies sont ajustées avec art; mais peut-être les plis sont-ils un peu trop tourmentés. M. Cartelier nous doit encore un *Pichegru*, qui, dit-on, ne ressemble en rien à celui de M. Dumont.

Marin. M. Marin a fait pour le gouvernement le *vice-amiral de Tourville*. C'est un modèle en plâtre haut de sept pieds; la statue en aura quatorze. Cet ouvrage fait honneur à M. Marin. La pose est belle; la figure entière annonce un héros; elle est pensée poétiquement, sans exagération; les mains sont belles, et les vêtemens sont ajustés aussi bien qu'il est possible de le faire; car, ne nous lassons pas de le répéter, mon cher Maître, ces maudits habits des derniers siècles causeront la ruine de l'art; ils tuent les formes, sans lesquelles toute sculpture est morte.

Revenons à M. Marin : la tête de son *Tourville* est certainement très-bien modelée; mais ces traits si délicats, d'une beauté si grecque, sont-ils bien ceux de cet intrépide amiral, la terreur des Anglais? Je ne sais; mais il me semble qu'on aurait pu leur donner un caractère plus mâle, et j'ajouterai, une expression moins vague. Tourville était un des plus jolis hommes de la cour, et l'on raconte que les

belles se plurent souvent à lui rappeler que Vénus était née au sein des ondes; mais Tourville, sur le point de tenter l'abordage, ne devait pas ressembler tout-à-fait au Tourville de Versailles. Je le répète, la tête, à mon avis, n'est point assez en harmonie avec le reste de la figure. Au milieu de plusieurs petites études en plâtre ou en terre cuite, qui toutes annoncent une main savante, je dois encore citer un groupe en marbre de *Vénus et l'Amour*, et un *buste du roi*, par le même auteur. Ce buste est très-beau; mais je reprocherai à l'artiste d'avoir mis des prunelles dans les yeux du monarque; peut-être le ministre, pour qui M. Marin a travaillé, l'a-t-il voulu ainsi pour son étude particulière.

Connaissez-vous, mon cher Maître, une anecdote relative à ce sculpteur, dont le mérite se joint à la plus rare modestie. En 1815, lorsque les alliés se dédommageaient amplement des frais que leur avait coûtés leur offensive amitié, ils se jetèrent, après avoir dépeuplé nos musées, sur les domaines de la couronne. Une troupe de ces messieurs exploitait Fontainebleau. Ils aperçurent dans les jardins une statue de *Télémaque* et l'emportèrent; elle fut présentée à quelques-uns de leurs généraux, qui la montrèrent à je ne sais quels artistes à la suite de l'armée; on décida que cet ouvrage était de Canova, et voilà *Télémaque* parti pour Lyon, sous la garde de ses nouveaux *mentors*. M. Marin habitait alors cette ville; il se promenait tristement sur le quai Saint-

Clair au moment où le convoi passait. *Télémaque* avait été emballé avec assez de négligence. On avait même oublié de cacher cette tête qui doit porter la couronne d'Ithaque. M. Marin jette sur le voyageur un regard étonné. Cette tête le frappe ; il s'arrête, s'approche avec vivacité : « Eh ! mon Dieu, c'est mon *Télémaque !* où va-t-il ? » Je ne vous dirai pas après combien de démarches et d'efforts il parvint à se faire entendre. Les connaisseurs autrichiens, prussiens, russiens, soutenaient avec l'obstination de l'ignorance que c'était du Canova tout pur ; l'artiste, trop modeste pour s'enorgueillir de leur sotte méprise, et désespéré de voir son ouvrage en de telles mains, le réclamait et s'écriait

. Qu'il n'avait mérité
Ni cet excès d'honneur, ni cet indignité.

Enfin, les connaisseurs empruntèrent, pour un moment, quelque raison ; un ordre arriva de Paris, et le plus pieux des enfans de la Grèce reprit la route de Fontainebleau.

Lemire. Des deux ouvrages que M. Lemire a exposés, celui qui est placé sous le numéro 1341 est, à notre avis, le meilleur. Son *Enfant prêt à saisir un caneton* n'est pas sans mérite ; mais sa statue de *l'Innocence* est vraiment digne d'estime. Les mains sont un peu lourdes de forme, les draperies à petits plis cassés sentent trop l'ancienne école ; mais la figure est bien pensée, la pose est pleine de grâce et de naï-

veté, et le caractère de tête a une expression charmante.

Une partie de ces éloges peut s'adresser au *jeune Berger* de M. Brion; on remarque dans le faire une grande facilité; mais il faut que M. Brion s'en défie. La tête de son berger est commune, ses formes sont trop rondes, pas assez modelées par méplats, et les jambes sont loin d'être bien étudiées. *Brion.*

Sous les numéros 1286 et 1287, M. Espercieux a exposé cette année deux ouvrages dignes de sa réputation. L'un est un *Philoctète en proie à ses douleurs*. Cette statue, commandée par la maison du roi, est en marbre; l'autre, qui n'est encore qu'un plâtre, représente *Diomède enlevant le Palladium après avoir égorgé la garde du temple*. Ces deux figures, de grandeur colossale, sont d'un style ferme et sévère; elles ont été pensées poétiquement; les airs de tête, dans le *Philoctète* sur-tout, sont fort beaux. Quant à la pureté des formes, vous savez, mon cher Maître, qu'Espercieux est de la bonne école. *Espercieux.*

M. Flatters, qui avait exposé, il y a deux ans, une charmante statue d'*Hébé*, n'est point resté au-dessous de lui-même, où, pour mieux dire, il vient de prendre son rang parmi nos habiles sculpteurs. Son *Jeune guerrier pleurant sur le tombeau du général Loyson* annonce un talent qui n'a plus besoin que d'obtenir du gouvernement quelques travaux importans pour acquérir une haute réputation. On ne connaît pas la cause qui jusqu'à ce jour a em- *Flatters.*

pêché Flatters de prendre part à ces travaux ; cette cause, si elle se rapporte à son talent, est une injustice révoltante; elle pourrait s'appliquer, à bien plus forte raison, à quelques sculpteurs, qui cependant sont activement employés ; si elle est étrangère au mérite de l'artiste, peut-elle être assez forte pour obliger un gouvernement, ami des arts, à repousser un ciseau fait pour honorer un jour notre école ? Jusqu'ici, le seul ouvrage que le ministère ait commandé à M. Flatters est un buste de *Jacques Delille*. M. Flatters a été l'un de vos élèves, mon cher Maître ; vous savez ce qu'il est en état de faire, et je puis vous assurer que ce buste de Delille joignait au mérite de la ressemblance celui de l'exécution. Cependant, le croirez-vous ? il n'a point été admis à l'exposition. On l'a bien laissé entrer dans la salle, mais on a tourné la face du côté du mur, et l'on a placé le numéro au dos. Ne direz-vous pas comme moi que non content d'être injuste à l'égard de l'auteur, on a eu le dessein formel de l'outrager ? Je ne puis m'expliquer cette conduite. M. Flatters a eu toutes les peines du monde à faire enlever son buste.

Son *Jeune guerrier* est une figure colossale haute de sept pieds ; les formes ont tant d'élégance et les draperies sont ajustées avec tant d'art, que l'on peut lui donner, à la première vue, une taille bien plus élevée. La pose est simple, mais bien pensée ; elle a permis à l'artiste de trouver des lignes d'une no-

blesse et d'une pureté de dessin digne d'un élève de David. L'expression de la tête est bien sentie ; la figure entière est savamment modelée ; peut-être l'avant-bras droit est-il trop maigre ; il me semble aussi que la main droite a des formes trop rondes ; mais rien n'est plus beau que les draperies, le torse et les jambes ; la jambe droite sur-tout, à moitié cachée par un pan du manteau, est admirable ; il est impossible de mieux faire sentir le nu.

Flatters a joint à cet ouvrage une dixaine de bustes dont les modèles sont connus de vous pour la plupart : *le comte Rostopchin*, *mademoiselle Georges*, *M. Cadet-Gassicourt*, *le général Dufresse*, etc. Tous ces portraits peuvent être comptés parmi les plus beaux de l'exposition, sur-tout celui de *madame la baronne de Serdobin* et celui d'*Adrien*, ancien chanteur de l'Opéra ; mais je dis à chaque buste ce que Fontenelle disait à la sonate : « Que me veux-tu ? »

Le nombre des morceaux de sculpture exposés est si considérable cette année, mon cher Maître, (il y a cent vingt morceaux de plus qu'en 1817), qu'il me faudra encore une ou deux Lettres pour vous en présenter un tableau fidèle. A. B.

QUINZIÈME LETTRE.
(Industrie française.)

Tout ce qui peut concourir à l'illustration de la

patrie et à son bonheur vous est cher comme Français et comme artiste ; les produits de notre industrie, et des arts qui tiennent tous à l'étude du dessin, pourraient-ils vous trouver indifférent ? Peintre d'histoire, ils sont presque tous tributaires de votre génie ; nous n'en voulons pour preuve que cette fidélité que vous apportez à reproduire les détails et les accessoires. Elle fait voir qu'il est peu d'objets dans les créations de la nature, ou dans les travaux des hommes, qu'aient dédaignés vos études.

Quand on a le sentiment du beau on a celui du bon : c'est ce dernier qu'on doit sur-tout consulter dans l'examen des produits de l'industrie ; dans cette lutte laborieuse, il s'agissait d'abord d'être utile ; mais sans doute aussi de concilier l'élégance des formes, et de plaire aux yeux. L'exposition de l'an IX est encore présente à votre souvenir : la France manufacturière et commerçante n'a point dégénéré : après tant de maux soufferts, elle offre encore à notre admiration et à notre orgueil les mêmes trésors d'industrie qui naissaient dans son sein lorsqu'elle commandait au monde. Délivrée de la présence de l'étranger, elle veut briser plus d'un joug odieux, et s'affranchir des tributs que paya long-tems aux autres nations le luxe de nos villes. Les richesses qu'elle déploie maintenant nous permettent d'assurer que ces espérances seront bientôt comblées. Tous les genres de produits arrivent à

un point de perfectionnement qui doit faire le désespoir d'une nation rivale.

Si les ouvrages de peinture et de sculpture exposés cette année au Musée ont droit à nos éloges; nous devons cependant convenir que l'exposition des produits de l'industrie détournent d'eux une partie de l'attention publique. Il faudrait vos talens, mon cher Maître, unis à ceux des Gérard et des Girodet, pour lutter avec avantage contre cette foule de trésors dont la plupart, facilement appréciés et jugés par nos citoyens, se lient à une foule de vanités ou d'intérêts particuliers, et tous semblent des gages de nos prospérités à venir. En entrant dans ces salles immenses du plus beau palais qui soit au monde, en examinant les fruits variés de tant de nobles et utiles travaux, quel Français, digne de ce nom, ne se sentirait pas enflammé du saint amour de la patrie? A l'aspect de tant de merveilles j'ai vu des étrangers, des Anglais eux-mêmes, ne pouvoir retenir un cri d'admiration.

On se plaît à rendre hommage au gouvernement, qui fait revivre ces concours; ils contribueront à l'accroissement de la richesse nationale. D'honorables récompenses seront accordées aux fabricans qui ont porté les produits de leurs manufactures à un degré remarquable de perfection et d'économie. Au nom du Roi, le ministre promet sur-tout d'utiles encouragemens au génie inventif des artistes qui ont

créé de nouvelles machines, simplifié la main-d'œuvre, amélioré les teintures, perfectionné les tissages, etc.

Nous applaudissons à ces vues. Outre les prix accordés aux produits les plus remarquables, on a formé dans les départemens un jury de sept fabricans chargé de désigner les artistes qui ont le plus contribué au perfectionnement pendant les dix années qui viennent de s'écouler. Les récompenses seront distribuées en même tems que celles qui seront décernées aux produits exposés au Louvre.

Dans l'examen que nous nous proposons de vous présenter, vous nous permettrez de ne suivre qu'une marche irrégulière; attendez-vous à passer tour-à-tour des toisons de M. *Maffrand*, des poils de chèvre de M. *Romanel*, aux perruques de M. *Tellier*; des cuirs de M. *Gomart*, à la crème de beauté de M^{lle} *Chaumeton*; des fusils de M. *Roux*, aux jouets d'enfans de M. *Verdavenne*. Les objets destinés aux palais des rois, ceux qui sont promis à l'indigence, les produits de nos manufactures, ceux de la chimie, les inventions nouvelles, les mécaniques propres aux arts utiles, le fruit des arts d'agrémens, nous n'oublierons rien. En ne nous traçant pas un rigoureux itinéraire, nous croyons agir dans l'intérêt de vos plaisirs; au milieu des trésors, qui n'aime à revenir sur ses pas ? D.

SEIZIÈME LETTRE.

Paris, le 2 septembre 1819.

Mon cher maître,

Vous parler des Vernets, c'est rappeler plusieurs générations de talens. Le premier du nom s'est placé à côté de Claude Lorrain ; ses paysages et ses marines réunissent à la vérité de la nature la vérité historique. C'est une galerie toute nationale que ces vues de nos différens ports qu'il fut chargé de retracer. Il peignit avec charme les sites les plus agréables, avec énergie l'horreur des tempêtes. Les figures qui enrichissent ses tableaux présentent très-bien, dans leurs attitudes, la grâce de la pose et le costume caractéristique du tems et du pays.

Vous avez vu Carle Vernet se distinguer dans le genre historique et dans celui du paysage ; mais celui-ci, en général, il ne l'a traité que comme accessoire à ses sujets. Sa passion pour les chevaux le conduisit à les étudier particulièrement ; il a tellement excellé en ce genre, qu'il y a laissé loin de lui tous ses devanciers.

Vernet III semble avoir voulu réunir tous les genres de dessin. Non-seulement il vient dans deux ma-

Hor. Vernet.

rines qu'il a mises au salon, de prouver qu'il descend de son aïeul, mais il rivalise aussi avec son père pour la perfection des chevaux. Il court avec succès la carrière historique; il compose avec autant de facilité des tableaux d'une grande dimension que des tableaux de chevalets. Enfin, il a tellement diversifié ses productions, que nous sommes embarrassés du choix; toutes ont un degré de mérite et d'intérêt qui réclame des descriptions particulières.

N° 1162. Le soleil dore l'horizon des feux rougeâtres de son couchant, il va disparaître derrière les côtes d'Europe, où la chaloupe d'un bâtiment algérien est venue enlever quelques trésors, quelques troupeaux, et une femme à son mari. Celui-ci monte une frêle barque avec quelques amis armés; ils atteignent la chaloupe des pirates, et tandis qu'à coups de hache un des siens attaque les rameurs, qu'un autre fait feu sur eux, il saisit l'épouse presque évanouie; le patron algérien lui tire un coup de pistolet pour conserver sa proie.

Cet épisode est plein d'intérêt. Il se passe sur des vagues agitées; leurs oscillations écumeuses, la couleur verdâtre, les teintes du couchant qui colorent et tempèrent la blancheur des brisans, tout est peint de main de maître. Le résultat harmonieux de ce tableau rend peut-être comparable l'œuvre du petit-fils à ce que Joseph Vernet avait fait de meilleur en ce genre.

Voici le submergement d'un vaisseau après une tempête : les flots rappellent encore la tourmente ; sur un rocher, au pied d'un fort, sont un militaire et plusieurs matelots qui s'efforcent d'amener sur le rivage la chaloupe du navire submergé. Plusieurs soldats, sur le parapet, sont attirés par la curiosité.

N° 1167.

Cette petite marine est rendue dans ses détails et dans son ensemble avec goût et talent ; mais je m'aperçois que nous avons passé une négligence à l'artiste : dans le premier tableau, on ne saisit point les formes de celui qui attaque à coups de hache ; il est à retoucher.

Horace Vernet, dont la verve s'anime au récit d'une action, semble avoir été le témoin de celle de *Mohamed-Ali-Pacha*, vice-roi d'Egypte, lorsqu'il voulut détruire d'un seul coup la troupe audacieuse des Mameloucks, qui souvent bravaient sa puissance. Sous prétexte de servir d'escorte à son fils, qui part pour la Mecque, il invite les chefs et le corps de cette milice à se rendre au château du Caire ; il a commandé d'en fermer les portes sur eux lorsqu'ils seront entrés. Des ordres sanguinaires sont donnés aux Albanais de sa garde ; ils doivent massacrer ces fiers Mameloucks, qui, montés sur leurs chevaux d'élite et revêtus de leurs plus riches habits, se sont empressés d'obéir au vice-roi. Les nombreux exécuteurs de ses ordres sont placés sur

N° 1154.

les terrasses élevées et derrière les créneaux qui couronnent les tours.

L'habitation d'Ali-Pacha est située sur la tour la plus élevée. C'est sur des degrés couverts de riches tapis, au-devant du seuil, que le despote, assis à la manière des Orientaux, plane du regard sur la voie que doivent suivre les Mameloucks sans défiance; appuyé sur un lion qui semble le symbole vivant de sa force et de sa puissance, l'inflexible Mohamed va fumer. Sa tête basanée, ornée d'une barbe grise, est couverte d'un turban blanc; il est vêtu d'une simarre rose et fourrée, de larges pantalons pourpres; il attend gravement qu'un esclave nègre ait allumé son riche *houka*, dont il tient le long tuyau d'une main; l'autre, posée sur son genou, se ferme avec contraction et ajoute au sentiment de cruauté réfléchie qui se peint sur l'atroce physionomie du pacha. Derrière lui sont trois officiers, le poignard à la ceinture. Voilà sans doute les intimes confidens de ses résolutions! L'expression qui caractérise chacun de ces musulmans est remarquable; une avide curiosité agite le premier; il est casqué; l'autre est incliné, le regard tourné vers le meurtre, et semble partager la vengeance de son maître; le troisième, plus âgé, paraît cacher l'horreur et le regret que lui inspire cet acte de barbarie.

Sur la terrasse qui se prolonge, des Albanais demi-nus se distinguent à leurs calottes rouges,

des nègres, des esclaves déchargent leurs tubes meurtriers et jonchent le chemin de cadavres, sous les yeux de celui qui a ordonné cette sanglante exécution.

Tel est le tableau; cette description, bien qu'exacte, est encore imparfaite. On doit admirer l'expression de la tête et le naturel de la pose d'Ali-Pacha. Il craint de tourner son regard sur le champ du carnage! L'artiste a éclairé par le reflet de la terrasse les figures des trois officiers, et, par cet artifice, il a détaché dans l'ombre tous les détails de leurs physionomies. Ce nègre accroupi, vu par le dos, vêtu d'une chemise de mousseline transparente richement brodée, cette pipe d'une forme bizarre et garnie de pierreries, ce vase d'argent d'où s'exhale des parfums, le poignard brillant du pacha, tout rappelle bien le faste oriental. Ce lion apprivoisé ajoute du grandiose à cette composition remarquable.

Il nous semble que l'élévation où l'artiste suppose Ali-Pacha et ceux qui l'environnent n'est pas assez déterminée, par la différence du ton et de la lumière, avec les objets qui s'aperçoivent au bas de la tour, lesquels paraissent trop près de l'œil, relativement à leur éloignement. La même remarque peut s'appliquer aux tours, à cette ruine, qui sont trop éclairées, et contrarient l'effet de la perspective aérienne. Nous pensons que Vernet devrait aussi

ménager les tons dont il compose les ombres de ses chairs, qui poussent trop au noir, et ne sont point assez transparentes (dans ses grandes pages seulement, car il est chaud et harmonieux dans les petites.)

N° 1169. Examinons ce Mamelouck assis les jambes croisées près d'un arbre et tenant par la bride un coursier blanc : qu'il est bien dessiné ce cheval! qu'il est élégant de formes! On croit l'entendre hennir.

Attends, jeune homme, que le tems ait rallenti le pinceau dans les mains de ton père, pour t'emparer de son talent.

N° 1162. Encore un autre exemple d'ambition : Ces *vaches dans une étable* sont marquées du sceau de la vérité. Tout à l'heure Horace nous avait conduits des côtes de la Méditerranée au sein de l'Egypte; nous voici

N° 1159. sur le Saint-Gothard. Près de l'hospice, un voyageur accablé de fatigue demande, à l'approche de la nuit, l'hospitalité pour lui et son guide. Il ne peut toucher l'inexorable moine, qui lui indique, par la fenêtre, le gîte des muletiers. On plaint ces voyageurs sur les froides et dures aspérités que le pinceau de l'artiste a retracées avec une vérité qui nous transit.

N° 1156. Nous voici en Espagne : Des guérillas embusqués dans un bois, exhortés par un moine, apprêtent leurs armes, pour attaquer dans un défilé un convoi. Déjà un Français passe sur un pont étroit, ses

compagnons le suivent, on les aperçoit à travers les arbres... Fuyons, puisque nous ne pouvons les avertir du danger.

La gravure a fait connaître avec succès ce grenadier qui se repose sur un monceau de victimes que sa bêche vient de couvrir de la terre étrangère ; le regard baissé, il oublie ses propres blessures, pour méditer sur le sort de ses compagnons d'armes ! Cette composition, pleine de grandeur et de simplicité, n'a point encore manqué son effet. Tous les yeux sont humides de larmes quand ils se fixent sur ce tableau. N° 1160.

Une folle par amour, montrant le hausse-col de son amant, percé du coup qui l'a privé de la vie, est d'une expression qui déchire l'ame. Mais une prêtresse gauloise, touchant la harpe antique, va tempérer par ses accords mélodieux la mélancolie qu'avait fait naître l'image précédente. N° 1164. N° 1163.

Passons, et arrêtons-nous plus long-tems près du petit tableau qui retrace les derniers instans d'un homme que ses vertus avaient rendu l'idole de ses compatriotes ; il fut digne par sa bravoure et sa science dans l'art militaire d'être surnommé le *Bayard polonais*.

Après la malheureuse journée de Leipsick, l'armée française, trahie par ceux qui devaient la seconder, était forcée à la retraite. Un seul pont sur l'Elster (rivière plus dangereuse qu'un fleuve, par N° 1165.

ses bords escarpés et son lit fangeux) présentait un débouché pour le passage de l'artillerie; l'ordre fut donné de faire sauter le pont dès que nos dernières cohortes auraient gagné l'autre rive; cette ordre fut exécuté prématurément : le prince Poniatowski et son corps de lanciers étaient encore sur la rive ennemie; entouré, il se défend courageusement; son sabre teint de sang prouve qu'il a répandu celui des grenadiers saxons qui le poursuivent; forcé de céder au nombre, blessé, ayant perdu son *sabhka*, il s'élance sur son coursier et va tenter de franchir l'Elster à la nage. Ce fut le terme de sa vie; ce n'est point celui de sa gloire : sa patrie et la France conserveront son souvenir.

Voilà l'instant dont l'artiste s'est emparé. La noble figure de Poniatowski exprime la résignation du courage; son costume élégant de lancier, pourpre et bleu, dessine ses formes sveltes. Son cheval élancé vers le fleuve va tomber de la rive contenue par une ceinture de pilotis. Il n'est pas encore dans l'onde fangeuse : quelques Français précèdent le maréchal et tentent de passer l'Elster à la nage; hélas, on aperçoit à la surface des flots plusieurs malheureux qui n'arriveront pas. Quelques lanciers écartent l'ennemi en tirant leur carabine; on distingue dans le lointain un corps de troupes ennemies qui se dirige encore sur le point où l'intrépide Poniatowski va

tenter le passage. Félicitons Horace d'avoir plusieurs fois retracé avec un grand talent un sujet si digne de nous intéresser.

Voici, dans un paysage suisse, un promeneur qui se repose; il rêve, il écrit sur ses tablettes, il se rappelle, peut-être, certaines leçons données dans sa jeunesse. Sous ce vêtement bourgeois, reconnaissez un prince aimable, instruit, on dirait presque philosophe. Mais chut! il veut garder l'incognito.

N° 1169.

Sur un cheval superbe, dans le costume élégant du 1ᵉʳ régiment de hussards, dolman blanc, pantalon et sako rouges et dorés, le duc d'Orléans, accompagné d'un général et de deux aides-de-camp, semble s'arrêter pour écouter un officier de chasseurs qui arrive au galop pour prendre ses ordres. On voit ce régiment en parade; plus loin, des chasseurs galopent en montant une colline. Mais la ressemblance du portrait, la grâce, le naturel de sa pose, la vérité des attitudes, la beauté des chevaux, sont dignes des plus justes éloges.

N° 1158.

Vous, mon cher Maître, qui avez si bien su, dans votre tableau de *la Distribution des aigles*, peindre la diversité et la grâce des costumes de l'armée française, vous verriez avec curiosité les productions d'Horace; dans lesquelles, à cet égard, il semble suivre vos traces. Vous venez de contempler des hussards élégans et légers, allons passer en revue le 2ᵉ régiment des grenadiers à cheval de la garde, aux

N° 1166.

Tuileries; les chevaux de ce beau corps sont rangés en bataille sous les fenêtres du château, un soleil brillant éclaire les cavaliers à pied. Une vivandière leur offre du vin. La revue ne se passera point encore, voici le colonel à pied, entouré d'une groupe d'officiers; un autre descend de cheval et vient rendre compte d'un ordre. Tout cela est plein de naturel. Ce n'est pas tant l'exactitude avec laquelle l'artiste exprime les détails qu'il faut admirer, mais l'adresse qu'il met à les faire concourir à un ensemble harmonieux. En effet, de grands bonnets de poil noir, des habits bleu foncé qui couvrent des vestes blanches, des cuisses blanches coupées par de longues bottes noires et luisantes, des épaulettes et des aiguillettes blanches, des brandebourgs d'argent qui garnissent symétriquement les deux côtés du corps, qui se douterait qu'on va être enchanté de l'accord de tous ces objets? Mais des luisans bien placés adoucissent les bonnets, ils portent des ombres dorées et transparentes sur les figures; des masses légères de demi-teintes, sur les corps et les habits, résultant de la manière dont ils sont tournés et éclairés; des brillans placés à propos; des reflets, de la poussière même sur ces bottes si noires, tels sont les moyens dont l'artiste s'est servi pour harmonier son tableau. Par une malice qui ne peut s'expliquer que par le succès, il a donné au plus beau régiment de cavalerie tous les avantages de l'infante-

tie. Sans ce beau cheval gris pommelé que tient en bride un trompette, les chevaux ne joueraient dans ce tableau qu'un rôle secondaire.

Le jeune Ismayl, fils d'un scheik arabe, fut pris en combattant et mené couvert de blessures prisonnier à Jérusalem. Confié aux soins d'un chrétien savant dans l'art de guérir, les soins de sa fille Maryam furent encore plus efficaces; mais il conçut pour elle une passion violente, et profitant du désordre d'une révolution à Jérusalem, il enleva l'objet de son amour et l'emmena dans le désert au sein de sa tribu. Elle y mourut bientôt du chagrin d'avoir perdu son père et de ses remords religieux. La voilà enterrée sous ce groupe de palmiers : Ismayl est inconsolable. Le sémoum, fléau du désert, annonce sa funeste présence; la tribu fuit pour échapper à l'ouragan, Ismayl seul ne le redoute point, accourt vers le lieu de la sépulture de Maryam, et appelle de tous ses vœux la mort qui doit les réunir. Etendu sur la brûlante arène, il l'écarte et découvre la tête belle encore et le sein livide de la jeune fille; le voile qui l'enveloppe, soulevé par sa main téméraire, laisse voir une simple croix, signe révéré de celle qui l'embrassait en perdant la vie. Le ciel se trouble, des tourbillons de sable tournoyent dans les airs; une trombe s'avance, elle fait ployer les arbres, elle apporte la mort. Bientôt le même palmier abritera le tombeau des jeunes amans, le sable

N° 1155.

couvrira ces deux victimes nouvelles de l'amour et de la piété filiale.

Ce tableau, dit-on, est l'œuvre de dix-huit jours de travail. Le récit de cette anecdote fut fait à l'artiste par le voyageur même qui l'a recueilli sur les lieux ; la véhémence et le sentiment du narrateur passèrent dans l'ame du peintre ; il conçut, dessina et peignit ce sujet dans le même espace de tems qu'un autre eût mis à l'esquisser.

Du reste, cette composition se ressent de la précipitation de son exécution. Le guerrier penché vers Maryam semble, faute de perspective, devoir rouler sur celle qu'il pleure ; ces larmes épaisses qui brillent dans ses yeux n'ajoutent rien à l'expression et dégradent le héros ; il n'est permis qu'à saint Pierre repentant, ou à une femme, de pleurer *à chaudes larmes*.

Nous n'avons point parlé de *Molière consultant sa servante*, l'artiste doit nous en savoir gré ; mais nous aimons à revenir sur les jolis tableaux retraçant des scènes militaires ; elles sont tellement vraies, qu'on penserait qu'Horace était destiné à être colonel, s'il n'eût été peintre.

En finissant, nous engagerons cet artiste à modérer sa fécondité. Sébastien Bourdon et Diétrick n'ont jamais été mis en première ligne pour avoir compromis leur talent en peignant ainsi tous les genres.

Delorme Les artistes jaloux d'assurer le succès de leurs

grandes compositions et de les fixer dans la mémoire, ne devraient jamais laisser d'indécision dans l'action principale. Delorme n'a point eu ce principe en mémoire, dans son tableau de *la Descente de Jésus-Christ aux Limbes*, et les questions des spectateurs nous ont rappelé une anecdote qui trouve ici sa place très-naturellement.

Dans la vieillesse de Louis XIV, quand ses armées avaient essuyé tant de revers, un gascon passant près de sa statue sur la place Victoire, voyant la déesse élever une couronne sur la tête royale: « *Monsieur*, en s'adressant à un voisin, *dites-moi, je vous prie, la lui met-t-elle, ou la lui ôte-t-elle?* » On pourrait emprunter cette locution et faire une question à peu près semblable ici: *Monte-t-il, ce Christ, ou descend-t-il?* Le livret peut seul résoudre le doute; car si l'on en juge par son mouvement ascentionnel, à ses bras élevés vers la gloire brillante qui l'environne, il va aux cieux; son regard seul descend sur ces pauvres habitans des limbes, et leur espoir sera déçu, tant que leur rédempteur gardera cette attitude qu'il n'est pas disposé, ce nous semble, à changer de sitôt.

L'oiseau le plus léger quittant les plaines de l'air pour venir sous le feuillage, penche sa tête vers la terre, d'où nous oserons conclure que le Christ ne devait pas descendre perpendiculairement les pieds en bas, mais planer au moins horizontalement.

Il est vrai qu'il aurait peut-être écarté tous ces adorateurs des deux sexes arrangés en cocarde, qui entourent leur rédempteur; David eût cessé de jouer de la harpe, et tous ces personnages amphibies, célestes par leur élévation, mais bien terrestres par une couleur enfumée, auraient été obligés, pour le suivre, d'adorer le Christ autrement que la tête élevée et les mains jointes. Nous eussions désiré que ce tableau eût racheté ce défaut capital par quelque mérite transcendant, car nous adoptons aussi, quand nous le pouvons, le système de *bascule* ; et nous aimons à compenser nos critiques par des éloges.

Lordon.

Vous verriez, mon cher Maître, avec autant de surprise que de contentement notre école s'augmenter d'un nouveau talent dans le genre historique. Lordon n'avait produit jusqu'à ce jour que de jolies compositions ; il vient de prendre un essor plus élevé, et le grand tableau que nous allons décrire a donné la mesure de la capacité de l'artiste.

Les premiers chrétiens se livraient clandestinement aux pratiques de leur croyance : c'était dans des lieux écartés, ou dans des souterrains, qu'ils allaient se nourrir de la parole de Dieu et des vérités consolantes de l'Evangile. Saint Marc, l'un de ses plus éloquens apôtres, rassemblait souvent dans Alexandrie, sous les voûtes ténébreuses des édifices, les sectateurs zélés de la religion du Christ. Un jour

de fête du dieu Cérapis, les ennemis du nouveau culte, portant l'image dorée de leur idole, la torche en main, armés de glaives meurtriers, descendent dans le souterrain où saint Marc captivait de sa sainte parole l'attention de ses initiés. Il vient de conférer le baptême à un jeune enfant : l'évangile ouvert repose sur un simple autel de pierre. Le pontife, vêtu de pourpre, est le premier objet de la fureur de ces satellites ; ils portent sur lui leurs mains sacrilèges ; ils le garrottent, tandis qu'avec le calme de la sagesse le Saint invoque le Ciel qu'il indique par son geste, et invite ses prosélytes à la persévérance et à la résignation. Un jeune néophyte, vêtu de lin et tenant l'encensoir, a été renversé par ces furieux, dont l'un veut déchirer l'évangile ; un jeune chrétien le défend, et, penché sur l'autel, il le couvre de son corps. Près de l'autel s'est agenouillée la mère de l'enfant nouvellement baptisé ; il se réfugie dans ses bras. Deux autres femmes, glacées d'épouvante, se pressent à genoux l'une vers l'autre : l'une élève son timide regard, l'autre détourne la tête. Quelques guerriers chrétiens refusent d'adorer l'image du dieu Cérapis, que leur montrent les cruels persécuteurs. Plusieurs vieillards chrétiens, émus de crainte, paraissent partagés entre ce sentiment et l'effet des exhortations de saint Marc.

Telle est la composition de ce tableau, dont la

belle ordonnance fait saisir sans confusion tout ce qu'a voulu représenter l'artiste. Une architecture lourde, un sphinx, rappellent bien le style égyptien : un jour mystérieux qui vient d'en haut éclaire la scène, qui nous transporte à l'époque de la naissance du christianisme. C'est la première fois que la peinture s'est emparée de ce sujet.

Aucun reproche sensible ne peut être fait à l'auteur de tableau, dont la couleur et l'effet semblent le résultat de l'étude approfondie des grands maîtres. La tête de saint Marc porte un caractère qui n'appartient ni à la mythologie, ni à la Grèce ; il est en entier à l'artiste : on remarque celle du jeune suppliant, qui est tout-à-fait *raphaëlesque*. Les accessoires sont bien traités ; et ce vase d'airain qui contient l'eau du baptême, le roseau qui y baigne, nous rappellent encore l'eau lustrale des temples grecs, dont les chrétiens empruntèrent l'usage.

On pense que l'artiste aurait dû jeter un peu plus d'ombre sur la partie fuyante du corps du jeune clerc renversé. Vus en raccourci, ses pieds paraissent trop voisins de la tête : ce défaut tient à ce que le ton n'est point assez éteint. Du reste, cette composition se place dans les premiers rangs des productions de cette année.

<div style="text-align:right">P. V.</div>

DIX-SEPTIÈME LETTRE.

Paris, le 5 octobre 1819.

Mon cher maître,

La puissance de votre art n'a pas pour unique ambition d'enchanter les yeux. Elle s'adresse au cœur ; son plus noble triomphe est d'émouvoir et de rivaliser la poésie. Voici une composition de Mauzaisse, sur le *Supplice des Danaïdes*, qui approche des effets que préparent les vers de Lemierre, et qu'exagèrent les accords de Salieri. Mais la dureté du poëte, les bruits du musicien se sont déjà éteints sous le pinceau ; il manquait le mouvement au nouveau créateur, il a su choisir des attitudes dont le calme sinistre et l'immobilité, long-tems vraisemblables, se renferment habilement dans les limites de notre domaine. Ses expressions de tête sont variées avec talent ; mais la figure principale est sur-tout admirable. Elle est marquée de cette fatalité, de cette expression de repentir et de souffrance qui ne se mesure qu'à l'éternité, et que le génie seul pouvait concevoir. Nous ne saurions vous décrire combien l'aspect de ce groupe donne de malaise à l'imagination charmée. Le reflet des flammes de l'enfer, la magie des oppositions, tout est rendu avec énergie. Que ces clartés surnaturelles portent une éloquente lumière dans tous ces yeux pleins de larmes !

Mauzaisse, déjà si renommé par l'habileté de son exécution dans les ajustemens et les accessoires

Mauzaisse.

du genre historique, s'est élevé ici à la plus grande hauteur de l'expression. Nous avons de lui, sous les yeux, un *Prométhée enchaîné*, dessiné avec une correction rare, mais les raccourcis en sont trop savans, ils demandent une trop parfaite initiation aux secrets de la peinture, ou même une justesse trop exacte à saisir le point de vue où ils doivent être observés pour plaire beaucoup au public. Dans l'un et l'autre de ces ouvrages, nous ne voyons qu'un défaut véritable; et il est étranger à la volonté de l'artiste. C'est la dimension de ses toiles; les *Danaïdes*, coupées à mi-jambes, ont été commandées pour un imposte.

Franque. Passons à un de vos plus chers disciples, un peintre dont les premiers essais vous ont donné tant d'espérance à cause de leur naïve pureté, de leur grâce et de leur vigueur. Il a exposé un vaste tableau dont le sujet *la Conversion de saint Paul*. La crainte d'être accusé de réminiscence du Dominicain a trop prédominé dans son esprit, puisqu'il a pris une route si opposée à ce maître. Franque a conçu avec fougue et à exécuté de même.

Aux accens de la voix miraculeuse qui lui crie : « *Saül, Saül, pourquoi me persécutez-vous* » ? l'ennemi des chrétiens, destiné à devenir un des appuis de leur culte, est tombé de son coursier sur le chemin sablonneux de Damas. Sa pose manque de naturel ainsi que celle de l'esclave qui se précipite à-la-fois et pour secourir son maître et pour arrêter le fougeux coursier. Ces figures, comme celles du se-

cond plan, offrent un conflit de mouvemens qui produit une foule de raccourcis que Michel-Ange seul, peut-être, aurait pu exprimer. Mais les parties principales de cette composition sont traitées avec une grande supériorité de talent; la couleur est chaude et brillante. Que Franque revienne à une ordonnance moins ambitieuse, que, comme le lui reprochent quelques mauvais plaisans, il ne cherche plus à *faire tant de poussière*, sa place est marquée dans les rangs peu nombreux de nos grands artistes.

Voici, mon cher Maître, un tableau de feu Ducis, votre collègue à l'Institut, l'immortel auteur d'*Abufar* et de *Macbeth*. Il voulut représenter, chez lui, un certain Corneille, autre peintre d'histoire.

Quand l'hiver, sur nos planchers sombres,
Vient, sur le jour qui disparaît,
A la hâte entisser les ombres,
D'une lampe on éclairerait
La modeste chambre de Pierre.
Le luxe antique on y verrait;
Le fauteuil à bras dans sa gloire,
Les hauts chenets, la vaste armoire,
Sa table où s'enorgueillirait
De ses Romains l'immense histoire;
Sur la table et la serge noire
Sa large bible s'ouvrirait;
Un jour magique y descendrait,
Un sablier s'écoulerait,
Devant la tragique écritoire.
L'air pensif, Corneille écrirait;
Sa femme sans bruit sortirait;
Jean La Fontaine dormirait;
Le père Larue entrerait

> Pour voir Corneille son compère,
> Qu'en silence il contemplerant.

Désoria. Voilà le tableau. C'est au génie de notre Poussin que Ducis voulait confier le soin de l'exécuter. M. Désoria, qui s'en est chargé, se fait pardonner cette témérité par une ordonnance assez sage, une couleur assez sévère et assez harmonieuse.

DIX-HUITIÈME LETTRE.

Gois. Mon cher maître, me voici en face d'une immense composition de sculpture : une *Descente de croix*. J'ouvre le livret, et à l'article de M. Gois, je lis ces mots : « L'artiste fait observer qu'il a conçu l'idée » d'exécuter un groupe destiné pour une vaste » église. Ce n'est, en effet, que dans un grand édi- » fice qu'il sera possible d'en juger l'effet. La lu- » mière, tombant d'en haut, et procurant des mas- » ses d'ombres si importantes à bien calculer, a dû » concourir à faire ressortir les parties et l'ensemble » d'une composition entièrement nouvelle dans la » sculpture. » Cette note, dont la fin ne manque pas de prétention, est assez inutile pour ceux qui sont habitués à juger les arts ; ils sentent très-bien que la *Descente de croix* de M. Gois n'est pas à sa place ; quant aux autres, ils s'occupent bien, ma foi ! de la lumière et des masses d'ombres ! Mais enfin M. Gois n'a pas tout-à-fait tort ; on ne peut prendre trop de précautions contre la critique. Le premier aspect de la *Descente de croix* est très-imposant ; la composition, qui n'a rien de neuf (car les *Descentes*

de croix sont partout) est bien ordonnée. Il faut déjà une puissance de talent bien vrai pour concevoir et pour exécuter un ouvrage de cette dimension ; le sculpteur qui a pu l'entreprendre n'est certainement pas un homme ordinaire. Il serait donc injuste de déployer envers lui la même sévérité qu'à l'égard d'un sculpteur qui n'a composé qu'une seule figure.

Nos artistes sont en général si timides, ils craignent tellement de sortir des sentiers battus, qu'on ne peut assez encourager ceux qui cherchent des routes nouvelles.

Pendant que je suis en train de louer, je ferai compliment à M. Gois du dessin ferme et large de ses draperies ; elles sont bien jetées et d'un bon style ; la tête de la Vierge a une expression juste ; l'homme qui descend de l'échelle, en soutenant le corps de Jésus-Christ, est d'un effet pittoresque ; il est bien pensé. Mais je reprocherai à l'auteur de n'avoir point assez étudié les belles formes, et d'avoir négligé ses nus. Les mains de la Vierge ne sont pas à l'abri de la censure ; le bras droit de l'homme qui porte Jésus-Christ, et celui de Jésus-Christ lui-même, me paraissent trop longs ; en outre, ce bras du Dieu, quoique ce Dieu soit sans vie, pourrait être moins roide et plus heureusement posé. La jambe droite de la Vierge est mal sentie sous la draperie. La tête du Christ manque de noblesse ; son caractère est trop commun ; il y a des pieds et des mains d'un mauvais style ; pour tout dire, dans cette grande composition, on peut louer l'ensemble, mais on est

beaucoup moins satisfait des détails. Il ne faudrait même pas s'y arrêter trop long-tems ; car on finirait peut-être par ne plus rendre justice à la hardiesse de la conception.

Gois est animé de l'amour de son art ; il travaille beaucoup, mais je crains que dans sa descente il n'ait travaillé trop vite.

On cite de lui un trait de véritable artiste : occupé de faire la statue de Jeanne d'Arc pour la ville d'Orléans, l'ajustement de la draperie lui avait donné beaucoup de mal, et il y cherchait encore un des plis principaux. Fatigué de ne pas le trouver, il quitte un jour son atelier qui est au palais des beaux-arts, et va prendre l'air vers les Tuileries. Une femme passe devant lui sur le Pont-Royal, et jette un cri en disputant au vent la longue robe qui la couvrait ; ce mouvement a attiré les yeux de l'artiste ; ô bonheur ! son pli, son cher pli se dessine. Il vole à la dame dont les pieds s'embarassaient déjà, et qui était prête à tomber ; celle-ci, qui pense qu'on veut l'obliger, lui jette un coup-d'œil reconnaissant. « Arrêtez, Madame, de grâce, arrêtez ! Restez comme cela ; je suis un homme perdu si vous bougez, » et en disant ces mots, il l'arrêtait par le bras. La dame, étonnée, reste sans voix, sans mouvement, l'artiste considère son pli, salue l'inconnue profondément, et regagne à grands pas son atelier.

On trouve, sous le numéro 1320, un autre ouvrage de M. Gois : c'est *une Nymphe endormie dans un conque*. Dans cette composition, il n'y a rien ou

presque rien à reprendre ; la tête, qui est charmante, me paraît trop petite ; la main droite est maniérée, mais il est impossible de concevoir une idée plus riante, et de l'exécuter avec plus de grâce.

Caldélary, à qui son *Androclès* a fait beaucoup d'honneur il y a deux ans, a été moins bien inspiré cette année. Sa statue du *général Moreau* est défectueuse sous beaucoup de rapports. La tête a le double tort d'être sans aucune expression et de ne point ressembler ; le manteau est mal jeté. S'il faut le dire, en regardant l'ensemble de cette figure, on est tenté de croire, au peu d'études qui s'y fait remarquer, que Caldelary n'a travaillé que sur un mannequin. Croyez, je vous prie, mon cher Maître, que nous ne critiquons aussi sévèrement cet artiste qu'à cause du vif intérêt qu'inspire son talent. Caldélary.

Un jeune Spartiate vouant son bouclier à sa patrie. La pensée de cette figure est noble et imposante ; mais on voudrait que l'exécution y répondît ; elle est maigre et pauvre de formes. M. Caunois a étudié la nature, mais l'a trop servilement copiée ; il fallait l'embellir. Aurait-il pris pour modèle un de ces jeunes gens qui sacrifient à l'Amour avant d'avoir connu sa mère ? Au surplus, lors même que M. Caunois aurait fait un mauvais ouvrage (ce que je suis loin d'avancer) il aurait des droits à l'indulgence : son état est de graver sur médailles ; la sculpture n'est qu'un de ses délassemens ; qu'il continue à les employer toujours ainsi. Son buste de Monrose, acteur que je vous ai entendu appeler l'un des soutiens de Thalie, Caunois.

est d'une ressemblance parfaite, et très-bien modelé.

Debray. Je reviens à M. Debray père. J'ai cru devoir critiquer son *S. Sébastien*; mais sa *Naïade*, placée sous le numéro 1249, mérite une honorable mention. Cette figure a du style, elle est bien dessinée, et la pose en est gracieuse, sur-tout si on la regarde en arrière du côté gauche. Son bas-relief (numéro 1250) est bien composé, et si je pense que les nudités sont trop lourdes, j'aime à reconnaître qu'il est difficile de mettre plus de goût dans les draperies. M. Debray

Debray fils. fils a exposé un buste de Mlle C.... Lequel des deux, de M. Debray fils ou de Mlle C...., a été condamné à l'exposition ?

Lemoyne. *Galathée portée sur un dauphin se rend vers le berger Acis, son amant.* Ce groupe en marbre a été exécuté à Rome. M. Lemoyne a un dessin correct; il sent bien les formes; mais sa sculpture ressemble assez à de la sculpture d'ornement. La pose de sa Galathée est maniérée. Quant à l'Amour placé sur l'épaule gauche de la nymphe, si j'ose dire ce que j'en pense, il ressemble à un enfant qui n'est pas

Lorta. venu à terme. *L'Amour* de M. Lorta est mieux; mais il n'est pas aussi joli que la note du livret : « Après avoir épuisé ses flèches, l'amour s'endort en- » touré de roses épanouies, résultat de ses con- » quêtes. » Le *résultat de ses conquêtes* me plaît beaucoup. Après une note pareille, M. Lorta était obligé en conscience de faire un chef-d'œuvre.

Roguier. M. Roguier a recommencé la statue de *Duquesne*, que nous avons vue à l'exposition il y a deux ans, et

qui est toujours destinée au Pont - Royal. Ce brave Duquesne avait, il faut le croire, une figure bien malheureuse; en dépit de M. Roguier, il ressemble encore bien plus à un chef de flibustiers qu'à un amiral de France.

De tous les ouvrages que M. Romagnesi a exposés, le seul vraiment digne d'éloge, à mon avis, est son *Candélabre allégorique*. Il est d'une richesse, d'une élégance et d'une pureté de dessin remarquable. — Romagnesi.

Avec un aussi beau nom que celui de Pigalle, on est bien coupable d'avoir fait deux bustes tels que ceux du *prince de Condé* et de M. le *comte du Cayla*. Il y a plus d'un noble descendant des preux conquérans de la Terre-Sainte qui ne se croient pas obligés d'être braves; il n'y a rien qui force le petit-fils de Pigalle à faire de la sculpture. — Pigalle.

M. Jacquot apporte un nom tout nouveau dans les arts; tant mieux pour lui; il ne devra *qu'à lui toute sa renommée*. Sa *Daphné* annonce de bonnes études et d'heureuses méditations. Je dois aussi quelques éloges au *Télémaque* de M. Dantan fils; cet ouvrage ne s'élève pas à une hauteur de talent bien remarquable, mais il y a des formes; on voit que l'auteur est dans la bonne route, c'est de la sculpture. — Jacquot. — Dantan.

Aristodème au tombeau de sa fille, par M. Bra, sous le numéro 1213, est un ouvrage de beaucoup supérieur au *Télémaque*. M. Bra donne, dès à présent, plus que des espérances. Ce jeune homme, s'il continue à travailler, est fait pour occuper, dans quelques années, un rang distingué parmi nos artistes. — Bra.

Un début, vous nous l'avez souvent dit, mon cher Maître, commande l'indulgence. Les maîtres, dont la fortune est faite, ont les moyens de recommencer plusieurs fois un morceau; un jeune artiste n'a pas les mêmes facilités; un modèle coûte cher; il ne peut en avoir qu'un. Ses yeux, toujours frappés des mêmes formes, finissent par se blaser, sa tête se fatigue, et si le modèle prend une mauvaise pose, il la copie sans s'en apercevoir. Les fautes d'un artiste riche sont donc sans excuse.... quoiqu'en disent les têtes d'expression de M. *Deseine*. A. B.

LETTRE DIX-NEUVIÈME.

Il ne faut pas visiter le salon en ce moment, si l'on n'est doué d'une force athlétique. La foule y est en permanence; les gens robustes parviennent aux meilleures places par leur propre poids, tandis que le vulgaire des citadins maudit cette *aristocratie* des poings et des épaules, et n'est presque occupé que du soin de sa conservation. Plus d'une jolie femme, nouvellement arrivée de sa province, se plaint tout bas de la *liberté de la presse*.

Les billets du matin et ceux du vendredi se sont multipliés et ont circulé avec tant d'agilité parmi la bonne compagnie, que maintenant, dans ces séances privilégiées, il y a, tout compte fait, autant de robes froissées, autant de coups de pied distribués que les jours de dimanche; on ne peut se retirer que sur la *qualité*, triste consolation en pareil cas! En-

fin, on vient de comprendre encore les samedis dans la loi d'exception contre le public, et de nouvelles cartes ont été délivrées à un petit nombre de protégés. Une carte *d'artiste* marchant l'égale de tous les priviléges, au moyen de ma *croûte* j'ai mes grandes entrées, comme au théâtre un auteur sifflé, et les portes et les concierges du Musée fléchissent à toute heure devant moi aussi poliment que devant le passeport d'un Anglais.

Je profite donc bien vite de mon *samedi*, mon cher Maître, pour continuer la revue de mes pauvres croûtons, et en faire défiler le plus possible devant vous.

Voici d'abord *Vénus ramenant Hélène à Paris*. La déesse se tient d'un air malin derrière Hélène, dont la gravité ne peut se comparer qu'au sang-froid de son tendre amant, assis dans un grand fauteuil comme un président à mortier; j'avoue que ma mythologie a été en défaut, car j'ai deviné sans hésitation que le peintre avait voulu représenter *le Jugement de Pâris*. Hélène me paraissait remplir toutes les conditions de Junon se présentant devant son juge d'un air hautain et le diadème au front; j'avais reconnu Vénus, si non aux belles choses qu'elle laisse voir, du moins au soin qu'elle a de ne rien cacher, et je voulais absolument trouver Pallas dans une grande fille qui, dans le fond du tableau, passe avec un vase sur la tête; bien entendu que ce vase, d'une figure douteuse, se transformait en casque à mes yeux prévenus. Un des plus grands défauts dans les arts, c'est l'indécision et l'obscurité; commen-

cez par être clairs, c'est là un des premiers mérites des maîtres; que la disposition et l'ordonnance de vos tableaux frappent d'abord le spectateur et que l'expression vraie et caractérisée de vos figures réveille aisément en lui les souvenirs que votre toile a voulu retracer. J'insiste sur cette observation, parce que j'aperçois, même dans plusieurs productions estimables du salon actuel, une tendance funeste vers le logogryphe. Il en est quelques-uns dont il faut deux pages du livret pour donner le mot.

Je me suis, par exemple, amusé à entendre de bonnes gens (et il s'en trouve même le samedi) raisonner sérieusement, dans la grande galerie, devant un certain tableau du *Supplice des Danaïdes*, dans l'hypothèse qu'il représentait *des blanchisseuses qui, s'étant baignées dans la Seine, près le Gros-Caillou, pendant que leur linge trempait à quelque distance, se désespèrent parce que des voleurs l'ont emporté*. Cette explication donnée par le personnage le plus éloquent de la société devint la source d'une infinité de commentaires qui font tous autant d'honneur à l'érudition de ces amateurs qu'à l'exécution de ce tableau, qu'il ne faut pas confondre avec un beau groupe des *Danaïdes*, peint par Mauzaisse. Celui-là est d'un M. Lesage. Je parierais qu'il est de cette illustre famille, renommée pour faire les meilleures *crottes* de Paris.

« Voyez donc quelle imprudence ! disait une vieille maman ; confiez donc votre linge à ces femmes-là. — C'est que la chose est arrivée, reprenait l'homme instruit ; rien n'est plus vrai : je l'ai vu sur

le journal. — Oh! mon Dieu, s'écriait une jeune fille bien gauche et bien fraîche, comment feront-elles pour rentrer dans Paris, elles sont toutes nues ? — Tiens, en voilà qui apportent de l'eau et qui en versent dans leurs baquets comme s'il y avait encore quelque chose dedans. — Sont-elles pâles et défaites! C'est bien fait; pourquoi n'avoir pas plus de soin. — Oh! regardez donc celle-ci, avec cette grosse anguille qui ne veut plus la lâcher »

Pauvres Danaïdes! C'est bien la peine d'être dans l'enfer, pour qu'on prenne votre tonneau fabuleux pour un baquet, les serpens qui vous dévorent pour des anguilles, et les flots du Styx pour de l'eau de lessive. Au reste, moi, je m'en lave les mains; prenez-vous-en à mon camarade, qui n'a pas su vous conserver la tournure et le désespoir qui conviennent à des damnées *de bonne maison*, et toutefois félicitez-vous de n'être pas tombées sous mon pinceau, car vous seriez encore bien autrement ridicules que vous ne l'êtes. Pardon, mon cher maître, si je fais quelquefois intervenir ainsi la physionomie du public dans un cadre destiné aux *compositions* risibles, mais c'est qu'en vérité, par le tems qui court, les spectateurs ne sont pas la partie la moins divertissante de nos spectacles.

A vous, maintenant, n° 1861. *Un centaure rapporte à sa famille le produit de sa chasse.* Il paraît que ces gens-là vont faire un fier dîner; ils sont déjà entourés d'oies et de cygnes qui seront excellens en fricassée, et voilà que *papa Centaure* apporte encore un lion pour plat de rôt; *madame Centaure* le reçoit avec

une sorte d'attendrissement et toute la petite *Centaurée* caracole de joie. Il n'y a pas de meilleure figure que celle de ce *brave homme de cheval* dont les yeux et toute l'attitude expriment le plaisir qu'il éprouve à régaler sa femme et ses enfans. Ce personnage-là me *trottera* long-tems dans la tête.

Quel sujet! quelle composition! on regrette le tems, les couleurs, et la vaste toile employés à un pareil tableau, quand on pense que l'auteur ne manque point de talent pour le dessin et l'expression des têtes. *Maman Centaure* entre autres, n'était sa démarche un peu cavalière et ses pieds ferrés, passerait partout pour une femme fort agréable.

Victoire! mes chers confrères... Je ne vous rapporte pas des lions comme le père Centaure, mais cependant j'ai fait bonne chasse aussi. Voilà M. Révoil que je vous amène; écartons nos croûtes pour faire place à la sienne, et vite la place d'honneur à un tel récipiendaire. « *L'aïeul d'Henri IV montre à Jeanne d'Albret une boîte d'or dont il lui fera cadeau, si cette princesse chante une chanson béarnaise dans les douleurs de l'enfantement.* » Tel est le sujet que M. Révoil a cru représenter; mais il a donné à la jeune mère une expression de dédain ou de pruderie, une attitude roide et guindée que doivent venir étudier les actrices chargées du rôle de Mme de *Pimbêche*, et son Henri d'Albret, dont l'esprit était franc et jovial, comme le prouve le discours qu'il tient à sa fille, donne par la tristesse de son regard et l'humilité de sa pose un démenti formel à

ses paroles. Certes, lui qui recommande si bien de chanter en accouchant, ne serait pas homme à joindre l'exemple au précepte.

Il n'était pas facile de rassembler tant de contre-sens dans un si petit tableau ; c'est là du moins une difficulté dont M. Révoil s'est merveilleusement tiré. En vérité, quand je trouve plus que médiocre le tableau d'un peintre à qui l'on en doit de si agréables, j'ai toujours peur que ma sévérité ne soit que de l'ignorance. Ah! mon cher Maître, que je voudrais que vous fussiez ici pour me rassurer!

Parlons de *Cérès allumant ses flambeaux sur le mont Etna pour chercher sa fille Proserpine, ravie par Pluton ;* ou du *petit voleur de raisins*. Voilà de ces compositions dont la couleur et le dessin ressemblent si fort à ce que je fais, que je n'ai aucun scrupule à les baptiser de *barbouillages ;* cette pauvre Cérès, qui tient à elle seule tout un grand tableau où l'Etna est imperceptible, a l'air, au milieu de la fumée qui l'environne, d'avoir mis le feu à une cheminée; et quant au *petit voleur*, avec sa peau couleur d'écorchure, ses traits élargis et ses jambes torses, c'est bien le plus horrible enfant que j'aie jamais vu. Le livret le qualifie d'*Etude d'après nature*.

Le vrai peut quelquefois n'être pas vraisemblable.

A propos, vous savez que l'*Odéon* a brûlé l'an passé; il y faisait chaud ce jour-là, c'était une représentation extraordinaire. Cet incendie fait

le sujet d'un tableau vers lequel tout le monde court comme au feu, et qui franchement serait bon à y jeter avec le mien. L'auteur a représenté le derrière de l'édifice : c'est là, vers la partie où se trouvent les boudoirs des *ingénuités* et des *grandes coquettes*, que les flammes ont pris naissance, et se répandent avec le plus d'ardeur. Il n'y a point d'éteignoir pour un tel incendie! Pompiers, gendarmes, le préfet de police, M. le chancelier, rien n'y fait. Comment M. Picard n'a-t-il pas eu recours au tiroir des manuscrits? Nous avons vu jouer depuis telle comédie à Favart, qui, opposée aux flammes, aurait fait une superbe défense par sa masse incombustible. *Desgrieux*, *Selmours de Florian*, *la Jeune veuve*, *la Pacotille* et quelques autres auraient préservé long-tems le seul beau théâtre de Paris.

Du reste, ce tableau est d'une fidélité scrupuleuse : les femmes qui s'évanouissent, le régisseur qui sort par la fenêtre, différens traits de courage et d'humanité qui ont signalé cette journée, les vitres cassées, la forme et le nombre des arcades, tout s'y trouve, jusqu'à une affiche médecinale... qui est peut-être là bien à sa place ; mais que le peintre aurait dû *barbouiller* comme le reste de son tableau, pour épargner aux mamans les embarrassantes questions des petites filles. P...x.

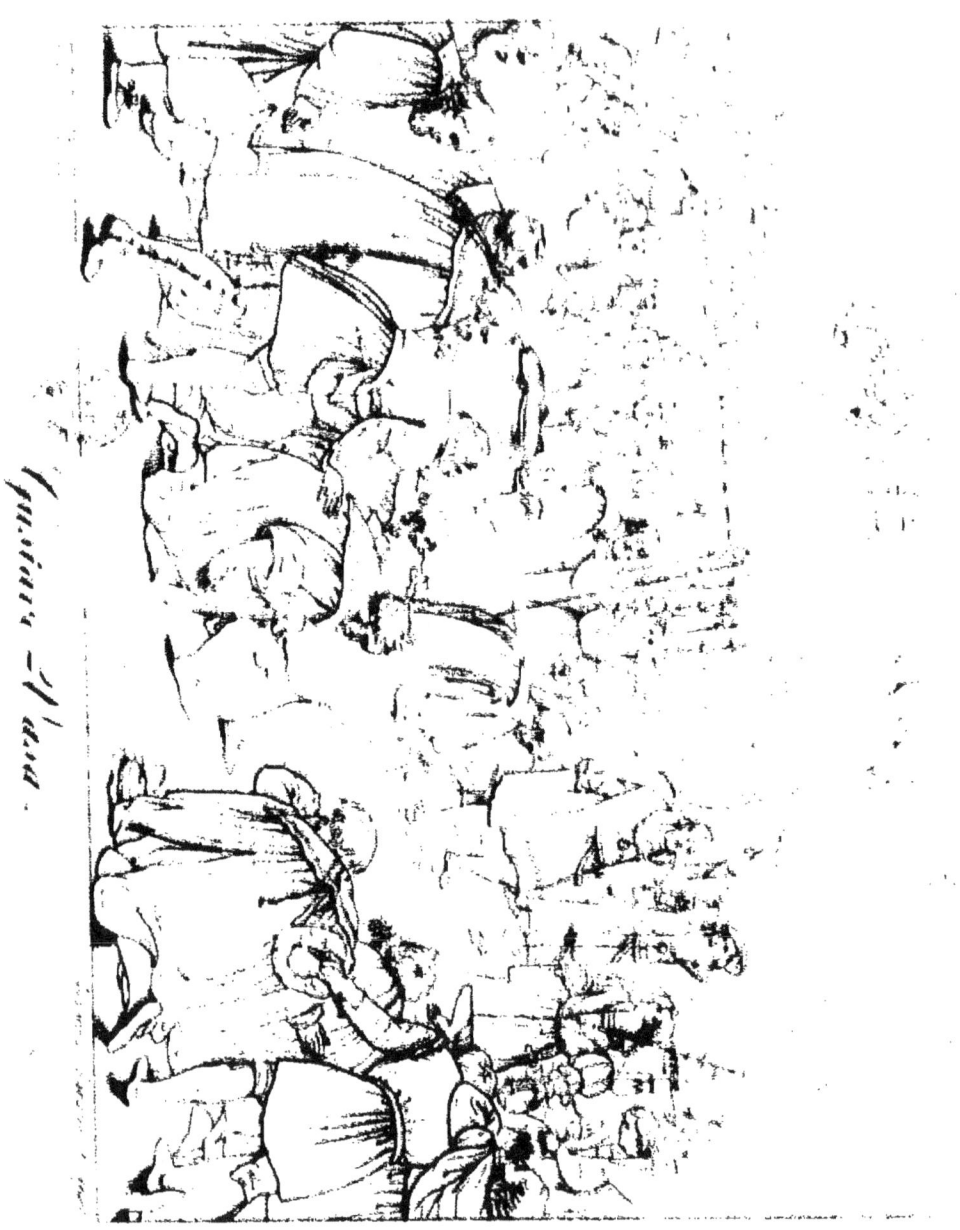

DIX-NEUVIÈME LETTRE.

Paris, le 15 octobre 1819.

Mon cher maître,

Gustave Wasa, après un règne glorieux de 40 ans, a pris la résolution de remettre son pouvoir et sa couronne à l'aîné de ses fils. Il s'est transporté, pour la dernière fois, à l'assemblée des États. *Hersent.*

Là, sous un dais de pourpre, son trône est élevé sur plusieurs degrés couverts de riches tapis. Il est debout revêtu d'une tunique blanche brodée d'or. Un court manteau de velours doublé d'hermine est posé sur ses épaules; sa tête vénérable est couverte d'une plume aussi blanche que ses cheveux et sa longue barbe.

Debout à sa droite, sur un degré plus bas, son fils aîné, le regard baissé, tient un globe d'or, symbole du pouvoir que vient de lui confier son père. Il est tête nue, sa barbe, ses cheveux bruns, annoncent l'âge mûr. Le plus jeune des deux fils du monarque est à sa gauche, sur le même degré que son frère. Il soutient sur son épaule le bras de Gustave, qui porte encore le sceptre d'or; sa tête, pleine d'expression, se tourne vers lui. C'est sur ces deux soutiens que s'appuie le roi pour descendre du trône; il vient de prononcer l'adieu touchant qu'il fait à son peuple et lui donne sa bénédiction paternelle.

Près d'une table sur laquelle repose l'acte d'ab-

dication, le chancelier d'état, en robe noire bordée d'hermine, la main sur cet écrit, l'autre sur son cœur, promet avec respect de veiller à son exécution; derrière lui, l'ordre de la noblesse, debout en longues robes, est rangé à droite sur des gradins. Celui des paysans, ayant à sa tête son avocat en robe noire, remplit le devant de la scène; l'espace qui sépare le trône de l'ordre de la noblesse est occupé par des guerriers. A côté d'eux est la vieille armure du héros, entourée d'un faisceau de drapeaux pris sur l'ennemi. N'oublions pas ces deux charmans enfans, pages sans doute, qui, appuyés près du trône, derrière le monarque, paraissent encore plus émus que les assistans. Une tribune élevée offre une jeune princesse et sa suite.

Le mérite modeste ainsi que les productions des artistes qui portent ce cachet sont lents à réussir; aussi le beau tableau d'Hersent, exposé depuis quelques jours, n'avait frappé personne, et la foule indifférente passait devant lui sans le regarder: tout-à-coup un murmure flatteur appelle l'attention des amateurs. Les rivaux de l'artiste s'empressent à proclamer son succès, lui offrent une couronne de laurier, et le public a confirmé ce jugement. Sans doute vous lui accorderez, comme lui, votre suffrage.

On doit louer ici l'invention et l'ordonnance : le dessin est d'une aimable correction, les attitudes simples et convenables au caractère de chaque personnage. On reconnaît sur toutes les physionomies le sentiment d'attention et d'attendrissement qu'ins-

pire l'action solennelle d'un monarque, idole de ses sujets. Tout, dans ce tableau, émeut et intéresse; une couleur suave et point ambitieuse fait jouir l'œil du spectateur sans le fatiguer.

Quel beau vieillard que ce souverain octogénaire! quelle expression noble et paternelle! quelle modestie sur le front de son successeur. Il semble redouter le fardeau qu'on lui impose. Son jeune frère invite, par son regard expressif, son père à s'appuyer sur lui. Voyez, à droite, ce vieillard de l'ordre des paysans; quelle vérité de touche de ton et d'expression! et ce vieux guerrier? On lit sur son visage ses regrets de ne plus servir sous son chef magnanime.

Toutefois, c'est peut-être un tort à l'artiste d'avoir terminé avec autant de soin les objets qui sont les plus éloignés. Dans la nature, l'œil n'en peut saisir tous les détails, et cet extrême fini refroidit plutôt qu'il ne concourt à l'effet du tableau.

Nous avons observé le soin qu'a pris Hersent de peindre les costumes du tems et de la nation suédoise; ces recherches font honneur à son instruction; l'habileté avec laquelle il s'est tiré de la pose ingrate des paysans (tournant le dos au spectateurs) est une nouvelle preuve de talent. Nous aurions désiré un autre ton local, au fond du dais. Ce pourpre trop clair donne un peu l'effet du carton aux vêtemens de Gustave, et nuit à l'harmonie. Félicitons Hersent d'avoir mis à profit les leçons du maître et de ses émules. Son tableau décèle le génie de la composition: il

prouve qu'il est aussi bon dessinateur que coloriste habile. Il a su, distribuant la lumière et les masses d'ombre avec goût et discernement, calculer les effets heureux qui produisent l'harmonie sans nuire à la vérité.

On assure que Mgr le duc d'Orléans qui avait commandé ce tableau à un prix déterminé, a trouvé ce prix tellement au-dessous du mérite de l'ouvrage, qu'il a résolu de tripler les honoraires de l'artiste.

Prudhon. Étranger à toute rivalité personnelle, non-seulement par votre talent, mais encore par votre éloignement, c'est d'une région supérieure, et déjà comme la postérité, que vous jugerez des travaux de vos émules et des progrès de vos nombreux disciples.

Vous vous rappelez que l'on reprochait à Prudhon de ne tenir à aucun maître de l'école, et l'on ignorait auquel il devait le talent vraiment original qui le caractérise; il pourra dire comme le cardinal d'Ossat : *Je suis fils de mes œuvres.* Il fut le dernier de ces élèves que chaque année les états de Bourgogne couronnaient. Ce fut par cette protection qu'après avoir gagné le grand prix à Dijon, il fut envoyé à Rome, où il étudia pendant cinq ans. Il revint à Paris, et dans un silence modeste continua de cultiver un art qu'il aime avec passion, et dont il a approfondi les charmes les plus secrets. Il semble que son pinceau fut par la nature destiné à rendre les objets gracieux. Il vient d'exposer un tableau de l'*Assomption de la Vierge*. Il a développé dans ce sujet usé tous les attraits de la jeunesse et de la nouveauté.

La vierge s'élève majestueusement dans les airs, les yeux et la tête tournés vers le ciel; ses bras étendus semblent aider à l'y faire monter; Raphaël et Gabriel la soutiennent de leurs mains angéliques et plusieurs autres génies l'environnent et la supportent dans le vague aérien; une couronne d'étoiles plane au-dessus de sa tête, déjà entourée d'une gloire rayonnante et où s'agite une foule innombrable d'anges et de séraphins qui, groupés à l'entour, semblent l'accompagner de leur divins concerts.

Une tunique blanche, arrêtée par une ceinture, dessine le corps svelte et gracieux de la vierge; une draperie d'un bleu céleste, que le vent soulève, forme son manteau; un voile léger s'attache à sa tête expressive. Les vêtemens des anges, quoique de couleurs plus foncées, sont *allégés* par la vapeur de l'air et produisent un effet harmonieux par leur savante opposition.

Si quelqu'un a rêvé la béatitude céleste, s'il s'est fait une idée de la beauté des anges, si son imagination l'a transporté au milieu des sphères célestes, il croira son rêve réalisé.

L'exécution de ce tableau a de la suavité et du charme, malgré l'ingratitude d'un fond jaune qu'il a fallu donner à la *gloire*; mais l'artiste, en distribuant de larges masses d'ombres transparentes, a rendu ses lumières plus piquantes et l'ensemble du groupe plus vigoureux. Nous croyons que cette production n'est pas exempte de défauts; mais, nous l'avouons, séduits par son effet nous ne nous sentons pas le courage de les rechercher.

Après avoir rendu justice aux créations idéales de Prudhon, on pourrait croire qu'il voit tout à travers le prisme de son imagination; s'il s'élevait quelque doute sur son respect pour l'imitation de la nature, l'examen de ses portraits convaincra que la poésie de l'art, qui est un mensonge, peut se concilier avec la vérité, qui est le but de la peinture.

Vigneron Christophe Colomb, pour prix de la découverte qu'il fit d'un nouveau monde et des trésors qu'il en rapporta, fut chargé de chaînes et privé de sa liberté, tandis qu'Améric Vespuce hérita plus tard de la gloire et de la fortune qu'il avait méritées. Ferdinand et Isabelle, entourés de calomniateurs, mécontents de l'intégrité de Colomb ou jaloux de son autorité, écoutèrent des insinuations perfides et revêtirent l'ambitieux Bovadilla de tout leur pouvoir. Il partit pour Hispaniola, et dès son arrivée en Amérique il fit charger de chaînes le grand homme et le fit embarquer sur un vaisseau, sans attendre, comme il en avait l'ordre, que la culpabilité de l'amiral fût reconnue. Il recueillit les délations les plus absurdes et les envoya en Espagne avec la victime de son iniquité. On raconte que le capitaine du vaisseau, touché du malheur et de la résignation de Colomb, voulut lui faire ôter ses fers. « *Non*, répondit-il, *je porte ces fers par ordre du roi et de la reine ; j'obéirai à ce commandement comme à tous les autres ; leur volonté m'a dépouillé de ma liberté, leur volonté seule peut me la rendre.* »

A son arrivée en Espagne, Ferdinand et Isabelle sentant leur imprudence d'avoir si légèrement confié le sort de ce grand homme à son ambitieux ennemi, se hâtèrent de le mettre en liberté, dans la crainte d'être accusés aux yeux de l'Europe de la plus noire ingratitude. Ils l'invitèrent à venir à la cour, lui promirent de le réhabiliter dans son autorité, mais ils ne tinrent jamais leurs promesses. Colomb indigné portait partout ses fers et en montrait les marques. Il voulut même qu'ils fussent enfermés avec lui dans la tombe.

C'est ce fait même qu'a voulu retracer Vigneron ; il a représenté Christophe Colomb sollicitant l'équité de Ferdinand et d'Isabelle en leur montrant la trace des fers dont il avait été chargé si injustement. Ils sont assis sur des sièges de velours dorés, de manière que le spectateur ne voit leurs têtes que de profil et leurs corps que par le dos ; le roi, couvert d'une toque noire ornée de plumes blanches, vêtu de satin blanc et d'une fraise à l'espagnole ; la reine, en cheveux lisses, coiffée d'un diadème, considèrent avec attention le hardi navigateur auquel ils doivent tant de richesses et de si hautes espérances. Il est vêtu de noir et en costume génois ; il a en main ces mêmes fers qui ont laissé des traces plus profondes encore dans son ame que sur ses membres meurtris. On voit, posés sur une longue tablette, les nombreux échantillons des mines d'or dont il a fait la découverte et l'hommage à ses souverains.

Ce tableau a quelque chose de piquant et d'original dans sa composition. Nous ne savons si nous devons louer ou critiquer la hardiesse du jeune artiste, de n'avoir offert les souverains de Christophe Colomb que comme personnages secondaires par leur position dans ce tableau, tandis que celle de l'amiral, qui devrait être plus près de l'œil, comme principal personnage, semble en être éloignée. Nous laisserons décider aux maîtres, et nous nous bornerons à louer le bon ton de couleur et le dessin de ce tableau.

Le spectacle qui semble pour le vulgaire ne présenter qu'un intérêt momentané, est souvent pour l'observateur la source de méditations profondes ; il devient quelquefois pour le poète une inspiration sublime; heureux le peintre qui peut leur associer son talent en rappelant au premier ses graves réflexions, en excitant aux yeux du second le sujet qui a excité sa verve.

Tel est le deuxième tableau de Vigneron. C'est aux dernières lueurs d'un soleil couchant, à l'entrée du dernier asile qui attend les humains, que l'artiste a trouvé la scène simple et touchante qu'il vient de retracer. Un corbillard attelé de deux chevaux noirs, conduit par un cocher vêtu de deuil, est prêt d'entrer par cette porte fatale dont nul ne sortira jamais. Vous cherchez vainement les parens..... il était seul au monde. Des amis? il n'en avait plus : il était pauvre. Arrêtez.....; il en avait un seul, fidèle, sincère : il suit tristement et tête baissée le char funèbre ; c'est un vieux chien. Sterne, que ta plume

n'a-t-elle décrit ces obsèques du pauvre ! Nous ne pouvons décrire que le tableau.

Le jeune artiste a eu raison de nommer son sujet *Scène d'après nature*. Il y a mis une vraisemblance parfaite ; on se croit près du cimetière Montmartre ; on reconnaît l'allure des chevaux habitués à cette triste route, l'attitude insouciante et négligée du cocher mercenaire ; le vieux et fidèle caniche excite en se traînant derrière son maître un sentiment qui accuse toute l'instabilité des affections humaines.

Nous croyons ce petit tableau digne de vos éloges. Il a atteint le but de l'art ; il émeut par le sentiment et la vérité. L'exécution est en harmonie avec le sujet.

P. V.

VINGTIÈME LETTRE.

On se plaint depuis long-tems de la foule de portraits qui tapissent les murs du Salon à chaque exposition ; le public en est ennuié et les artistes s'en irritent. Cependant, comme il serait insensé de chercher à déraciner un abus fondé sur la vanité des familles et sur l'intérêt des peintres, et comme les Titien, les Vandick et les Mignard sont parvenus à la postérité avec des *portraits*, il est utile d'exercer une critique raisonné sur cette partie inévitable de l'art. {Portraits.}

C'est d'ailleurs le seul moyen de faire entrer le nom de *Gérard* dans cette correspondance ; ce grand peintre n'a offert dans le Salon actuel qu'un tableau {Gérard.}

à notre admiration et c'est un portrait en pied de la duchesse d'Orléans et du jeune duc de Chartres, son fils. Quand Gérard fait un portrait, on dirait Voltaire tournant un madrigal et l'on sait comme il s'en tirait. Si la perfection est quelque part dans les ouvrages des hommes, il faut peut-être la chercher dans les productions d'un *genre* inférieur auquel de grands talens ont apporté toute la supériorité de leur nature. Le lion badine quelquefois, mais sa puissance se décèle dans ses jeux comme dans ses combats. Le nouveau portrait exposé par Gérard possède la parfaite ressemblance, le ton naturel des chairs, la grâce de la pose, la richesse et le goût des ornemens. L'habit de cour de la duchesse contraste agréablement avec l'uniforme de hussard porté par son fils, et la monotonie qui eût pu résulter de l'aspect de ces deux figures debout est habilement sauvée par la diversité des attitudes et des expressions.

Gros. Gros est loin d'être aussi heureux dans le portrait que dans quelques-uns de ses tableaux d'histoire. On serait porté à supposer que cette habile coloriste, ce dessinateur si pur et si hardi, ploie avec peine son imagination et l'audace de son pinceau à la minutieuse régularité, à la grâce élégante et naturelle qu'exige le portrait; celui de Mme la comtesse de la Riboissière confirme pleinement dans cette idée. Placé à côté de l'embarquement de la duchesse d'Angoulême, il attire tous les regards et malgré la discrétion du *livret*, l'image est tout juste assez fidèle pour que les personnes qui ont vu une seule fois le

modèle ne puissent l'y méconnaître. Mais c'est un miroir désenchanteur qui reproduit correctement les formes et les traits sans refléchir ni les grâces du maintien, ni l'esprit de la physionomie. La pose de M⁰ᵉ de la Riboissière, assise sur un canapé, paraît gênée; son attitude n'a point de souplesse; le ton des chairs, un peu flagellé, se confond trop avec la robe d'un rose vif, et le visage sensiblement gonflé, manque de douceur et d'expression. Il faut regarder comme un malheur l'espèce de ressemblance de ce portrait; on se sait mauvais gré d'y reconnaître une jolie femme; ou plutôt, puisqu'il ne plaît pas, il n'est point ressemblant.

Au reste, Gros a pris victorieusement sa revanche dans le portrait du comte Alcide, son élève; rien de plus animé, de plus vrai, que cette figure; il y a dans cette tête une expression d'artiste jointe à une sorte de dignité dont il résulte un effet singulièrement neuf et pittoresque. Tout est admirable dans ce tableau, et comme il faudrait en citer chaque partie, je me contente d'indiquer la main gauche du comte Alcide. Gros lui-même n'a jamais porté si loin la perfection du dessin.

Me voici arrivé à un peintre de portraits *proprement dit*. Lefèvre a long-tems tenu le sceptre du genre, mais il faut avouer qu'il partage maintenant l'empire avec plusieurs jeunes ambitieux dont la redoutable concurrence pourra bien finir par le détrôner. Il paraît d'ailleurs que fort d'une vogue et d'une réputation établie sur des titres nombreux et

Robert-Lefèvre.

irrécusables, Robert-Lefèvre commence à mettre du laissez-aller dans sa manière et à traiter un peu légèrement les figures les plus graves soumises à la traduction de son pinceau. Qu'il y prenne garde! le *portrait* ne souffre pas la médiocrité, et l'on a raison d'être exigeant pour la parfaite exécution d'un genre qui ne comporte guère d'autre difficulté ni d'autre mérite.

Son buste du prince de Solms est ressemblant ; c'est le premier devoir d'un portrait ; mais un peintre a encore d'autres obligations à remplir, et si l'on compare cette nouvelle production de M. Robert-Lefèvre à plusieurs de ses aînées, on s'apercevra bien vite de tout ce qu'elle laisse à désirer sous le rapport de la couleur et de la finesse de la peinture. La même observation peut s'appliquer au portrait de M. de Sommariva, chef d'escadron ; elle n'aura pas, sans doute, échappé au goût éclairé et au jugement si sûr de M. de Sommariva père. Il est impossible de prononcer ce nom sans une bien juste vénération inspirée par l'alliance, si rare aujourd'hui, des faveurs de la fortune avec la passion des arts et une noble générosité. Voilà du moins une opinion, mon cher Maître, pour laquelle je n'ai à redouter ni la vôtre, ni celle du public.

Oh! la belle robe! s'écrie-t-on, en apercevant le portrait de M^{me} la comtesse d'Osmond. N'y a-t-il pas quelque maladresse à un peintre d'effacer ainsi sous des flots d'or et de pierreries les formes délicates de son modèle ? Quel teint de rose pourrait tenir au voisinage de quatre-vingts rubis, et quel

regard, eût-on six cent mille livres de rente, entrera jamais en rivalité avec le feu d'une triple ligne de diamans? Des personnes patientes et minutieuses qui sont parvenues à découvrir M*me* la comtesse d'Osmond à travers tant et de si belles choses, prétendent qu'en cherchant bien, on y retrouve une partie de ses grâces et la touchante expression de sa physionomie; je prendrai mon tems pour m'assurer de la vérité de cette assertion.

Aucune des critiques que je viens d'adresser à Robert-Lefèvre n'est applicable à son portrait du feu marquis de Lescure. Comme la pose et l'expression de cette tête sont bien celles d'un pieux combattant! Avec quel béatitude il regarde ses soldats prosternés pour un moment devant la croix du Dieu qui est mort pour eux, et pour qui ils vont peut-être mourir! avec quelle héroïque ferveur il adresse lui-même sa prière au Dieu des armées! Le *livret* nous apprend qu'il demande au ciel la grâce d'exterminer les *bleus*, c'est-à-dire des Français. Il manquera toujours quelque chose aux Vendéens..... ne fût-ce que d'autres ennemis.

Paulin Guérin.

Encore un chef de la Vendée! *Charrette, séparé des siens et couvert de blessures, défie et brave encore les républicains.* Ce portrait, peint par Paulin Guérin, soutient la comparaison avec ceux précédemment exposés par l'auteur. Les traits délicats et animés de Charrette y sont bien retracés; quelle action! quel mouvement dans cette figure! quelle verve de composition! comme tout cela serait beau... si l'on aper-

cevait dans le fond du tableau quelque Anglais fuyant ou quelque Prussien rendant les armes !

C'est le ministère de la maison du roi qui a commandé ces deux derniers portraits. Il y a long-tems que les ministres ne savent plus consulter le sentiment des convenances nationales. L'histoire rendra justice à l'intrépidité et au dévouement de ces chefs de guerre civile; mais il faut garder les monumens des arts et sur-tout les monumens *officiels* pour les guerriers qui n'ont combattu que des étrangers et dont les *Te Deum* n'insultaient pas aux pleurs de leurs compatriotes. Je ne me rappelle pas que le dernier gouvernement ait fait revivre sur la toile les combats de *Savenay* et de *Noirmoutiers*, où des Français ont remporté la victoire sur des royalistes.

Reposons nos yeux sur l'image de la duchesse de Berry. La pose de la figure, les ornemens, les accessoires, la vérité de la couleur, ce costume napolitain dans toute son élégante *étrangeté*, tout est charmant dans ce portrait, dont le dessin est d'une correction et la peinture d'une finesse qu'on admirerait même dans la patrie de son modèle.

Les autres portraits, en grand nombre, exposés par le même artiste, quoique moins importans, sont autant de preuves de son talent et de sa fécondité. On remarque entre autres celui du maréchal Macdonald, qui ne laisse rien à désirer sous le double rapport de la ressemblance et de l'art. Paulin Guérin doit s'efforcer à mériter de plus en plus les suffrages des connaisseurs; il leur a donné

le droit d'être difficiles, et puis le nom de *Guérin* doit toujours l'empêcher de dormir.

Nous devons, cette année, six portraits au pinceau de M. Kinson; ils sont tous dignes de sa réputation. Celui du duc d'Angoulême, en habit de grand-amiral, est d'une beauté remarquable. Le prince est représenté debout, près d'un port de mer où sont jetés çà et là des ancres, des cordages, des avirons. Il était impossible de donner plus d'expression et plus de grâce à un portrait d'apparat qui doit nécessairement être d'un caractère grave et sérieux.

<small>Kinson.</small>

Le portrait de la duchesse *** avec son enfant, est plein de charme. Je ne m'y arrête pas, parce que rien ne contrarie comme de ne pas connaître le nom des personnes dont l'image seule est si agréable.

Par exemple, on n'aurait besoin d'aucune indication pour reconnaître Fleury, dans son portrait frappant de vérité et de naturel, peint par M.^{me} Desromany (Adèle Romany). Tout l'esprit de la physionomie du grand comédien, toute l'aisance de son maintien sont là. C'est sans contredit un des portraits les plus distingués du Salon *sous le rapport de l'attitude et de l'expression*. Plusieurs autres du même auteur soutiennent honorablement la réputation des dames parmi nos artistes.

Parmi elles se distingue au premier rang M^{lle} Bouteiller. On n'a pas oublié ses beaux portraits au Salon de 1817; quatre nouveaux sont venus à l'expo-

<small>M^{lle} Bouteiller</small>

sition actuelle conquérir les suffrages des amateurs. On remarque sur-tout le portrait du général ***, dont je puis très-bien suppporter *l'incognito*, attendu qu'il porte un uniforme rouge. Il n'en est pas moins vrai que pour la vigueur du pinceau, l'éclat du coloris et la dignité de la pose et de la tête, on trouve peu de compositions de ce genre, au Salon, qui puissent lui être comparées avec avantage.

Un autre portrait que tout le monde paraît affectionner de prédilection, et que Mlle Bouteiller semble avoir singulièrement soigné, c'est celui d'une jeune femme vêtue d'une simple robe blanche, les bras nus, et un mouchoir des Indes, couleur de pourpre, passé dans ses beaux cheveux noirs, à la manière des Créoles. Il est long-tems resté exposé entre les tableaux (j'allais dire les portraits) d'Héloïse et d'Abeilard; on ne se lasse point de contempler l'élégante simplicité de cette gracieuse figure, assise, un livre à la main, sous de hauts palmiers, dans l'attitude de la rêverie : il y a tant de grâce et à-la-fois tant de noblesse dans son maintien; ses traits sont si harmonieux, et sa physionomie si expressive, l'esprit est tellement marié à la douceur dans son regard et dans son sourire, que tous ceux qui ne savent pas que c'est le portrait de Mme de Barente, croient tout bonnement que le peintre est un *flatteur*. St-A....

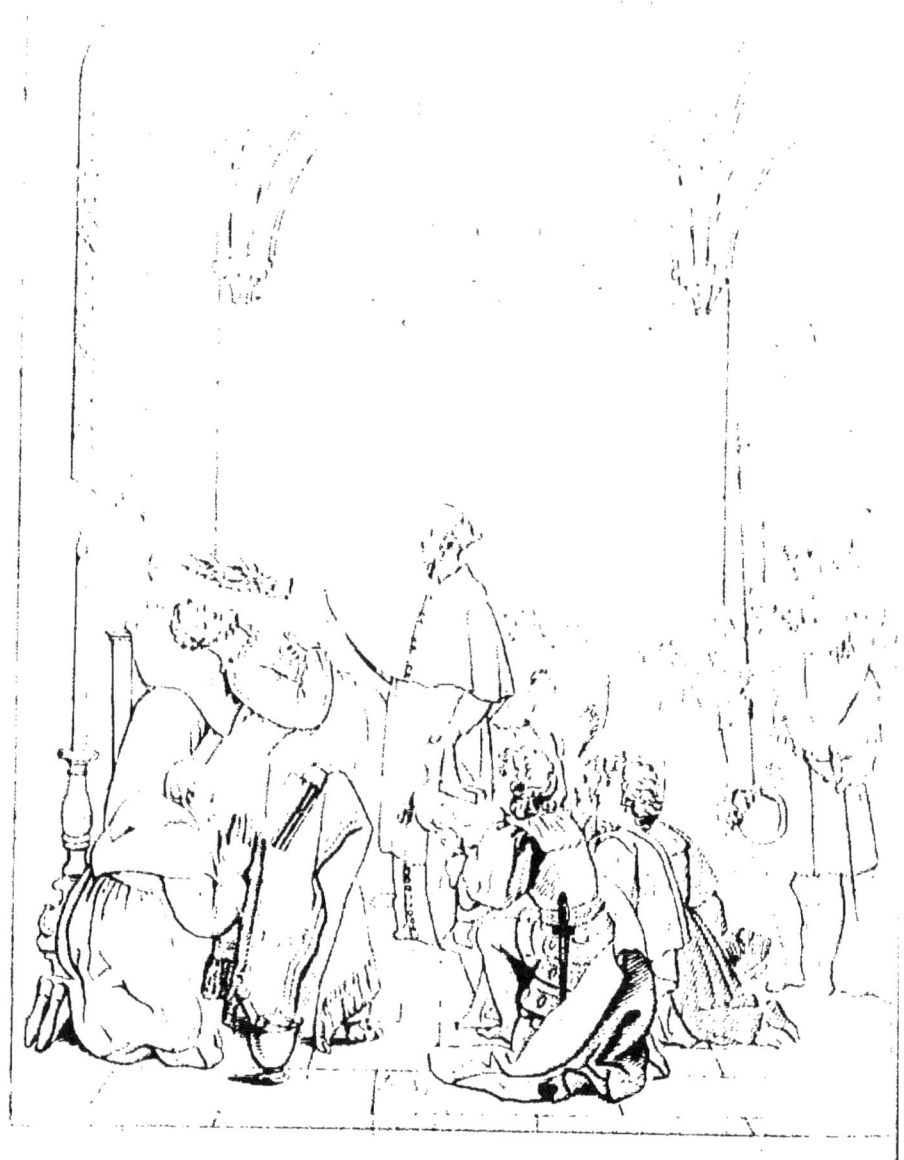

Salon de 1819.

Couronnement du Tasse.

VINGT-UNIÈME LETTRE.

Paris, le 13 octobre 1819.

Mon cher maître,

L'illustre auteur de la *Jérusalem délivrée* fut ac- — Ducis.
cablé des persécutions de l'orgueil : on ne rendit jus-
tice à son talent que quand l'âge et l'infortune
eurent détruit les sources de sa vie. Il ne lui res-
tait plus assez de forces pour supporter des honneurs
tardifs, et il mourut la veille de son couronnement
au Capitole. Clément VIII, en lui décernant le
triomphe, y avait ajouté ces flatteuses paroles :
« Vous honorerez la couronne qui jusqu'à ce jour
a honoré ceux qui l'ont obtenue. » La mort prévint
les intentions du pontife; mais on ne voulut pas que
le poète fût privé des honneurs qui lui étaient des-
tinés, et le cardinal Cinthio fut chargé de porter ce
laurier sur la tête inanimée du Tasse.

C'est le moment même où ce cardinal pose
cette couronne que deux de nos artistes ont choisi
pour sujet de leurs tableaux. Les deux toiles sont de
petite proportion, et à peu près dans les mêmes di-
mensions.

Dans une cellule du couvent de Saint-Onuphre,
éclairée par des vitraux, gît sur une couche mo-
deste, couverte de draperies blanches, la dépouille

mortelle du Tasse. Le chevet où repose sa tête, un peu élevée, est au-dessous de la croisée ; deux cierges brûlent à côté ; l'un éclaire un moine vêtu de blanc qui est agenouillé et lit les psaumes accoutumés. Le cardinal, revêtu de la pourpre romaine, étend le bras et va offrir ce laurier stérile aux mânes de celui qui avait si bien mérité de l'Italie. De jeunes pages sont derrière le cardinal ; l'un d'eux présente sur un carreau de velours l'immortel ouvrage du Tasse. Un jeune homme, en pourpoint vert, armé, semble être un écuyer ; sa tête exprime une attention douloureuse ; plusieurs spectateurs considèrent cette solennité, tandis qu'on voit descendre en silence et deux à deux, par un escalier qui est en face, tous les moines de saint-Onuphre.

Cette composition est ordonnée avec intelligence, colorée avec chaleur, et les effets sont observés en peintre. Les têtes des pages sont d'un beau choix ; on doit louer l'expression correcte qui se peint sur la physionomie des moines ; si leurs têtes ne se confondaient point, par le ton, avec leurs vêtemens, l'on n'aurait que peu de reproches à faire à ce tableau ; l'artiste y a mis un ordre qui satisfait le spectateur et ne laisse d'indécision ni dans l'action des personnages, ni dans le rôle qui leur convient.

Ce dernier éloge est malheureusement la critique de celui de M. Ducis. L'action principale est la même : le lit, posé en sens contraire, est dans un

vestibule, car on voit au-dehors une file de moines portant des flambeaux allumés. C'est leur lumière qui éclaire cette scène lugubre, laquelle semble plus pompeuse que la précédente, parce que le cardinal est accompagné d'une partie de son clergé. Nous devons à Ducis quelques observations qui semblent lui être échappées dans l'exécution de ce tableau. S'il est vrai que ce soit une scène de nuit, il ne doit point ignorer que dans les ténèbres il n'existe plus de couleur locale; et que celle même qui reçoit la lumière du feu est totalement modifiée par son effet, qu'elle est, pour ainsi dire, dénaturée. L'artiste a peint comme s'il offrait une scène au grand jour. L'ambition de produire des effets ne doit point faire céder les principes, ni oublier la nature et la vérité. Une musique de fifres et de clairons étonne d'abord notre oreille, mais elle cesse bientôt d'être agréable. Nous pensons que le peintre a travaillé avec un peu trop de précipitation, qu'il s'est trop pressé pour jouir, en un mot, qu'il a sacrifié le principal à l'accessoire. Ducis a donné des preuves d'un talent précoce, il n'a qu'à modérer sa manière de sentir et d'exprimer, nous aurons bientôt à le louer sans réserve.

Voici un sujet qui fait honneur aux sentimens du peintre; c'est peut-être un conseil tacite à ses compatriotes de ne point laisser dans l'oubli ceux qui ont honoré leur pays, et dont les noms sont pour Maynier.

leurs ennemis un reproche qu'ils voudraient anéantir.

Une faction fit condamner à mort *Phocion* par les Athéniens, et la haine pour ce héros n'étant point encore assouvie, obtint du peuple le méprisable triomphe de faire exiler de l'Attique jusqu'à la dépouille mortelle de ce grand homme, appelé *le dernier des Grecs*. Personne n'osait toucher à ces restes sacrés. Un mercenaire se chargea, pour quelques pièces d'argent, de les porter sur le territoire d'Eleusine, où il lui éleva un bûcher, et l'alluma d'un feu qu'il emprunta sur les terres de Mégare. C'est à la piété d'une Mégarienne, qui recueillit les cendres de Phocion dans un pan de sa robe, que ce héros dut des honneurs funèbres plus touchans que ceux qu'ordonnent le faste et l'orgueil. Elle passa la nuit à faire des libations et des prières à ses pénates dans l'intérieur de sa maison, et là, au milieu de sa famille, au pied de ses dieux protecteurs, elle enferma les ossemens que le feu n'avait pas consumés.

C'est dans le recueillement le plus profond, et agenouillée, que cette pieuse mère de famille dépose ces restes dans la terre ; son époux approche le plus jeune de leurs fils de cette tombe sacrée ; l'enfant semble ressentir dans un âge si tendre la perte d'un si grand homme. La fille aînée considère avec attention ce touchant spectacle. La plus jeune est à genoux, et, les mains jointes, elle implore l'image de

la divinité qui préside à cette triste et sainte solennité. L'aube du jour paraît; un autre fils vient d'éteindre une lampe de bronze qu'il portait. Il s'arrête derrière sa mère et partage ses sentimens douloureux.

On remarque la sagesse de cette composition, la couleur, le choix des draperies, et l'harmonie qui résulte de l'accord du ton avec le sujet. Le dessin est ferme, savant et correct; la jambe du père est admirable. Le jeune enfant est pur de formes, mais son poignet en raccourci n'est pas heureux. Les têtes sont belles, peut-être le caractère n'en est-il pas assez grec, sur-tout celui de la fille aînée; l'écartement de ses yeux rend la tête un peu large. La tête de la mère est noble, mais elle est privée du charme de son sexe, et ses mains sont trop masculines; sa plus jeune fille est d'une expression charmante.

Nous aimons à répéter que, malgré ces légères taches, ce tableau est fait pour inspirer aux jeunes artistes le grand goût de l'antique que vous avez rappelé, et qui doit être le soutien de l'École.

Maynier a peint le plafond du second vestibule du Muséum d'une manière savante et agréable; il représente *la France, sous les attributs de Minerve, accueillant l'essor des beaux-arts* (la peinture, la sculpture et l'architecture), éclairés par le flambeau du génie, sous les auspices de la Paix, qui plane

au-dessus. Cette composition est digne d'attirer le regard des connaisseurs. Le dessin en est pur et svelte; mais la couleur en est plus éclatante que vraie; les ombres des chairs, qui doivent être légères et transparentes, nous paraissent d'un ton trop noir; on songe trop au peintre et à ses moyens: l'art est de cacher l'art, comme l'a fait Maynier dans le tableau de *Phocion*.

Fragonard. Les deux tableaux que Fragonard vient de mettre à l'exposition sont, pour ainsi dire, son début dans le genre historique, mon cher Maître; connu par des dessins pleins de goût et de fermeté, il travaillait à étudier la couleur et ses effets. Le choix de ses sujets est heureux; il a retracé, dans le premier, ce monarque français régénérateur des arts.

Près d'un autel élevé sur un degré, François I^{er}, revêtu d'une tunique de satin blanc, couvert d'une toque noire ornée de plume, pose la main sur l'Évangile et prend le Ciel à témoin de l'obligation qu'il contracte de remplir les devoirs de chevalier. Bayard assis, le casque en tête, couvert de son armure de fer et d'un long manteau, attend la fin du serment de son roi pour lui conférer l'ordre de la chevalerie. Un prélat invoque, debout, les yeux baissés, les mains jointes, les faveurs du Ciel pour l'auguste récipiendaire; la reine et Marguerite, sœur du roi, sont assises; celle-ci tient en laisse une levrette blanche, symbole de sa fidèle amitié pour son frère;

de jeunes pages présentent sur des carreaux l'épée et les gants du monarque ; des bannières de diverses couleurs, portées par des guerriers, flottent au-dessus des assistans et remplissent la tente qui sert de temple à cette solennité. L'œil s'arrête avec complaisance sur le goût qui a présidé à cette composition ; il est impossible de mieux faire les draperies et les accessoires ; le dessin est ferme et bien arrêté, les deux femmes sont éclairées de manière qu'elles ne perdent rien de leurs agrémens. On ne voit Marguerite que par derrière, et sa robe à la mode du tems, dans la demi-teinte, est d'un effet doux et agréable, et contraste avec les tuniques foncées des jeunes pages qui sont dans l'ombre et forment d'heureux repoussoirs ; ce qui n'empêche point qu'on ne distingue leurs jolies têtes. Quelques enfans de chœur sont pleins d'onction et d'innocence : on regrette que la figure principale paraisse trop courte : on sait que François Ier avait six pieds ; sa tête n'offre pas sa ressemblance historique. Ce tableau est d'un ton argentin, il a de l'harmonie ; mais l'artiste, qui semble avoir pris Paul Véronèse pour modèle dans sa couleur, aurait dû l'imiter dans la vigueur de ses effets.

Henri IV, dans le second tableau, est représenté debout, dans son costume de velours noir ; il serre la main de Sully, qui est à sa droite, et jette un regard d'indignation sur Gabrielle d'Estrées, qui avait osé le traiter de *valet*. Ce bon prince semble lui dire

qu'il trouveraient plutôt dix maîtresses comme elle, qu'un ami comme celui qu'elle avait offensé. Gabrielle, assise et la tête penchée, est prête à s'évanouir. L'effet de ce tableau nous a paru blafard et au-dessous du précédent ; les têtes d'Henri IV et de Sully ne sont ni ressemblantes, ni expressives ; celle de Gabrielle est fade et dans une pose peu avantageuse à sa beauté. Si ce n'était le dessin, qui est correct, et l'exécution de quelques draperies, nous n'aurions aucune louange à donner à ce tableau. P. V.

VINGT-DEUXIÈME LETTRE.

Les Jeanne-d'Arc.

Il y a trente ans, mon cher Maître, qu'un homme *de bonne compagnie* n'aurait pas osé prononcer le nom de Jeanne d'Arc sans rire. Il était, pour ainsi dire, passé en proverbe qu'on ne pouvait parler sérieusement d'une femme chantée par Chapelain et ridiculisée par Voltaire, qui a fait un charmant poëme et sur-tout une mauvaise action. Ce ne sont point quelques impiétés par trop philosophiques, quelques peintures plus que cyniques, dont on peut lui faire un crime : la poésie a ses licences, et l'esprit et la grâce font pardonner bien des choses ; mais c'est d'avoir désenchanté par de cruelles railleries une héroïne martyre du patriotisme, c'est d'avoir choisi la même victime que les Anglais.

Une jeune fille, inspirée par le Ciel ou par l'amour de la patrie, quitte son vieux père et la paix du hameau natal; elle va se présenter à Charles VII, qui perdait nonchalamment son royaume, lui demande une épée, et, bergère, combat comme un chevalier français; elle fait passer l'héroïsme de son ame dans celle des soldats découragés, disperse les hordes étrangères, sauve Orléans, le dernier rempart de la France, couronne son roi dans Reims, et lâchement abandonnée de ce roi qu'elle a fait *victorieux*, va périr à Rouen dans un affreux supplice, commandé par l'hypocrite férocité de quelques évêques et l'atroce vengeance des Anglais. Certes, tout cela est fort plaisant! voilà un beau sujet de sarcasme et de dérision! Quand on a fait de cette histoire un poëme burlesque, on peut hardiment se dire l'homme le plus gai de son siècle.

Cependant Voltaire avait parlé, Voltaire avait ri, personne en France n'ouvrit la bouche pour venger la vertu, deux fois immolée. Il fallut que, long-tems après, un poëte allemand, l'illustre Schiller, prît à cœur notre gloire et nous fît rougir et pleurer devant Jeanne d'Arc, réhabilitée par son admirable tragédie. Enfin, soit que de grands écrivains contemporains nous aient réconciliés avec les mœurs chrétiennes et les sujets nationaux (*domestica facta*), soit que la vérité et la vertu doivent tôt ou tard triompher des subtilités du bel esprit et des persécutions

du génie même, soit que deux invasions d'un million d'hommes aient révélé aux Français le prix et le mérite d'une héroïne libératrice, nous avons eu, l'hiver dernier, l'extrême bonté de souffrir Jeanne d'Arc sur notre scène, malgré le double ridicule de son inspiration miraculeuse et de sa plus miraculeuse virginité, et nous avons applaudi, dans l'ouvrage de M. Davrigny, des vers pensés et écrits en *bon français*. Depuis ce succès, qui fait autant d'honneur au public qu'à l'auteur, la chance a bien tourné pour notre glorieuse amazone, et c'est maintenant à qui de nos poètes lui paiera le tribut d'une ode ou d'une élégie. Mais le plus beau monument élevé à sa mémoire sera sans doute l'épopée qui nous est promise par un jeune poète qui, retiré dans une profonde solitude, renonce au monde pour la gloire, et flatte déjà nos espérances par ce courage qui n'appartient qu'au talent.

La peinture a voulu payer son tribut. Les *pucelles* sont en foule au *Salon*; on n'en a jamais tant vu dans des cadres. Jeanne d'Arc y est représentée dans les principales situations de sa trop courte carrière, et sa vie, presque tout entière, y passe devant les yeux. C'est avec un double intérêt que nous voulons vous entretenir de ces productions de nos artistes.

L'hermitage de Vaucouleurs est situé aux confins de la France, en Lorraine, près d'une colline agreste au bas de laquelle serpente la Meuse. Un vénérable

cénobite y a fixé son séjour. Là, sous un vestibule formé par des portiques soutenus de légères colonnes de pierre, est un autel rustique qui porte l'image de la Vierge. C'est au pied de cet autel que, chaque jour, aux premiers rayons du soleil, le solitaire vient apporter l'hommage pieux de ses prières.

Un matin, tout entier à cette sainte occupation, il entend près de lui les accens d'une voix émue. Il se retourne et voit avec surprise une jeune fille qui compte à peine seize printems; de simples habits villageois couvrent sa taille forte et prononcée; elle est agenouillée, et par son geste expressif sollicite la bienveillance et l'attention du respectable hermite.

C'est *Jeanne d'Arc*. Un songe mystérieux a troublé son sommeil, elle a besoin de le consulter.
« *Daignez*, dit-elle, *mon père, écouter mon récit.*
» *Dieu m'a choisie, moi, jeune et pauvre bergère,*
» *pour délivrer Orléans, faire sacrer le roi Charles VII*
» *et sauver la France envahie.* »

On croit entendre ce discours sortir de sa bouche ingénue; on écoute les exhortations du saint hermite. L'artiste a mis beaucoup d'art à rendre la vérité. Ces personnages ont tous deux l'expression qui fait naître l'intérêt. Le paysage, qui rappelle le site lorrain, semble tracé d'après nature; il termine heureusement l'horizon, qu'on aperçoit par ces portiques à travers lesquels passe le soleil, qui éclaire en

partie le vestibule. Cet effet est tellement juste qu'il produit l'illusion.

Ce tableau n'est pas savant, il est mieux que cela, il est vrai. La couleur n'est point systématique, et le *faire* de l'artiste n'a pas à redouter, pour cette fois, le reproche qu'on lui a fait souvent, de refroidir les effets de ses compositions en finissant trop sa peinture.

C'est dans la forêt de *Fierbois*, sous les antiques chênes qui ombrageaient le tombeau de sainte Catherine, qu'était cachée aux yeux profanes l'épée de *Charles Martel*. Un songe en a instruit Jeanne d'Arc. Empressée de posséder ce glaive qui doit *sauver la France*, elle vient compléter son armure ; aidée de plusieurs guerriers qui s'empressent de détacher le trophée qu'un épais feuillage voilait au vulgaire, la jeune héroïne va bientôt ceindre cette épée victorieuse.

L'artiste semble avoir singulièrement soigné le site, au préjudice des personnages. La forêt est peinte avec talent, le feuiller des arbres, ainsi que leur effet, est plein de naturel, la couleur locale heureuse ; mais les figures, d'une très-petite proportion, n'excitent point, à beaucoup près, l'intérêt que l'action comporte. Cependant on ne peut regarder ce tableau avec indifférence, puisque le sujet se rattache à l'histoire, et que cette histoire est la nôtre.

Cependant *Jeanne d'Arc*, encouragée par les exhortations du pieux hermite à qui elle a confié sa mission,

tourmentée par le désir de l'accomplir, cherche tous les moyens de s'en rendre digne. Au fond d'un vallon écarté, formé par les hautes montagnes des Vosges, la piété a érigé une chapelle à la Vierge. C'est près de l'autel de pierre qui supporte l'image que se rend la jeune et simple fille pour y faire le vœu de consacrer sa vie à sa patrie et de se dévouer à son salut.

Elle a déjà quitté ses simples habits du village ; un chapeau de plumes couvre sa tête pleine d'innocence, et la blancheur de son vêtement en semble le symbole. Elle s'appuie sur l'autel ; ses yeux mouillés de larmes implorent l'assistance de la Vierge... Elle sera exaucée !

Telle est la situation où Regnier a peint l'héroïne française ; il a bien motivé l'action, mais nous croyons qu'il lui serait difficile d'expliquer le motif de l'élégant costume dont il a revêtu Jeanne d'Arc, qui n'avait point encore à cette époque quitté le toit paternel. Au surplus, le tableau est pittoresque, il est peint agréablement et il ne déparera point la collection dont il fait partie.

Jeanne d'Arc, ou du moins les tableaux qui rapellent son histoire, laissent ici une lacune qui eût été parfaitement remplie par un tableau d'ancienne date, où cette fille héroïque est représentée montant à l'assaut avec Dunois sur les murs d'Orléans, et y plantant la bannière française.

Il nous paraissait trop cruel de franchir brusquement l'intervalle de gloire qui a séparé le dévouement de Jeanne d'Arc de la fin de son existence. C'est cette dernière époque dont Revoil vient de nous retracer le souvenir. A peine la trahison eut-elle mise Jeanne d'Arc au pouvoir des Anglais, qu'ils la conduisirent avec une escorte nombreuse dans la capitale de la Normandie. C'est là, qu'enchaînée dans une prison près d'une colonne de pierre, n'ayant pour sombre couche qu'un banc couvert d'un peu de paille, la guerrière, debout, appuyée sur ce lit de misère, est entourée de son cruel geôlier et de quelques soldats qui la veillent nuit et jour. Une tunique blanche est son seul vêtement; un panache blanc surmonte la toque qui couvre encore sa tête. En but aux sarcasmes du comte de Ligny, elle ne peut retenir sa colère; elle prédit aux Anglais qui l'environnent que sa mort ne les sauvera pas. A ces paroles prophétiques, la rage s'empare du comte de Scanffort; il tire son glaive et eût immolé l'héroïne, si Warwick n'eût retenu son bras, tandis que Raymond, du seuil de la porte, recueille la prophétie de la courageuse prisonnière. Tel est le moment qu'a peint l'artiste. L'intérêt en est augmenté par le contraste de la compassion qu'éprouve un jeune soldat à qui un plus ancien semble conseiller de cacher sa pitié.

Nous avons beaucoup d'éloges à donner à ce ta-

bleau sous le rapport de la composition et de l'expression, mais Revoil nous a paru au-dessous de lui-même pour l'exécution, et nous en prenons à témoin *l'Anneau de Charles-Quint* et *la Convalescence de Bayard*. Les ajustemens, les costumes, nous semblent dénués de goût. Ils dénaturent les formes au lieu de les accuser. La tête de Jeanne est d'un beau caractère, mais paraît théâtrale, sur-tout avec une coiffure qui n'est vraisemblable sous aucun rapport dans un tel moment. Comme chef de l'école de Lyon, nous avons un reproche plus grave à faire à M. Revoil. L'harmonie ne consiste point dans la mollesse des formes et dans la fonte excessive des ombres. On observe avec regret, dans ce tableau, qu'à force d'avoir atténué la couleur et les contours des jambes de tous ces personnages, elles ont perdu leur solidité et sont devenues elles-mêmes des ombres. M. Revoil doit songer aux nombreux élèves qui suivent ses leçons et sur-tout son exemple; quel que soit l'agrément qui résulte d'un fini précieux, ce n'est qu'un accessoire qui ne doit jamais faire perdre de vue le principal mérite d'un tableau: la correction du dessin.

Nous ne pouvons nous dispenser de vous parler du dernier acte de la tragédie de *Jeanne d'Arc*. Cependant nous eussions désiré le passer sous silence pour vous éviter le spectacle d'une jeune fille nue,

attachée à un poteau et montée sur un bûcher que d'inhumains soldats vont allumer, et pour nous épargner le désagrément de censurer un tableau qui n'aurait pas fixé notre attention s'il n'eût porté le titre de *la Mort de Jeanne d'Arc*. Elle est bien morte sous le pinceau de M. Lesage. Plaignons cet artiste de n'avoir pas choisi un sujet plus analogue à son talent, si talent il y a.

Nous ne finirons point cette Lettre, mon cher Maître, sans vous dire un mot du portrait de la *Pucelle*... je me trompe, de M^{lle} Duchesnois dans le rôle de la pucelle, qu'elle a joué avec tant d'art. Cette grande tragédienne méritait d'être peinte sous le costume de l'illustre personnage dont elle nous a rendu les accens héroïques et les sublimes douleurs. C'est une galanterie de fort bon goût que Berthon lui a faite là, et ce n'est pas la seule dont on s'aperçoive dans ce portrait. La tête est noble et presque belle, et l'expression de la physionomie est à-la-fois pure et animée. Au total, ce tableau est digne de son auteur : ces quatre mots nous dispensent d'une page d'éloges. X.

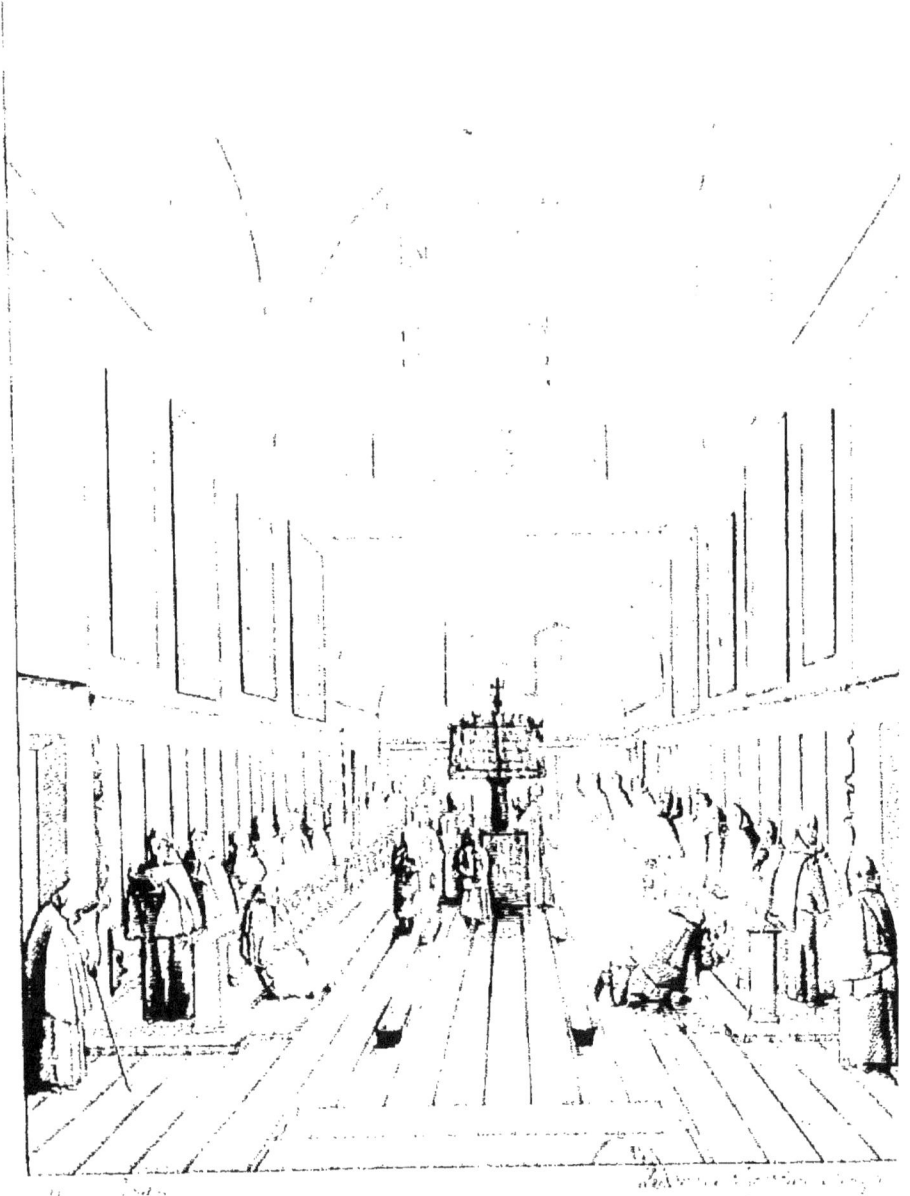

Salon de 1819.

Intérieur du Chœur de l'Église des Capucins

VINGT-TROISIÈME LETTRE.

Paris, le 9 novembre 1819.

Mon cher maître,

Nous allons vous parler des productions d'un Granet. (1) artiste qui a passé à Rome les années les plus favorables à l'étude des beaux-arts : d'après ce début, vous vous attendez à des tableaux qui développeront à vos yeux les beautés de l'antique et vous rappelleront les modèles qui ont formé le goût que vous avez propagé dans l'École. Détrompez-vous. Granet à Rome n'est pas sorti des cloîtres, et c'est dans ces lieux habités par de pieux fainéans qu'il a puisé les sujets qu'il retrace avec tant de vérité.

Sous les voûtes sombres et élevées *du couvent de San-Benedetto* on voit un file de petits moines noirs, agenouillés et surveillés par leur instituteur, vêtu de la même robe ; ils semblent adresser leurs regards vers la porte d'une chapelle, où sans doute on officie. Quelques femmes, dans le costume du peuple, prient à genoux. Un escalier qui monte à une chapelle supérieure, éclairée d'un jour piquant, laisse apercevoir une autre femme en prière; cet objet seul fait le mérite de ce tableau.

Il n'en est pas de même du chœur des capucins de la place Barberini à Rome. Des ceintres gothiques en forment la voûte, et les murs qui la soutiennent

(1) Le nom de M. Lordon a été gravé par erreur au bas de quelques exemplaires de la gravure jointe à cette livraison : c'est celui de M. Granet qu'il faut lire.

sont décorés de tableaux. Sa forme en parallélogramme renferme dans tout son pourtour des stales, occupées par les révérends pères de l'ordre. Un pupître est placé au centre, on y voit, en habit sacerdotal, le célébrant de l'office du jour, ayant devant lui deux enfans de chœur, dont l'un tient l'encensoir. Un long vitrail, placé en face, éclaire seul le chœur. Les moines se détachent presque tous en ombre, mais ils reçoivent des reflets piquans de lumière, suivant leurs diverses attitudes. Sans doute l'artiste a peint d'après nature; il a assisté à l'office et il y fait participer le spectateur. On croit entendre psalmodier ces capucins; celui qui entre appuyé sur sa béquille, cet autre prosterné, pendant que son voisin se mouche, tous sont d'un naturel qui charme. S'il était possible d'aimer les capucins, ceux-ci auraient la vogue; ils ne l'auront jamais qu'en peinture.

Ce tableau est peint avec un vrai talent. La vérité de la couleur, la justesse des effets, la précision et la hardiesse des touches lumineuses, produisent une illusion complète.

Nous ne pouvons cependant dissimuler, pour l'honneur de notre impartialité, une observation fondée en principe. L'artiste qui peint une perspective ne peut se choisir qu'un point de vue fixe; il ne doit peindre que ce qu'il aperçoit de ce point, ou la perspective linéaire n'est plus observée, et le tableau perd en vraisemblance ce qu'il avait acquis en ornemens. Cette réflexion s'applique à la pose de plusieurs tableaux qui ne devraient être vus que de pro-

fil, pour s'accorder avec les lignes de la perspective.

Du reste, cette imperfection influe peu sur le mérite du tableau, qui, à ce qu'on dit, est le douzième exemplaire de l'original. Il est plaisant que l'auteur doive sa fortune à ceux qui ont fait vœu de pauvreté; mais, en conscience, l'ordre des capucins devrait l'augmenter encore, puisqu'il les tire de l'oubli où ils étaient tombés. Granet ne serait-il point un missionnaire, précurseur de leur rappel?

Nous allons, maintenant, jeter un coup-d'œil sur les *amateurs*. Ce nom est souvent prodigué sans examen ; il en est de plusieurs espèces; nous comprenons à-la-fois, sous ce titre, ceux qui ne possèdent de l'art qu'une théorie approfondie, et ceux qui essayent, par quelques travaux, de se mesurer avec les artistes. {Les amateurs.}

On doit compter aussi, dans le nombre, ces admirateurs zélés des chefs-d'œuvre de l'art, qui éclairés par l'exercice continuel de leur jugement, rendent un culte journalier aux productions du génie, soit en acquérant les tableaux des jeunes artistes, soit en rassemblant les œuvres des grands maîtres qui peuvent leur servir de modèles. Malheureusement, ceux qui réunissent ces connaissances et ce goût deviennent plus rares de jour en jour.

Nous avons déjà signalé M. de Sommariva, qui presque naturalisé Français acquiert chaque jour de nouveaux droits à la gratitude de nos peintres en achetant leurs tableaux, ou en les invitant à lui en composer de nouveaux.

M. le baron Massias est à la tête des amateurs

qui ont mis à profit leurs connaissances et leurs voyages pour acquérir chez l'étranger des tableaux de première classe. Il voulait en enrichir sa patrie; mais on a fait peu d'attention à une collection aussi précieuse que la sienne. Acheté par le gouvernement, elle eût réparé une partie des pertes de nos Musées.

Turpin de Crissé.
Revenons à l'exposition : nous devons mettre en première ligne des amateurs praticiens M. Turpin de Crissé, dont le talent dans le genre du paysage laisse peu de prise à la critique. On lui reconnaît un pinceau exercé, une touche légère et suave; et si ses tableaux n'ont point la vérité de Claude Lorrain, ils en ont le charme. Il nous semble que cet artiste a atteint le plus haut degré auquel un amateur puisse prétendre, et ses cinq tableaux nouveaux confirmeront sans doute le jugement que nous en portons. Composés sur la terre classique des beaux-arts, ils ont l'intérêt que nous inspirent les grands souvenirs. Jetez les yeux sur la *vue prise sous l'arc de Janus*; sous ce portique, privé des rayons du soleil, repose un laboureur fatigué; des bœufs gris, dont l'espèce appartient à l'Italie, sont couchés, attelés encore au soc qu'ils ont traîné. Une espèce de trophée est attachée au mât de cette charrue, dont le luxe contraste avec la simplicité accoutumée. Deux moines bruns, allant chercher les provisions, passent sous cet arc antique. On aperçoit un temple précédé d'un péristile soutenu de colonnes et jadis consacré au paganisme; c'est maintenant l'église Saint-Georges. Une procession

de capucins descend gravement les marches du temple. Dans le lointain on aperçoit les ruines du petit arc de Septime Sévère, entouré d'arbres verts. Ce tableau se recommande à l'attention des gens de goût. La suavité du pinceau, la pureté des lignes de l'architecture, la vérité du ton et l'agrément du faire satisferont les plus difficiles.

M. le comte de Forbin a un véritable talent d'amateur, des pensées assez profondes, de l'inspiration et de la poésie même dans ses effets. Mais c'est dans l'exécution qu'il laisse apercevoir les imperfections ordinaires que l'étude journalière et la pratique assidue font éviter au professeur ; toutefois *Inès de Castro*, exposée en dernier lieu, nous a paru mieux soignée pour l'exécution et le dessin des figures que ses précédens tableaux. {Forbin.}

C'est ici un jeune amateur qui, nous le croyons, paraît pour la première fois dans la carrière. Il est militaire, et il emploie les instans de liberté que lui laissent ses devoirs à cultiver la peinture. Nous pensons qu'il s'est un peu trop hâté d'aspirer à la célébrité. *Agar dans le désert désaltérant Ismaël à la source que lui indique un ange*, prouve que son talent n'est point encore mûr. Cette composition n'est point sans mérite ; le dessin est peu agréable dans les formes, mais il est correct ; le ton de couleur est un peu tâtonné, mais il promet de la chaleur et décèle de bons principes. Le fond et les accessoires un peu crus exigent de nouvelles études. M. d'Hardivillers a compté sur l'indulgence qu'on accorde {D'Hardivillers.}

aux jeunes amateurs ; c'est une confiance louable sans doute, mais qui n'est pas toujours justifiée. Nous l'invitons à redoubler de zèle ; il a vaincu les premières difficultés, et bientôt, sans doute, nous aurons à lui offrir autre chose que des conseils.

Lejeune. Le général Lejeune est en possession depuis quelques années de captiver l'attention publique par le genre des ses compositions et la manière dont il sait les exécuter. Peut-être doit-il une partie de l'intérêt qu'il inspire à l'avantage que peu d'artistes peuvent lui disputer, celui d'avoir été présent et même acteur dans toutes les scènes que son pinceau nous retrace ? Cette réunion de circonstances est flatteuse pour le peintre, et si rare, que nous ne pouvons nous dispenser de la rappeler. Voici quel est le sujet du tableau qu'il a exposé.

« Les généraux de l'armée d'Espagne renvoyaient
» en France les non combattans, sous l'escorte
» d'un même convoi.
» On y voyait nos prisonniers et nos blessés ;
» des dames espagnoles et françaises de la cour,
» des officiers de différens corps, rejoignant d'autres
» armées. »

Le défilé de Salinas est resserré entre de hautes montagnes, et des bois escarpés les couvrent jusqu'au chemin. C'est dans ces bois qu'étaient embusqués les guérillas de Mina; ils ont laissé passer tranquillement l'avant-garde française ; les voyageurs étaient en sécurité; cependant l'approche d'un orage rappelle les promeneurs dispersés. C'est en cet instant

même que les Espagnols, se glissant du haut des ravins, à travers les arbres, fondent à l'improviste sur le centre du convoi, l'attaquent et y répandent l'épouvante. Les prisonniers anglais s'agitent, les blessés même opposent la résistance de leurs membres mutilés ; les femmes sont effrayées, plusieurs s'élancent près des objets qui leur sont le plus cher, pour partager leur sort ; ici une vivandière, se saisissant d'un fusil, défend de sa baïonnette son époux blessé. Là, une mère, étreignant ses deux filles dans ses bras, offre sa poitrine aux coups de l'ennemi pour les en garantir. Cet époux reçoit la mort et tombe sur le sein de sa femme qu'il voulait défendre. Ce petit tambour, guide de son père aveugle, s'empare de son sabre pour le protéger, tandis que les mains paternelles cherchent à lui servir d'égide : par-tout cette scène déchirante offre des traces du courage qu'inspire les premiers sentimens de la nature. L'exemple des Français a électrisé les Anglais eux-mêmes ; loin de chercher à profiter du désordre pour recouvrer leur liberté, les soldats repoussent avec indignation les armes que leur offrent les guérillas pour se joindre à eux, et ils en acceptent des Français pour les repousser, tandis que leurs chefs, se groupant autour des voitures qui recèlent les femmes saisies de crainte, présentent l'attitude la plus fière aux Espagnols; et, les armes à la main, défendent les approches du lieu où elles sont rassemblées.

Cependant l'escorte française s'est réunie et s'est fait un rempart des bagages ; elle fait un feu meur-

trier sur les soldats de Mina. Le sang-froid et la fermeté ont eu l'avantage ; les guérillas sont mis en fuite, et le convoi, malgré ses pertes, reprend le chemin de la France avec ces mêmes prisonniers anglais qui ont préféré l'honneur à la liberté.

Tous les épisodes qui sont rappelés dans ce tableau sont retracés avec une énergie, une vérité de costumes et d'attitudes qui nous attachent et nous font assister au combat dans ce dangereux défilé ; le ton vaporeux du ciel et des lointains, ces monts élevés, ces arbres antiques, tout semble fait d'après nature. On ne doit pas moins d'éloges au caractère et à l'expression des principaux personnages.

Le général Lejeune a rempli avec succès la tâche qu'il s'était proposée. Sous le rapport de l'art, son dessin nous paraît n'être pas soutenu sur une connaissance assez approfondie de l'anatomie, et quoiqu'il n'y ait point de défaut de proportion sensible, la mollesse des formes laisse quelque chose à désirer, et décèle que l'étude de la figure n'a été que secondaire.

Le général répondrait victorieusement à ses critiques en montrant la foule de ses admirateurs, qui semble être à poste fixe devant ses productions. Mais ce qui attire ici cette foule serait peut-être un objet de blâme. Le peuple court à un drame pour être fortement ému, pour repaître ses yeux du spectacle d'un malheur qu'il est heureux de ne point éprouver. Il nous semble que ce n'est pas ce genre d'émotion que doit chercher à exciter le véritable artiste ; la multi-

plicité des sensations douloureuses blase sur l'action principale. Il est une certaine discrétion de talent qu'on doit écouter ; il en est des effets sur l'ame comme de ceux de la couleur sur les yeux ; il faut les délasser par des repos et des contrastes.

Nous hésitons à placer M. Barrigue de Fontainieu parmi les amateurs, non à cause du genre de son talent, mais parce qu'il tire, à ce qu'on dit, parti de ses travaux. Sa fortune, assez considérable, aurait pu le dispenser de la munificence du gouvernement et de priver un artiste du travail qui le fait subsister. M. Barrigue de Fontainieu a exposé trois paysages, dont le premier est historique et les deux autres des vues d'après nature. On doit des éloges à la vérité du ton et des effets qui se font remarquer dans les deux derniers : la *Vue des golfes de Pouzzoles et de Naples*, et celle du *golfe de Marseille*. Ils sont traités en maître et bien étudiés. Nous ne sommes pas aussi satisfaits de la *Visite de François I^{er} à la Sainte-Baume*, et quoique le site agreste et montagneux soit bien rendu, il nous a semblé d'un effet moins heureux et moins pittoresque que les autres ; les figures sont peu dignes du sujet et du paysage. Peut-être l'auteur ferait-il bien de suivre l'exemple de ses devanciers Winants, Bote d'Italie, Richebrach, et même Claude Lorrain, qui ont souvent emprunté d'autres talens que le leur pour peupler par des figures et des animaux leurs créations pittoresques. Les richesses de M. Barrigue de Fontainieu le mettent plus à même qu'un autre de faire ce sacrifice à sa réputation.

Barrigue de Fontainieu.

D'Ivry. M. le baron d'Ivry a des droits imprescriptibles au titre d'amateur : né pour les arts, il les protège et les cultive. Il a employé une partie de sa fortune à soutenir et à encourager les artistes, dont plusieurs doivent à sa sollicitude, des secours et de l'occupation. Il consacre encore ses loisirs à la peinture. Son genre est aussi le paysage, il vient d'en mettre un à l'exposition qui n'est pas mentionné dans le livret : c'est une *Vue prise à Clignancour*. Un moulin à vent près d'une chaumière, sur une colline couverte d'arbres touffus, forment le premier plan ; plusieurs chemins divisent le terrain verdoyant de la colline ; une plaine unie qui rassemble à celles de la Hollande offre une immense prairie : des côtes peu élevées terminent l'horizon.

On sent que ce tableau n'est point une composition ; c'est un portrait de la nature, dont le site et l'exécution rappellent Jacques Ruisdaal. Le ciel surtout est digne d'éloges par sa vérité. Les nuages légers à travers lesquels passent quelques pâles rayons du soleil donnent une lumière douteuse semblable à celle qui éclaire le Batave. Le feuillage des arbres nous a paru manquer un peu de légèreté et de transparence. Peut-être ce tableau eût-il été d'un effet plus piquant si la lumière tranchée du soleil l'eût éclairé ? Le peintre a moins de ressources, plus de difficultés, et les masses d'ombre sont indécises, quand l'astre qui les produit est voilé. Mais M. Divry a copié la nature, et sans doute au moment même où il l'observait.

Nous ignorons si M. *Coupin de la Couperie* est artiste de profession ou amateur ? Quelques personnes assurent qu'il ne cultive la peinture que pour l'amour de l'art. Ce que nous savons, c'est que d'après son tableau de *Sully visitant pour la dernière fois le monument qui renfermait le cœur du monarque dont il était l'ami*, M. Coupin de la Couperie a droit de se placer avec distinction dans l'une ou l'autre catégorie. Nous croyons que cet éloge suffit; la vue de ses tableaux charmans fera le reste.

Coupin de la Couperie.

Nous ne savons point si M. le comte de Clarac, qui a mis un dessin offrant une forêt du Brésil, doit trouver ici sa place. Cet ouvrage lui mériterait sans doute le titre d'artiste. Il est bien traité, mais cette nature qui offre tant de feuillages divers et inconnus nous est parfaitement étrangère, et devient pour l'observateur une singularité qui ne peut satisfaire que la curiosité.

Clarac.

N'oublions point parmi les amateurs distingués le baron Bacler d'Albe, qui, sous le rapport de l'art militaire et sous celui de la peinture, a fait ses premières armes en même tems que le général Lejeune. Plusieurs tableaux de batailles avaient signalé son entrée dans la carrière; mais il semble maintenant s'être consacré au genre du paysage historique. Son *Œdipe errant dans la Grèce* rappelle bien le théâtre et les malheurs de ce héros. M. Bacler d'Albe a des droits reconnus au titre d'amateur, il en aurait encore à celui de *peintre*.

Bacler d'Albe.

VINGT-QUATRIÈME LETTRE.

Trezel. Un jeune artiste, mon cher Maître, a fait un grand pas dans la carrière. Trezel a peint les adieux d'Hector et d'Andromaque. Déjà le jeune fils Astianax, présenté par sa nourrice, a reçu le dernier baiser paternel, Andromaque a, pour la dernière fois, serré son époux dans ses bras; Hector, armé de sa lance et de son bouclier, s'éloigne; il va combattre, et son regard prophétique, élevé vers le ciel, semble l'implorer pour les objets de son affection s'il périt pour sa patrie.

Trezel a traité en grande dimension et avec talent cette scène déjà tant de fois retracée; on n'aperçoit ni plagiat, ni réminiscence dans cette composition. Il y a du *Léonidas* dans la tête d'Hector, et celle d'Andromaque est touchante. La couleur n'est ni brillante, ni remarquable; les effets sont doux; peut-être le dessin n'a-t-il point assez de fermeté; peut-être encore n'est-il point assez héroïque; mais si ce tableau n'est pas mis en première ligne, il mérite d'être honorablement placé dans la seconde.

Un deuxième ouvrage de Trezel n'est point traité dans la même proportion; mais le sujet historique d'une époque plus récente semble avoir plus de droits de nous intéresser.

La ville de Weinsberg fut forcée de se rendre aux armes de l'empereur Conrad III; le vainqueur per-

mit aux femmes d'emporter ce qu'elles avaient de plus précieux : elles profitèrent de cet article de la capitulation pour sauver leurs pères, leurs époux, leurs enfans, qu'elles chargèrent sur leurs épaules.

La duchesse de Guelf leur montre un si noble exemple, emportant dans ses bras son mari blessé, gouverneur de la ville; deux jeunes filles portent leur vieux père; cette mère, un enfant à la mamelle, et l'autre sur ses épaules. Des guerriers les arrêtent, une petite fille, portant son jeune frère, retourne sur ses pas, saisie de frayeur; mais Conrad, entouré de ses chevaliers, impose et commande le respect au malheur. Touché d'une si noble action, tout en recevant les clefs que lui présentent à genoux plusieurs femmes éplorées, il pardonne, et sa clémence s'étend sur tous les vaincus, auxquels il permet de rentrer dans la ville. Cette scène est rendue avec sentiment, et le spectateur saisit bien l'action, qui est exprimée avec clarté. La lumière éclaire l'objet principal, la belle et courageuse duchesse : l'empereur, debout, est dans l'ombre, ainsi que les guerriers couverts de fer dont il est entouré. Les costumes du tems sont étudiés; le ton de couleur qui règne dans ce tableau, les oppositions bien placées, qui en distinguent les plans, et le goût gothique de la porte et des remparts de la ville, rappellent un souvenir contemporain qui ajoute à l'effet du tableau. On doit espérer de nouveaux progrès d'un artiste qui sait faire un choix heureux de sujets, et qui annonce de l'ame dans leur exécution.

Roëhn. Roëhn a exposé cette année une foule de petits ouvrages qui n'offrent que bien peu de variété. Examinez un de ses tableaux, vous y trouverez de la verve et de l'abondance : parcourez-en plusieurs, vous serez étonné de voir reproduits les mêmes traits, que l'artiste se vole sans cesse à lui-même. Sa manière ajoute encore à l'uniformité de ses compositions. Une *Halte*, une *Récréation militaire*, un *Corps-de-garde d'officiers*, tout cela peut devenir fort piquant, mais pourquoi chercher ses personnages à une époque et dans un pays qui n'ont rien d'intéressant pour nous? En traitant de pareils sujets, Roëhn semble d'ailleurs n'aspirer qu'à la gloire de la *pastiche*. C'est une terrible comparaison que celle des Van-Ostade et des Wouwermans! Sans doute on ne saurait prendre de meilleurs modèles ; mais l'étude des grands maîtres ne doit pas être la seule étude : ils nous montrent seulement comment on doit imiter; leurs ouvrages sont des épisodes du vaste poëme de la nature, où comme eux nous devons puiser à la source. L'observation journalière est plus féconde mille fois en ingénieuses créations que la plus riche collection de tableaux. Nous ne vous décrirons point la composition de Roëhn; le précieux de ce genre consiste en des rapprochemens et des oppositions qui perdraient toutes leur finesse dans une analyse. Nous nous contenterons de vous en citer deux.

Dans le premier (n° 975), l'artiste a représenté la translation de la statue d'Henri IV. Si l'on y voit sans peine des hommes s'atteler au char d'un prince,

c'est qu'il n'est plus, et que les hommages rendus à un bronze doivent paraître exempts de flatterie et de vénalité. Ici, du moins, pas de gendarmes ou de police, un véritable enthousiasme anime l'action ; elle est vrai ; elle est pleine de jolis détails traités avec beaucoup de soin et de délicatesse. On doit reprocher à l'artiste quelques défauts. Les masses du fond manquent de reliefs et sont d'un jaune désagréable. Cette même teinte se fait aussi trop ressentir dans le reste de l'ouvrage. Roëhn a placé aux fenêtres des Tuileries des personnages qui semblent s'y cacher derrière leurs jalousies, et des marmitons qu'on est fâché de voir dans les palais des rois. Il paraît qu'en dessinant son tableau l'auteur avait sous les yeux les gravures que la circonstance fit éclore.

Son second ouvrage (n° 969) est le plus étendu comme le meilleur de ceux qu'il a exposés cette année. C'est l'intérieur d'une *Caverne de voleurs*. Le sujet est tiré du roman de *Gil Blas*. Il y a bien quelque naturel dans les figures, plusieurs même ont de l'originalité ; mais cet intéressant épisode de dona Mencia est ici sans intérêt. Le capitaine Rolando et ses honorables confrères n'ont point l'expression qui convient à leur caractère, à leur profession, et Gil Blas a l'air d'un niais. Mais la vérité historique n'est pour rien dans un tableau de genre, et le Gil Blas n'a été qu'un motif de peinture. Ce que nous devons demander à l'artiste, c'est du talent ; Roëhn en a fait preuve. La composition est bien entendue, le dessin est satisfaisant et

le coloris est ici, peut-être, plus parfait que dans aucun autre de ses ouvrages.

M.^{me} Mongès. « Voici la première fois, disait une jolie femme (en voyant un tableau du Salon), que M.^{me} Mongès met des culottes à ses héros. — Madame, ce n'est point un héros, c'est *Saint-Martin*, à cheval, qui coupe son manteau avec son sabre, pour en revêtir ce *pauvre diable* à jambe de bois. — Mais ce cheval est-il de bois aussi ? — Vous ménagez peu votre sexe; seriez-vous une rivale ? — Non ; mais quand je récapitule les œuvres héroïques de M.^{me} Mongès, *Adonis*, *Thésée*, *Persée*, *etc.*, que j'ai vus nus comme la main, j'ai peine à me persuader que ce tableau soit du même auteur; il faut que cette dame ait suivi quelques prédicateurs éloquens, qui l'ont fait renoncer à ses études favorites. Ceci n'est qu'un essai sans doute; et comme il n'est pas heureux, la nature reprendra bientôt ses droits, et les formes masculines se reproduiront de nouveau sous le hardi pinceau de M.^{me} Mongès, qui semble oublier son sexe quand elle peint l'histoire.

Quant à nous, nous lui trouvons un véritable talent; et nous pensons que si cette artiste faisait un choix de sujets qui annonçât moins de prétentions (héroïques), si elle mettait moins de sécheresse dans l'exécution, et plus d'harmonie dans ses tableaux, ils pourraient offrir plus de matière encore aux éloges qu'à la critique. P. V.

Salon de 1819.

Pygmalion et Galatée.

VINGT-CINQUIÈME LETTRE.

Paris, le 22 novembre 1819.

Mon cher maître,

L'impatience des amateurs et la curiosité pu- Girodet.
blique sont satisfaites; Girodet a enfin terminé son
tableau; sa *Galatée* tant désirée est placée à l'ex-
position.

Nous avions obtenu l'avantage de visiter déjà l'a-
telier, nous nous empressons de vous présenter la
description d'une œuvre dont l'exécution est le pre-
mier mérite.

Près d'un autel consacré à Vénus, Pygmalion a créé
son sublime ouvrage; il a vu naître sous ses mains
la plus belle des nymphes. Il ne peut plus ajouter
à ses charmes, il veut célébrer la fin de ses travaux
et jouir de sa création; il se couronne de fleurs, se
revêt de pourpre, dépose un bouquet aux pieds

de Galatée et fait brûler de suaves parfums. Pendant que ce feu sacré brille sur un autel, la tête de la déesse qu'on adore à Tyr s'entoure d'une auréole. Pygmalion contemple Galatée. O prodige ! déjà le marbre a perdu sa pâleur; cette tête s'est animée; un blond cendré colore ses cheveux; ses yeux baissés semblent craindre les regards de l'heureux artiste. Il s'approche, veut toucher ce marbre qui paraît s'amollir, ce sein qu'il croit voir palpiter; son œil dévore cette bouche qui va prononcer le mot qu'il attend.

Girodet a peint l'instant où Pygmalion s'est approché de sa statue; l'Amour voltige entre l'artiste et son ouvrage. Tout ce qui précède se devine par les accessoires dont le peintre a su enrichir son tableau. Il a représenté Pygmalion dans l'éclat de la jeunesse. Le plus beau profil se dessine sur le fond clair et vaporeux que produisent les parfums qui brûlent aux pieds de Galatée. La chevelure brune et bouclée de Pygmalion est relevée par sa couronne de myrthe. Un riche manteau de pourpre ne laisse voir qu'une épaule nue et le bras nerveux de l'habile sculpteur. Ses pieds, revêtus d'un léger cothurne, débordent seuls son long manteau.

Pygmalion semble avoir révélé à Girodet le dessin de sa Galatée. Les formes les plus pures et les plus suaves embellissent le beau corps qui supporte

cette tête divine. La candeur repose sur ce front ; la pudeur colore ces joues ; la vie n'a pas encore atteint au-delà des genoux ; les jambes, si belles, sont encore de marbre.

L'Amour réunit Galatée à son amant ; il semble échappé des demeures célestes ; à travers ces tourbillons que produit la fumée de l'autel et des parfums, on distingue un temple d'une riche architecture. On aperçoit le lointain d'un paysage qui agrandit la scène.

Votre ancien élève, mon cher Maître, a su réunir au dessin le plus pur et le plus correct le charme de la couleur, de l'harmonie, et à la composition la plus simple l'exécution la plus brillante.

Mais la scène est-elle dans l'atelier de Pygmalion ou dans le temple de Vénus ? Rien n'annonce un atelier de sculpteur ; cependant on y a dressé un autel. On cherche le statuaire et l'amant dans ce jeune homme paré comme en un jour de fête et dans tout l'éclat du bonheur. L'expression de son enthousiasme pour son ouvrage et de sa profonde passion n'a-t-il pas échappé au pinceau de celui qui pouvait si bien reproduire ces beaux effets ?

Le retard que nous avons mis à vous entretenir Gros. d'un autre de vos illustres élèves, a été causé par un sentiment de justice. Le tableau de Gros, représentant *la Duchesse d'Angoulême partant de Bordeaux*,

a des admirateurs et des critiques; nous voulions connaître l'opinion de notre juge à tous : le public. Malgré les défauts qu'il y remarque, il a prononcé : c'est un fort beau tableau.

La duchesse est représentée au moment où elle va monter dans le navire qui doit l'emporter. Ses deux aides-de-camp se courbent comme pour l'inviter à presser son départ. Vêtue de blanc, elle arrache le panache de sa toque, et se tournant vers ceux qui l'accompagnent et la regrettent, elle le leur donne avec des rubans blancs, comme un témoignage de souvenir.

Des fonctionnaires civils et des chefs militaires sont pêle-mêle avec la foule bordelaise. Un soldat anglais, agenouillé, vient prévenir que le navire l'attend, et ceux qui sont dans la chaloupe, guidée par deux bateliers demi-nus, ne témoignent pas moins d'impatience de quitter le rivage. Telle est à peu près l'ordonnance du tableau ; la couleur en est superbe. On semble désapprouver la ligne horizontale qui égalise les personnages; on voudrait la figure principale plus élevée ; ces chevaliers dans une pose moins *humble* et plus guerrière. Quelques connaisseurs blâment l'invraisemblance des bateliers sans vêtemens ; d'autres louent l'heureuse hardiesse de cette nudité, semblable d'effet à celle de tritons des Rubens, dans le tableau de *l'Arrivée de Marie de Médicis*. Ils in-

terrompent par leurs formes musculeuses la monotonie inévitable des figures costumées. Peut-être le tableau manque-t-il un peu de perspective : peut-être encore remarque-t-on un peu trop de similitude entre les têtes masculines et féminines. L'artiste pourrait trouver une excuse dans l'ingratitude du sujet ; il eût mieux aimé sans doute peindre un heureux retour qu'un départ si précipité.

Couder.

Athènes était abandonnée à la garde des vieillards, des femmes et des enfans ; ils devaient être livrés aux flammes et périr sous le fer ennemi, si l'armée était vaincue à Marathon. Rassemblés sous les portiques, ils sont en proie aux anxiétés cruelles et aux horreurs de l'incertitude, quand tout-à-coup un jeune guerrier couvert de poussière arrive, portant des palmes et son bouclier. A peine a-t-il annoncé la victoire, qu'épuisé de fatigue, il tombe mort aux pieds des magistrats auxquels il venait de rendre la vie.

C'est cet instant qu'a retracé Couder ; la vue de ce jeune Grec déchire l'ame ; ces deux adolescens qui s'embrassent, cette jeune fille affligée, cette belle femme, saisie d'étonnement et de douleur, ces vieillards partagés entre la joie de la victoire et les regrets que leur inspire le dévouement du guerrier ; tout est exprimé avec sentiment et avec justesse.

Heim

Nous nous arrêtons au tableau le plus capital de

cet artiste, comme à celui qui réunit le plus grand degré de mérite. *Le martyre de Saint-Cyr enfant*, ou *de sainte Juliette, sa mère*; c'est plutôt ce dernier sujet, car l'autre n'est qu'en perspective. Des bourreaux attachent la sainte sur une espèce de croix horizontale. L'un la saisit par les cheveux pour la faire coucher, l'autre ramasse l'instrument du supplice; le plus jeune la menace d'une corde; un vieillard l'exhorte à la résignation; un des spectateurs semble lui adresser des consolations. Sainte Juliette, déjà glacée par la crainte des tourmens, tourne ses regards vers son fils, que tient sur ses genoux le proconsul, élevé sur son siège de pierre, dans une place publique. Plusieurs Romains l'environnent; un soldat africain, couvert d'une armure de fer, est son gardien; quelques spectateurs et des guerriers remplissent le second plan.

Telle est la scène que le pinceau de Heim a retracée. Le mérite de ce tableau n'est pas unanimement reconnu; on lui reproche trop d'affectation à imiter l'ancienne école romaine. Peut-être n'y a-t-il point assez de science anatomique? Cependant l'un des bourreaux, celui qu'on voit en raccourci sur la gauche, mérite de grands éloges; l'action du plus jeune est indécise, on ne sait s'il a arraché ces liens à cette mère infortunée, ou s'il veut l'en frapper. L'autre, qui la tient par les cheveux n'a point

d'expression, et le dessin du nu est lourd et sans caractère. Mais la tête de sainte Juliette est belle de sentiment, son bras élevé est pur de forme : on ne peut en dire autant de ses pieds ; le corps, quoique couvert d'une draperie blanche, laisse quelque chose à désirer. La tête du vieillard est vénérable, bien modelée et bien expressive; celle du personnage coiffé d'un turban jaune est d'un bon effet, mais le second plan n'est pas digne du premier, il est lourd de ton, et manque de perspective. Le geste du juge qui menace du poing ce malheureux enfant, est au moins inconvenant.

En général, ce tableau n'est pas d'un ton satisfaisant ; il ne plaira qu'aux enthousiastes des antiquités pittoresques, aux *colligeurs* de la peinture. Nous invitons l'artiste à imiter la nature avec son propre génie. Il y a une grande distance entre la copie des meilleurs modèles, et cette imitation. Nous nous sommes occupés de cette production parce qu'elle a vraiment du mérite, et nous croirions bien faire que d'empêcher le peintre de s'égarer ; il est si près de la bonne route ! P. V.

VINGT-SIXIÈME LETTRE.

Les Lyonnais. S'IL est vrai que l'émulation soit la mère des succès, nous devons prévoir qu'avant peu l'école de Lyon, à l'exemple des écoles vénitiennes et lombardes, rivalisera avec celle de Paris, qui a montré quelque similitude avec l'Ecole romaine depuis qu'elle vous doit le goût de l'antique. Cependant les productions lyonnaises ne nous offrent aucune composition historique, dans l'acception qu'on a donnée à ce genre. Il serait à propos d'adopter le mot *héroïque* pour les sujets qui, par leur dimension et le caractère des personnages, permettent au peintre d'introduire le nu et de sortir de la catégorie des costumes nationaux. Ainsi, tous les sujets de la mythologie païenne seraient réputés du genre héroïque; tous ceux de la religion et de l'histoire seraient (quelles que fussent leurs dimensions) nommés *historiques*, tandis que les sujets qu'on appelle *de genre*, auraient encore une subdivision qu'on nommerait *anecdotique*.

Revoil. Nous avons parlé de Revoil, qui est regardé comme

le chef de l'École lyonnaise, et nous avouons à regret qu'il y est resté au-dessous de son propre talent; il existe à la galerie du Luxembourg des témoins irrécusables de cette assertion : espérons qu'à la prochaine exposition il se replacera au rang distingué auquel il s'était élevé.

Richard (le Lyonnais) a par ses anciens travaux illustré le premier l'École de sa ville natale. Nous avons rendu compte de sa *Jeanne d'Arc à l'hermitage de Vaucouleurs*, il nous reste à vous entretenir d'un tableau destiné à la galerie de Fontainebleau, lequel représente Tanguy-Duchâtel emportant dans ses bras le dauphin, fils de Charles VI, qu'il a enlevé de son lit aux premiers cris d'alarmes qu'excite l'entrée à Paris des troupes du duc de Bourgogne. Cette scène est pittoresquement retracée. Le portique sous lequel passe le guerrier armé de toutes pièces, tenant le jeune prince enveloppé de larges draperies blanches, cette belle femme qui suit portant une cassette, contrastent avec succès avec les figures de cette foule de guerriers couverts de fer qu'on aperçoit sur le second plan. Mais, il faut l'avouer, le ton général du tableau n'est point satisfaisant ; il est rouge et blafard, et l'on devrait attendre un plus heureux résultat d'un pinceau qui a déjà obtenu de si brillans succès.

Richard.

Cet artiste, que l'ordre alphabétique du livret range

Trimolet.

après tous ses compatriotes, peut à bon droit revendiquer la première place. Il n'a exposé qu'un petit tableau; mais cette production est un chef-d'œuvre qui le classera entre Mieris et Gérard Dow. Trimolet a peint l'intérieur d'un atelier de mécanicien; M. Eymard, debout, vêtu en ouvrier et tenant un outil, paraît converser avec M. Brun, amateur; celui-ci est assis; il tient un livre qui a fourni sans doute le sujet de leur conversation. Le mérite de la ressemblance n'est qu'un accessoire, car il n'ajoute de prix à la scène que pour ceux qui les connaissent, et l'action n'en a pas besoin. Il est impossible de pousser plus loin l'imitation de la nature : une fenêtre éclaire l'atelier; une petite statue d'albâtre, des machines en acier et en cuivre, des ferrures, des écrous, épars sur l'établi; un tour en l'air, les outils rangés et attachés à la muraille; tout est peint avec un effet si juste, qu'on peut distinguer même la diversité et l'usage de chaque pièce. On ne peut ajouter plus de perfection dans l'exécution : si l'imitateur exact de la nature peut mériter le titre de peintre, Trimolet y a des droits imprescriptibles, et nous avouons que s'il a ici des rivaux dans ce genre, ils ne pourraient le surpasser.

Bonnefond. Le Lyonnais dont nous allons vous entretenir est un imitateur de la nature; mais il lui prête la séduction de son pinceau. Une couleur brillante, une

manière grasse et moëlleuse dans ses contours, une lumière bien répartie, des ombres transparentes, un dessin exact et sans prétention, des attitudes simples, tels sont les avantages que présentent et qui attirent l'œil de l'amateur sur les tableaux de Bonnefond.

Le marchand qui offre des oiseaux à cette jeune Bressoise présente une scène naturelle et qui n'a point d'intérêt particulier, mais la figure et le costume de la jeune femme sont aimables. Le villageois est robuste et plein de santé, le gibier et les accessoires sont bien traités.

Ce vieillard aveugle, jouant du violon et conduit par un enfant, nous semble d'une nature plus factice; il est peut-être peint avec trop d'agrément, l'agencement des vêtemens, ce vieux manteau rouge, annoncent trop le peintre : dans les tableaux de ce genre, c'est une imitation vraie et non calculée qu'on y désire, et si la poétique de l'art s'y trouve, c'est la vérité qui doit la faire naître. Au reste, cette observation échappera sans doute à la foule des admirateurs que l'agrément des tableaux de Bonnefond lui attire.

Genod.

Nous avons deux tableaux de ce peintre lyonnais; il marche à grands pas sur les traces de feu Drolling, dont le talent a laissé un long souvenir; mais nous croyons qu'on s'est trompé sur le titre de ses tableaux :

la *Bonne Mère* convient mieux, ce nous semble, à celui qui nous offre un enfant malade, assoupi dans un grand fauteuil, et abrité des rayons du jour par un rideau de taffetas vert. Sa mère, debout et inquiète, semble guetter l'instant du réveil, tandis que sa petite sœur, agenouillée et les mains jointes, prie pour la guérison de son frère. Les mères seront de notre avis : car l'action de présenter quelque nourriture à un enfant ne caractérise point leurs sentimens : nos bonnes les surpassent à cet égard ; rien n'indique que cette femme soit mère, et c'est pourtant ce dernier tableau qui est décoré d'un pareil titre.

Nous donnons sans hésiter la préférence à *l'Enfant malade*. Quelle mère de famille ne sera point émue, et ne partagera point les anxiétés cruelles de celle que nous offre ce tableau? Sans Drolling, nous admirerions Genod bien davantage, car il peint avec beaucoup de vérité les mêmes détails. Il a une bonne couleur et de l'harmonie.

Duclaux. Vous avez vu, mon cher Maître, que les artistes lyonnais ne se livrent, en général, qu'aux tableaux de chevalet : Duclaux peint les paysages et les animaux. On trouve beaucoup de vérité dans les sites qu'il reproduit, un ton de couleur ferme, une touche exercée ; ses figures et ses animaux sont correctement dessinées, d'un effet juste ; c'est le genre

de Swebach, mais non le talent de ce maître.

On doit bien plus d'éloges à ce grand paysage où deux taureaux se battent en entrelaçant leurs cornes; ils sont parfaitement dessinés, et peints à la manière de Vandenveld (Adrien). Il y a quelque crudité dans le vert des arbres; mais le site du paysage est pittoresque, et cette production, ainsi que l'*Intérieur d'une étable*, par le même artiste, font honneur à l'École de Lyon.

Un autre Lyonnais a fait preuve d'un talent d'un autre genre, en retraçant trois sujets différens. Le premier est l'*Atelier d'un sculpteur*, où l'on voit l'artiste terminer une statue colossale, qui le fait paraître comme *Guliver* au pays des géans. Ce tableau a du mérite, mais il cède à celui d'*Annibal Carache*. Jacomin.

Ce grand peintre, à l'âge de douze ans, accompagnait son père, qui fut dépouillé par des voleurs. Frappé de la figure des deux brigands, le jeune Annibal dessine leur portrait de mémoire, ils sont si ressemblans qu'ils sont arrêtés et conduits chez le juge, qui les confronte avec leur image, et les reconnaît. Ce sujet est bien composé, il intéresse; la couleur est heureuse et le tableau bien exécuté. Celui qui offre l'*Intérieur d'un cloître* mérite aussi qu'on s'y arrête; mais le Salon possède tant d'intérieurs!

Quelque transparent que soit ce vase de cristal, Bony. les fleurs charmantes qu'il recèle ne peuvent le dis-

puter en fraîcheur à celles de Vanspandonk, et les fruits qu'il contient, à ceux de Vandaël, qui seul pouvait rivaliser avec son précurseur. Dans ce genre, l'Ecole lyonnaise est loin de soutenir la comparaison, et nous invitons Bony à étudier ces maîtres : car tant qu'on pourra comparer leurs œuvres aux siennes, il lui sera impossible de prétendre à l'honneur d'être en première ligne de talent.

Chaumeton. Ce lyonnais n'est point un peintre, mais un dessinateur lithographe; il annonce de très-heureuses dispositions. On n'a point, jusqu'ici, classé ce genre de mérite, et la gravure au burin n'en est pas encore à lui céder la priorité. Ne pourrait-on comparer l'effet de la lithographie, qui répand et propage les beautés du dessin, à celui du cathéchisme, qui a rendu vulgaires les mystères religieux?

M^{lle} Aulnette de Vautenet. M^{lle} Aulnette du Vautenet, jeune encore, si l'on en juge d'après l'exécution timide de ses tableaux, a mis à l'exposition *le Départ du croisé* et *le Retour du pèlerin*. Le guerrier embrasse sa femme, qui tient un enfant dans ses bras. On craint que celui-ci ne devienne bientôt orphelin; on le plaint, ainsi que sa mère; mais pour le fanatique, si froid dans un semblable moment, chacun lui offre des souhaits empressés pour son voyage.

Nous aurions désiré pour M^{lle} de Vautenet, qu'elle eût en talent ce qu'elle montre en érudition. La ci-

tation des vers de Boileau fait honneur à sa mémoire, elle y a puisé le sujet du *Retour du pèlerin*; mais était-ce à une femme à mettre au jour les faiblesses de son sexe? Son tableau eût-il le mérite le mieux prononcé, il accuserait des connaissances qu'une jeune personne doit voiler comme ses appas. Nous sommes forcés d'avouer que la médiocrité de ces deux tableaux ajoute à l'inconvenance du dernier sujet.

Nous opposerons à cette critique une production de Mlle Duvidal. Clotilde, reine de France, assise près du berceau de son second fils mourant, élève vers le ciel ses yeux pleins de larmes, pour implorer sa guérison. Sa main maternelle presse celle de son enfant, presque inanimé; l'espoir renaît sur sa belle et noble physionomie : elle aperçoit un rayon céleste, présage du succès de sa prière. Ce tableau, simple dans sa composition, d'une belle couleur et d'une facile exécution, décèle le germe d'un grand talent. Les détails et les draperies sont soignées; le velours vert des vêtemens de la reine est d'un très-bon effet. Nous croyons cependant devoir rappeler à cette jeune artiste qu'il n'y a point de couleurs dans l'ombre, et que si l'on oublie ce principe, l'effet de la lumière est nul; elle aurait dû rompre le ton du velours de la robe, qui n'est point éclairé, et qui paraît cru; mais que de droits acquis à l'indulgence dans presque toutes les autres parties du tableau!

Mlle Duvidal.

Nous ne devons point oublier deux charmans portraits de femmes, par le même auteur ; nous avons surtout admiré celui dont la tête est coiffée d'un turban rouge. Il est ressemblant, car nous en avons reconnu l'aimable original. L'artiste promet de parcourir avec succès cette carrière, qui n'est pas sans mérite et sans difficultés.

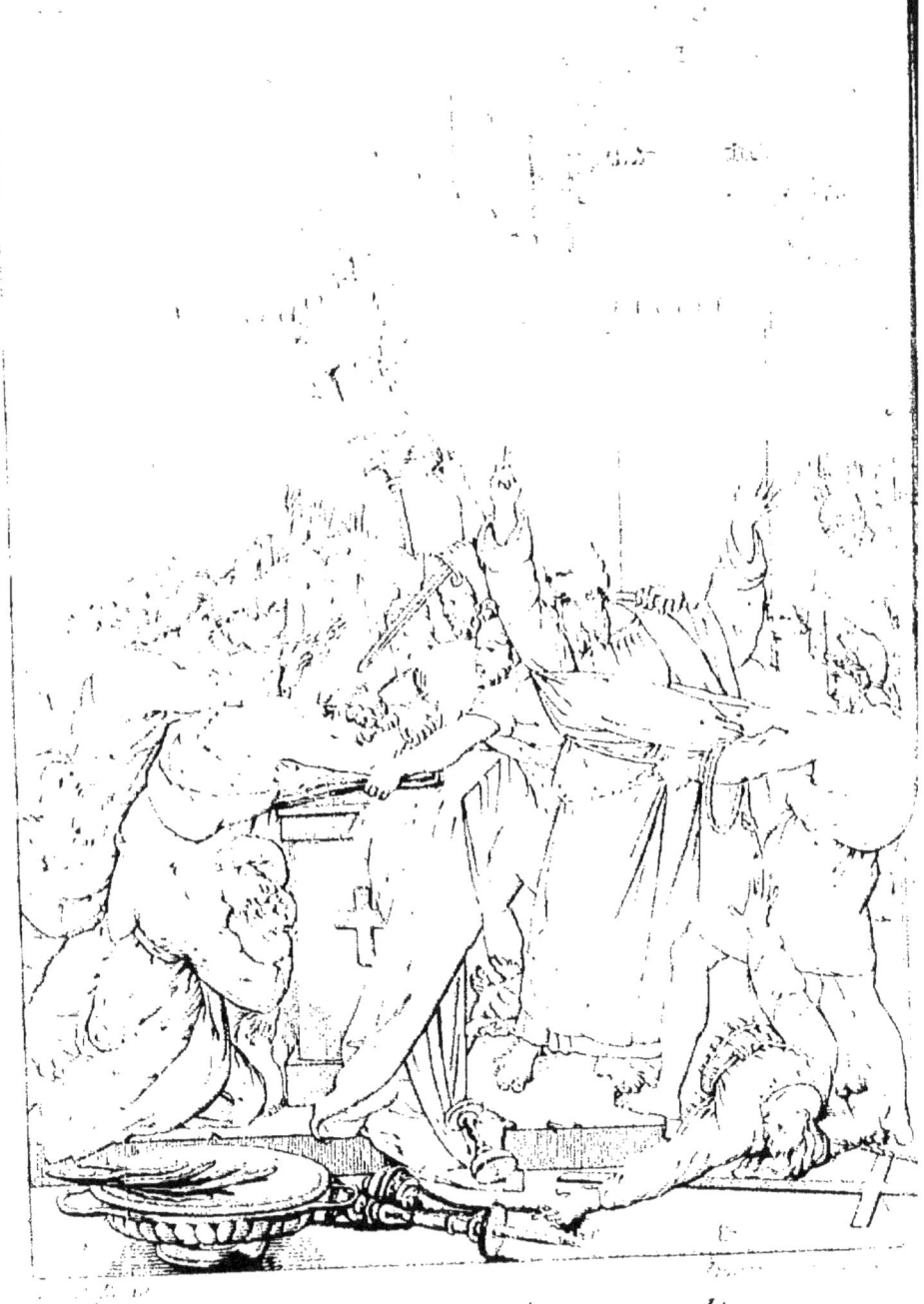

Salon de 1819.

Saint-Marc l'évangéliste.

VINGT-SEPTIÈME LETTRE.

Paris, le 1ᵉʳ décembre 1819.

Mon cher maître,

Nous vous avons parlé avec éloge du tableau de Lordon, représentant une *Prédication de saint Marc*. L'intérêt que vous avez pris aux progrès de ce jeune artiste nous a déterminés à mettre sous vos yeux le trait destiné à retracer l'ordonnance de son tableau; c'est la meilleure manière de justifier l'opinion avantageuse que nous avons annoncée. Lordon

Nous avons à réparer une erreur, commise au dernier article de Granet, auquel nous avions attribué son portrait; nous devons aux égards que réclame le talent de M^{lle} Bouthillier, de lui restituer l'honneur dû au pinceau féminin. Elle a su tromper notre œil observateur, par la vigueur, la fermeté et le ton mâle de la couleur. Si nous n'avions déjà rendu justice à ses autres ouvrages, celui-ci serait notre condamnation, et notre impartialité serait compromise.

Un portrait de M. le comte de Pradel, par Mauzaisse, est d'un ton si franc et si vrai, qu'on croit voir la nature. L'artiste s'est écarté avec succès de la route Mauzaisse.

ordinaire; il n'y a point là de manière, et la couleur argentine de la carnation, la franchise du pinceau et la justesse des touches, donnent un mérite de plus à celui de la ressemblance. Nous avons vu avec plaisir Mauzaisse ajouter un nouveau genre de talent à celui que ses autres ouvrages ont déjà signalé.

Girodet. Girodet n'a point voulu lasser notre admiration par une seule création, et fatigué, sans doute, des éloges outrés prodigués à sa Galatée, il offre à notre curiosité trois têtes d'étude et deux portraits.

Deux têtes, l'une de Mameluk et l'autre de Dalmate: la première exprime la douleur; elles sont d'une proportion presque double de nature, et dessinées avec une correction remarquable; une tête d'Hercule, aux sourcils épais, aux cheveux hérissés, à la barbe noire, dont le regard est hors du tableau, et dans la même proportion que les précédentes; telles sont les nouvelles preuves que vient de nous donner Girodet de la pureté de son crayon et de sa profonde instruction anatomique. Sous ce rapport, cet artiste n'a plus rien à prouver. Ces têtes font beaucoup d'effet; mais cet effet n'est point vrai; le ton de chair est systématique, on sent que le peintre veut étonner et non séduire.

Le portrait du violon Boucher fait à lui seul plus d'honneur au talent de Girodet, que les quatre têtes dont il est entouré. Nous invitons les connaisseurs

à observer les yeux de toutes ces figures, ils sont peints avec une telle transparence et une telle vérité, qu'ils semblent se mouvoir dans leur orbite. Nos observations ne dérobent rien au mérite de celui qui nous les suggère, elles doivent lui faire ajouter foi à la sincérité de nos éloges.

Nous pensions, mon cher Maître, avoir tout dit sur Granet; mais il vient encore de mettre au Salon un nouveau tableau. Le sujet est une anecdote historique, puisée dans les annales romaines. *Granet.*

La belle Cenci, de la maison Borghèse, unissait à la plus magique beauté une fortune immense; tout ceux qui la connaissaient aspiraient à lui plaire, mais aucun ne pouvait obtenir sa main. Son père même n'échappa point au pouvoir de ses charmes; il éloignait tous les partis et joignait aux désirs effrénés d'un amant le prestige de l'autorité paternelle; chaque jour voyait renaître ses persécutions. Elles lassèrent enfin la belle Cenci, qui, pour obéir aux conseils de sa propre famille, et pour éviter de succomber à des attaques qui lui faisaient horreur, se détermina à donner du poison à son père; elle seule fut auteur de ce crime, dont personne n'eut connaissance. Mais sa conscience timorée ne lui permit point de le cacher à son confesseur, et celui-ci crut devoir le révéler au pape. Les richesses de la coupable tentèrent le souverain pontife; il la fit arrêter et livrer au tribunal secret, qui la condamna à mort. Tous

ses biens furent confisqués au profit de Clément VIII, et la belle Cenci, au lieu d'être menée à l'autel que ses charmes et ses richesses lui promettaient, fut conduite à l'échafaud.

L'artiste a retracé l'instant où l'on vient la chercher pour lui faire subir son supplice ; Cenci, vêtue d'une draperie blanche et tenant un crucifix, sort du souterrain où elle était enfermée : elle est encore sous les voûtes ténébreuses du péristyle, dont les issues sont fermées par des grilles ; une file de pénitens noirs, coiffés de leurs capuchons et portant des flambeaux allumés, la précèdent ; le premier tient son mouchoir et semble pleurer. La triste Cenci est exhortée par deux pénitens noirs qui marchent à ses côtés ; un vieux cardinal la suit. Les soldats de la sainte-inquisition l'entourent et la suivent lentement, armés de longues hallebardes. Un pénitent attache sur la muraille la sentence fatale. Tous les détails sont vrais et piquans, l'effet est juste, il est digne du talent du peintre des capucins, qui nous a donné aussi son portrait. Ce portrait est peint d'un grand goût et d'un beau pinceau ; pour l'intelligence de ceux qui ne le connaissent pas, l'artiste a heureusement placé dans le fond du tableau une esquisse légère des moines barbus qu'il peint si bien.

Boisfremont. Ulysse, *sous la forme d'un mendiant*, dit le livret, raconte à Pénélope, les longs malheurs de son époux.

Cette constante épouse, à demi-couchée sur un lit de repos, baisse la tête et verse d'abondantes larmes sur l'absence de celui qu'elle n'a point cesser d'aimer. Une de ses femmes, debout, appuyée près du dossier de son lit, file au fuseau ; elle sourit au mendiant, et sa jolie tête contraste avec l'expression d'affliction de la physionomie de sa maîtresse. Cette composition simple et bien entendue plaît aux spectateur. Mais on voit trop que l'artiste n'a point été à Ithaque, Pénélope et sa suivante sont de piquantes Françaises. La couleur est aimable, les draperies de bon goût, le dessin coulant et sans prétention. Nous croyons le mendiant assez ressemblant aux médailles du roi vagabond ; mais nous blâmons l'expression du livret : Ulysse n'est point *sous la forme*, mais sous le déguisement d'un mendiant ; la fortune ne change que l'habit.

L'instant choisi par Drolling pour représenter l'éternelle histoire d'Orphée et d'Eurydice, est celui où Orphée, les bras étendus, voit Eurydice dans ceux de Mercure, prête à disparaître pour jamais. Eurydice, entourée de longues et légères draperies blanches, est posée avec un abandon plein de grâce. Orphée, nu, est assez purement dessiné ; mais on lui désirerait des formes plus nobles. L'entrée des enfers est d'un bon effet. Drolling soutiendra le nom de son père, et il vient de prouver par le portrait d'un

Drolling

artiste, que nous avons sous les yeux, qu'il n'a pas moins de talent pour l'imitation de la vérité que pour les sujets de la fable.

Bouillon. La résurrection du fils de la veuve de Naïm a été traitée par Bouillon, ainsi que par Guillemot; mais, quoique différens de proportion, ces tableaux le sont encore plus par le mérite. La composition du même sujet a sous le crayon de Bouillon un effet et une ordonnance qui rappellent l'école du Poussin. Bouillon était depuis long-tems connu comme un de nos meilleurs dessinateurs, et si sa couleur eût été plus soutenue, plus vigoureuses, ses masses d'ombre plus déterminées, nous aurions bientôt compté sur un successeur du célèbre peintre français qui prit naissance aux Andelys.

Guillemot. On ne peut louer toutes les parties de ce tableau; le second plan semble d'une autre main que le premier, la composition n'en est pas heureuse, et cette file de spectateurs en perspective n'est pas d'un bon effet. L'artiste semble avoir épuisé tout son talent sur le jeune ressuscité et sur les acolytes qui l'entourent : le nu et les draperies sont traités d'un grand style; mais le Christ n'est pas noble, et cette mère agenouillée n'intéresse point; l'effet général n'est pas harmonieux.

Dans le tableau du même artiste, qui nous offre Mars surprenant Rhéa-Sylvia endormie, l'œil du spectateur se porte avec satisfaction sur cette mère

des fondateurs de Rome. L'imitation de la nature est parfaite, et ces belles formes, purement dessinées, font illusion. Cet ouvrage est poétiquement composé; ce Génie qui répand des pavots sur Rhéa est plein de grâce. Nous n'en dirons pas autant des Amours, qui semblent coiffés de perruques. Le dieu Mars à l'air d'une amazone; il n'a point de caractère. Mais, en général, ce tableau est satisfaisant de couleur et d'exécution.
P. V.

VINGT-HUITIÈME LETTRE.

Voici encore un de nos premiers peintres, mon cher Maître, qui a fourni son contingent au Salon par l'exposition d'un *portrait*. Guérin vient de livrer aux connaisseurs celui de M. de Laroche-Jaquelein, général de la Vendée en 1815. On remarque dans cette nouvelle production la grâce, l'expression, la vie qui distinguent le talent de ce grand artiste; son esprit ingénieux brille jusque dans les accessoires ; et cette épaisse fumée qui dérobe aux regards les ennemis que combattait le chef vendéen, n'est pas ce qu'il y a de moins louable dans la composition. C'est la première fois qu'on ne se plaint pas de perdre quelques figures du pinceau de M. Guérin.

Guérin

Berthon. Du portrait d'un guerrier à celui d'un médecin, la transition est un peu brusque ; cependant, en y réfléchissant, si ces deux professions ont un but différent, elles ont bien quelquefois des résultats pareils, et, tous les morts bien comptés, je ne sais pas trop qui de Mars ou d'Esculape aurait droit à la plus grosse part. Quoi qu'il en soit, M. le docteur Alibert est bien désintéressé dans le partage, et l'on sait gré à M. Berthon d'avoir si fidèlement et si habilement retracé la physionomie et les traits de l'un des plus savans bienfaiteurs de l'humanité. Il y a toujours un groupe de jolies femmes devant l'image de l'aimable docteur : on sait que beaucoup d'entre elles aimeraient autant n'être jamais malades que de n'être pas traitées par M. Alibert.

Pagnest. Peut-être, si le jeune Pagnest eût été confié à ses soins, les arts n'auraient-ils pas à pleurer un de leurs plus chers favoris, sitôt enlevé à leur culte. Cet infortuné jeune homme n'a laissé pour recommander sa mémoire que trois ou quatre portraits et quelques études ; mais son portrait de M. de Nanteuil est un prodige de ressemblance et un chef-d'œuvre d'exécution. Il n'est pas étonnant que Pagnest, d'après le système de perfection qu'il avait embrassé, ait produit si peu, mais il n'en est que plus douloureux que la mort nous ait dérobé le long avenir de travaux auxquels sa jeunesse lui permettait de prétendre. Un homme de talent qui meurt avant

l'âge périt deux fois : il perd la vie et l'immortalité.

Le général Desvaux n'a perdu que la vie ; il est tombé à Waterloo, comme les compagnons de Léonidas aux Thermopyles ; mais moins heureux que ces héros antiques, son cadavre n'a opposé qu'une vaine barrière à l'invasion des hordes étrangères. Son image n'existait que dans une miniature et dans le souvenir de sa veuve ; Mme Chéradame, aidée de ces seuls secours, a, pour ainsi dire, recomposé son être et deviné son attitude. Le portrait en pied de ce général, qui a remplacé pendant quelques jours celui de Mme de Barente, entre Héloïse et Abeilard, est un vrai tour de force aux yeux des personnes qui sont dans le secret de sa composition, et fait honneur au pinceau de son auteur dans l'esprit de toutes les autres. La même artiste a exposé aussi le portrait de Mme Allard, une des femmes de la société les plus célèbres pour sa voix et son talent de musicienne ; quelqu'un disait à côté de moi : Ce portrait n'est pas *parlant*, il est *chantant* ; Mme Allard ne peut pas se plaindre de son peintre, car tout le monde s'accorde à dire qu'elle n'est jamais si bien que lorsqu'elle chante. Nous avons encore de Mme Chéradame *une Jardinière* devant laquelle on ne passe point impunément. Je voudrais bien savoir si c'est un portrait ou une figure de *fantaisie* ; en tout cas, c'est la mienne et celle de bien des gens, et ce qu'il a de sûr, c'est que si cette

Mme Chéradame.

jardinière existe autre part qu'au Salon, on ne doit pas faire grande attention à ses fleurs. Je désire pour l'honneur de la nature que ce soit un portrait ; mais j'espère pour la gloire de M^{me} Chéradame que cette tête charmante est un rêve de son imagination.

Hesse. Une bergère, quand elle est jolie, marche l'égale des princesses ; mes hommages passent donc sans cérémonie de la belle jardinière à la fille des rois. Le portrait en buste de la duchesse de Berri, par M. Hesse, est, sans contredit, une des plus gracieuses productions de cet artiste, et, par conséquent, un des ornemens du Salon. S. A. R. y est représentée un simple costume de ville ; mais sous le pinceau de M. Hesse, le chapeau du matin et la robe négligée n'ont rien à envier au diadème et au manteau de cour.

Je n'ai pas la prétention, mon cher Maître, de vous faire passer en revue toute la série de portraits bourgeois dont le *Salon* est tapissé. Qu'un honnête citadin, pour être *flatté* une fois dans sa vie, fasse faire son portrait, il serait cruel de lui envier cette innocente volupté ; mais qu'il laisse exposer sa physionomie aux observations d'une foule moqueuse ; qu'il consente à se voir, pour ainsi dire, pendu en effigie devant un public impitoyable, voilà une vanité bien humble ! Les portraits, en général, comme les couplets de fête, doivent rester en famille ; chez

soi, on peut impunément avoir une gros ventre ou un nez écrasé ; mais à moins d'être réellement *fait à peindre*, il faut se garder de se montrer aux gens. Telle figure triviale que tout le monde plaisante dans son cadre numéroté, a peut-être fait verser des larmes de joie au sein de ses foyers. Pourquoi donner ainsi un démenti solennel à l'attendrissement d'une réunion de famille ?

Le poète *Lemierre*, que l'on critique beaucoup trop, et qu'on ne lit pas assez, a dit, en parlant du portrait :

La toile est un miroir où l'objet présenté,
Même loin du modèle est encor répété.
Doux charme des amis, malgré le sort barbare,
Le pinceau fait tomber le mur qui les sépare ;
De la mort elle-même il affaiblit les coups,
Et lorsqu'elle a rompu nos liens les plus doux,
L'objet qui dans la tombe emporta notre hommage
Reste encor près de nous et vit dans son image.

Ces illusions du cœur disparaissent au grand jour du Salon, d'où il faut se hâter d'enlever toutes ces têtes d'estimables *particuliers*, qui seront beaucoup mieux placées dans l'alcove de leurs femmes qu'auprès de *Psyché* ou de *Galatée*.

On devrait peut-être en faire autant des quatorze curés, cinq chanoines et trois grands-vicaires qui sont étalés en habits sacerdotaux dans toutes les salles du Musée ; non que je prétende qu'on doive les con-

finer dans l'alcove de qui que ce soit (cela était bon du tems des petits abbés, lorsqu'il y avait de la religion en France) ; mais il me semble que ces portraits ne doivent pas plus que les pieux personnages qu'ils représentent, se trouver en si nombreuse et si mondaine compagnie. Certain curé que je pourrais nommer, est-il, par exemple, bien à sa place si près de Mlle *Bigottini*, qui lui sourit d'une manière charmante dans la galerie d'Apollon, et à qui il ne refuserait pas moins la porte de son église, si (ce qu'à Dieu ne plaise) elle avait le destin de Mlle *Chameroi*, comme elle en a les grâces.

A propos de portraits qui se regardent, je ne résiste pas, mon cher Maître, à la tentation de vous conter une anecdote toute récente qui ferait croire que dans le siècle de la politique et de la *bourse*, il est encore des hommes qui *aiment à aimer* et des jeunes filles qui ont un cœur. Vous allez en juger.

Le portrait du jeune M. C*** après avoir longtems voyagé du grand salon dans la galerie d'Apollon, et de là dans le petit salon carré, était enfin venu se fixer, dans la grande galerie, côte à côte du portrait de la jolie Mlle de L***. Il y a tant de conformité dans la taille et l'encadrement des deux tableaux et sur-tout une telle sympathie dans l'expression des physionomies, qu'on pouvait croire d'abord qu'un autre aveugle que le hasard s'était mêlé de cet arrangement. Quoi qu'il en soit, il ne

se passait guère de jours sans qu'un beau jeune homme ne vînt rêver devant le portrait de M¹¹ᵉ de L*** ; tantôt il soupirait à faire peine ou à faire rire, tantôt, frappant du pied, il ouvrait brusquement le livret, et parvenu au doux *numéro* semblait chercher à pénétrer le mystère des *initiales* ; quelquefois, d'un ton d'indifférence beaucoup trop naturel pour n'être pas affecté, il demandait à ses voisins s'ils savaient *quel était ce portrait de femme*, et puis il attendait leur réponse avec une anxiété dont lui seul ne s'amusait pas.

Cependant, on avait souvent aperçu une demoiselle d'une tournure aussi gracieuse que décente, conduite par sa grand'maman qui lui expliquait en détail tous les tableaux d'église qu'on rencontre à chaque pas au Salon, et la vie des saints qui y sont figurés, le tout accompagné de réflexions morales et d'excellens conseils tirés de ces pieux exemples. La belle inconnue aimait sur-tout à s'arrêter devant un *Saint-Charles Borromée*, tableau assez médiocre ; mais qui joignait à l'avantage d'exiter la verve narrative de la grand'maman, celui de se trouver immédiatement au-dessus du portrait de M. C***. Tous les jours s'étaient de nouvelles questions sur les miracles de saint Charles Borromée ; la vieille mère en racontait de plus inconcevables tous les jours, ou répétait ceux de la veille ; la jeune fille écoutait ou n'écoutait pas, mais dévorait des yeux

le séduisant portrait, et tout le monde était content.

Un matin, attirés chacun par l'image qui les avait charmés, le beau jeune homme et la belle inconnue y arrivèrent au même instant. Leurs regards se rencontrèrent. C'est lui! C'est elle! s'écrièrent-ils ensemble. — Comment? comment? s'écria de son côté la bonne mère; et onc depuis il ne fut question de saint Charles Borromée. Une reconnaissance si inespérée devant leurs tableaux mêmes, une si heureuse *péripétie*, firent sur leurs jeunes cœurs l'effet d'un *dénouement*; le plus difficile était de se connaître, il y avait si long-tems qu'ils s'aimaient! On assure que les parens et les fortunes se sont convenus aussi vite que les enfans, et les bans sont déjà publiés pour leur prochain bonheur.

Si j'étais appelé au jury chargé de décerner les prix au meilleurs tableaux de l'exposition, je n'oublirais pas ces deux portraits qui, certes, ont fait plus d'impression que tous les chefs-d'œuvre qu'on pourra couronner, et si j'étais M. Villaume, j'en ferais tirer vingt copies, et je les hisserais en guise d'enseigne au-dessus de toutes les portes de mon *agence matrimoniale*.

Il serait possible à ce grand homme, s'il voulait se donner un peu de mouvement, d'arranger encore plusieurs hymens avec les portraits du Salon. J'ai remarqué entre autres le portrait d'un vieux Mon-

sieur et celui d'une dame âgée, peints par M. Chéry, qui devraient bien faire affaire ensemble. Aucune des deux parties contractantes ne se trouverait lésée : le futur (ou futur passé) apporterait en mariage quinze ou seize lustres bien comptés ; la future se constituerait une dot qui ne serait pas précisément la *dot de Suzette*; mais *M. Fiévée* pourrait leur chanter un épithalame sur l'air : *Il faut des époux assortis*.

Je demande pardon à mon confrère des *croûtons*, si j'ai empiété sur ses attributions en m'emparant de ce portrait de dame âgée ; il va peut-être s'établir entre nous un conflit de juridiction ; mais (comme cela se pratique quelquefois) avant que la compétence ne soit jugée, j'aurai toujours porté mon arrêt.

Par exemple, je puis aborder sans crainte de réclamations les trois portraits exposés par M^{lle} Volpilière ; il n'y a rien à voir dans les productions de cette artiste. Je regrette que le défaut d'espace m'oblige à réduire mes éloges à la plus simple expression ; son portrait de M^{lle} C****, et celui de M^{lle} ***, en paysanne italienne, ne seraient pas désavoués par nos peintres à grande réputation : *C'est tout ce que je puis vous dire*.

Il me reste encore moins de place pour vous parler du portrait d'un de ces députés vulgairement connus sous le nom de *ventrus*; il se trouve placé au Salon absolument au pied du portrait d'un ministre : on voit que

le peintre n'a négligé aucun trait de ressemblance, et il faut qu'il se soit entendu avec l'ordonnateur du Musée pour qu'on reconnût son modèle au seul aspect de sa *pose*.

Il est inutile de vous dire, mon cher Maître, qu'on rencontre au Salon la plupart de nos *excellences à portefeuille* et de leurs *épouses*; mais j'avoue que je n'y ai point fait assez d'attention pour vous en rendre un compte fidèle : je ne m'arrête en général qu'aux portraits des jolies femmes ou des grands hommes. SAINT-A.

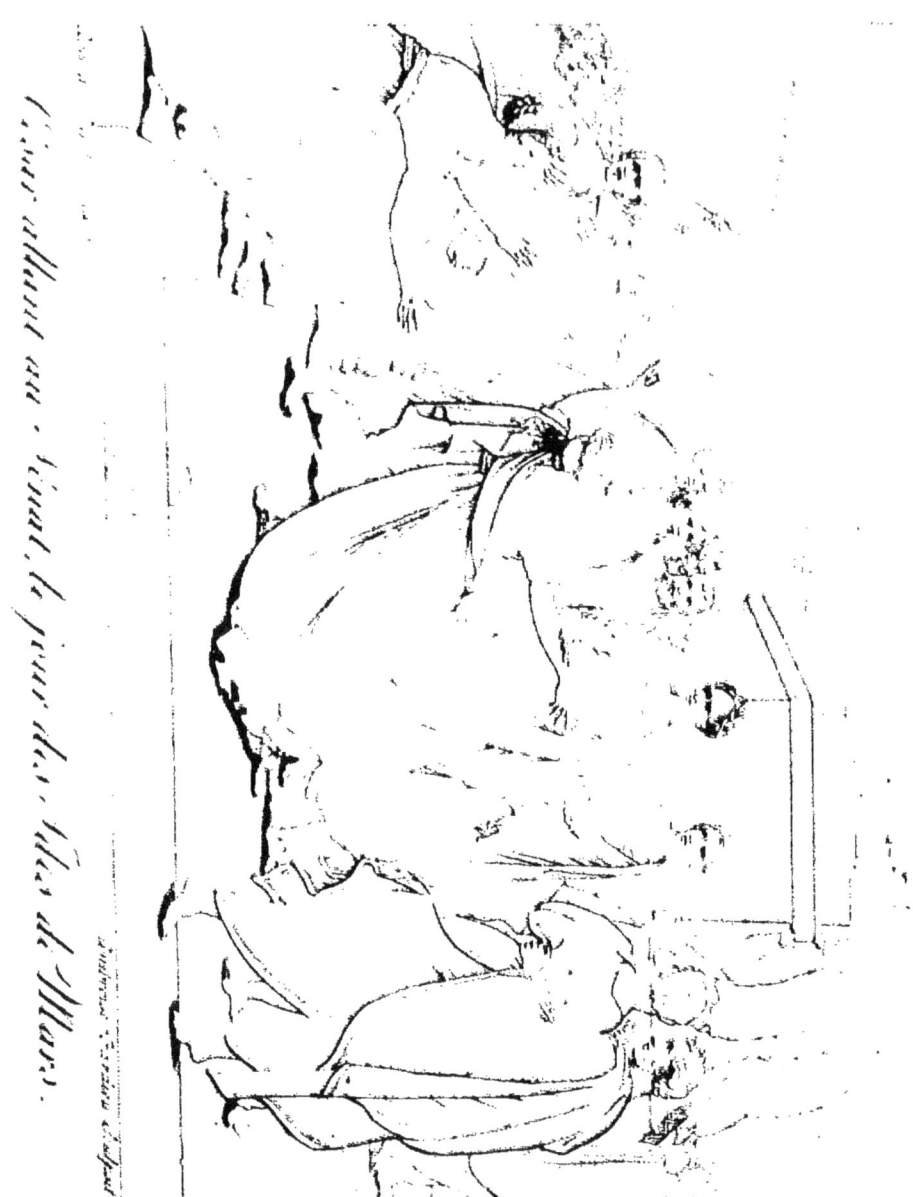

Vaches allant au Tirage les jours des Ides de Mars.

VINGT-NEUVIÈME LETTRE.

Paris, le 19 décembre 1819.

Mon cher maître,

C'est sous le portique de Pompée que les cons- — Abel Pujol.
pirateurs avaient assemblé le sénat pour venger la
mort de ce grand homme sur César, qui en était
l'auteur.

César fut sourd à tous les avertissemens, à tous
les présages sinistres. L'orage qui gronde, les oi-
seaux de nuit qui volent en plein jour, rien ne
peut lui inspirer de crainte, il marche au sénat,
la tête ceinte d'un laurier, revêtu de la pourpre,
et il a déjà monté une partie des degrés qui con-
duisent au lieu de l'assemblée. Il s'y laisse en-
traîner par les discours d'Albinus. Cimber et Casca,
du nombre des conjurés, le précèdent.

Calpurnie, son épouse, est accourue pour l'aver-
tir de ne point entrer au sénat. Il sourit de cet
avis et repousse la main qui voulait l'arrêter; Cal-
purnie tombe évanouie ; Antoine, qui suivait Cé-
sar, la soutient. Brutus et Cassius sont sur les pas
de l'empereur, et Cassius, levant les yeux au ciel,
semble le remercier de l'incrédulité de César; il sert
avec force la main de Brutus, comme pour lui faire
partager l'espérance qui l'anime ; plus loin arrivait

un esclave portant à César la liste des conjurés ; mais un de ceux-ci l'arrête, lui ferme la bouche et intercepte ses cris. Plusieurs sénateurs suivent le cortége, ainsi que plusieurs citoyens. Une jeune fille monte les degrés avec précipitation ; elle étend les bras et semble accourir au secours de Calpurnie.

C'est au pied de la louve d'airain que se passe l'action de Calpurnie ; le calme et la sécurité règnent sur le front de César ; un sentiment d'inquiétude sur celui d'Albinus ; Antoine semble partager la crainte de Calpurnie ; la tête pâle, le regard sombre de Brutus contrastent avec les traits de Cassius, où se peint l'espoir et une émotion qui les colore.

En général, toutes ces figures sont romaines : la vue du théâtre de Pompée, celle du temple de Vénus victorieuse et d'autres édifices qui environnent le portique, dont l'entrée majestueuse est décorée de colonnes doriques, tout nous transporte dans cette cité, maîtresse du monde, à l'époque mémorable de l'attentat commis sur un des plus grands monstres de l'antiquité, car il fit aimer la tyrannie.

Cette composition (tiers de nature) est traitée en peintre ; tout y est simple, noble et vraisemblable. Le dessin est d'un bon goût, le style de la bonne école, les draperies blanches sont larges de plis et d'effet ; l'artiste a sauvé leur monotonie par des tons chauds et des demi-teintes bien entendues.

Nous ne dirons qu'un mot du plafond du grand

escalier du Musée, peint avec talent par le même auteur; les raccourcis sont accusés avec art, et l'on sait gré à l'artiste d'avoir, dans son sujet, qui nous offre la régénération des beaux arts en France, offert un hommage indirect au chef de l'école moderne, dont le goût et le talent ont fixé en France celui de l'antique. La Gravure porte sur la planche, qui est son attribut, *le Serment des Horaces*, le plus beau tableau du maître.

Parlerons-nous de *la Mort de la Vierge?* Ce tableau, ne portant point le cachet d'originalité qui a caractérisé *le Martyre de saint Etienne*, nous nous dispenserons d'en faire un éloge qui rendrait suspects ceux que nous avons donnés aux précédentes productions de cet artiste, que nous exhortons à ne point rétrograder.

Rouget a peint précédemment *la Mort de saint Louis*; le mérite reconnu de ce tableau l'a fait admettre au Musée des modernes (galerie du Luxembourg). Il a retracé, cette année, une scène moins douloureuse de la vie de ce même monarque.

Le vieux de la Montagne, scheick du Nouhestan, frontière de la Perse et de l'Arabie, instruit que Louis IX se préparait à passer en Egypte avec une armée formidable, crut finir la guerre en faisant périr le général, et fit partir deux de ses sujets pour aller en France exécuter ce projet. Mais pendant qu'ils étaient en marche, il fut informé des hautes qualités qui distinguaient le jeune roi de

Rouget.

France ; il dépêcha sur-le-champ des émirs pour avertir ce prince du péril qui le menaçait.

C'est sans doute cette mission débonnaire qu'a voulu retracer l'artiste ; il a choisi le moment où le monarque de vingt-un ans, assis sur son trône, entouré de chevaliers français armés de toutes pièces, reçoit les envoyés du vieux de la Montagne. Ce tableau, d'une grande proportion, devait fournir à l'artiste les moyens de développer tout son talent ; cependant toutes les parties n'offrent point un égal mérite.

Saint Louis, tête nue, assis, cuirassé, tenant un long sceptre, a de la noblesse et de la simplicité; il rappelle bien la figure consacrée du saint roi. Mais les Français qui l'environnent ont des physionomies qui ne peignent ni le caractère national, ni les preux que l'imagination aime à recréer. Rouget semble avoir mis plus de soin à retracer les émirs du vieux de la Montagne que les guerriers français. Le premier, jeune seïde en turban blanc, est plein de douceur et de suavité. Son beau profil, son œil baissé, sa tête inclinée, expriment le respect profond qu'inspire le jeune monarque. Les deux autres têtes, dont l'une est nue, sont mâles et vigoureuses. Leur costume est largement exécuté, il est soigné et d'un effet pittoresque.

Nous désirerions avoir les mêmes éloges à donner à l'*Ecce homo* du même artiste, mais il s'en faut que la figure du Christ soit divine. Rien n'est remarquable

dans ce tableau ; Rouget semble y avoir perdu pour le coloris, tandis qu'au contraire il gagne beaucoup sous le rapport du dessin.

Ses portraits sont larges de faire, de couleur et de vérité ; il doit être mis en première ligne dans ce genre de peinture.

Berthon semble affectionner l'aimable et romanesque histoire d'*Angélique et Médor* ; le sujet du tableau dont nous allons parler est (si nous nous le rappelons bien) le quatrième que ces amans célèbres ont inspiré à cet artiste. La belle reine du Cathay a sauvé les jours de Médor et vient de l'épouser ; elle est à cheval ainsi que lui ; ils quittent la demeure hospitalière du berger. Angélique, n'ayant pour le récompenser que le bracelet précieux qu'elle tenait de Roland, le donne à ses hôtes, comme un gage de son souvenir et de sa reconnaissance. Ce riche présent semble tempérer les regrets que laisse le départ de ce couple amoureux.

Berthon.

Ce tableau est peint avec beaucoup de recherche et de soin ; peut-être trop. Les draperies sont un peu maniérées et d'une couleur de porcelaine ; c'est le reproche que méritent, en général, les artistes qui s'adonnent plus aux détails qu'à l'effet de l'ensemble. Mais ce qui peut être susceptible de critique dans un grand tableau, devient quelquefois un motif d'éloges dans d'autres productions.

Nous n'avons point encore parlé d'un tableau remarquable, autant par la manière dont Buffet

Buffet.

l'a traité, que par l'intéressant épisode qui en a fourni le sujet.

Acciolin, général d'un parti guelfe, ennemi de l'empereur Othon, assiége la ville de Bassano, en 1232. Baptiste de Porta en était gouverneur. Celui-ci, secondé par le courage de Blanche de Roscy, son épouse, défend la place jusqu'à la dernière extrémité. Mais Acciolin fait donner l'assaut, et le brave Porta est tué sur la brèche; la ville est prise. Le général vainqueur a vu Blanche, sa beauté l'a captivé; il fait connaître ses désirs, ils sont repoussés avec horreur, mais cette fidèle épouse a succombé, par la force, aux entreprises de l'infâme Acciolin, le désespoir s'empare de Blanche, ses vêtemens sont en désordre, ses agrafes rompues, sa ceinture détachée. Elle se fait ouvrir le caveau qui renferme la dépouille mortelle de son malheureux époux, elle étreint de ses bras ce corps inanimé, et meurt sur le sein de celui auquel elle a honte de survivre.

Buffet nous a transporté dans ce sombre caveau; Porta, privé de vie, est étendu sur sa dernière couche, et son épouse, s'abandonnant sur ce sein glacé après avoir embrassé pour la dernière fois son époux infortuné, expire de douleur et de désespoir sur le cœur qui a palpité pour elle.

Ce tableau est déchirant; l'ame du spectateur est froissée, émue de douleur et de compassion. L'artiste mérite autant d'éloges pour la composition que pour l'exécution.

Bouton. Nous nous reprocherions de ne point vous entretenir de Bouton, le premier du genre pour les intérieurs et la perspective ; il a beaucoup d'imitateurs, et celui de tous lui semble le plus près de marcher sur ses traces, c'est Bouhot ; nous en dirons quelques mots ; mais Bouton a la priorité.

Au retour de sa première croisade, le pieux saint Louis ne retrouve plus sa mère, Blanche de Castille, et pressé de remplir le premier devoir d'un bon fils, il court à Saint-Denis visiter son tombeau. Il est descendu dans le souterrain ; un long degré l'a conduit au lieu ténébreux et voûté où le cénotaphe qui renferme les cendres maternelles lui offre, couchée, la froide statue de celle qu'il regrette. Le monarque est debout, appuyé sur le marbre et l'inonde de larmes. Un fauteuil antique a été placé en face ; c'est là que chaque jour il se promet de venir méditer sur le néant des grandeurs humaines, c'est sous cette voûte mystérieuse, entre ces colonnes gothiques, que ses yeux humides contempleront l'image de celle dont il reçut la vie.

Bouton a peint ce triste séjour avec cette vérité de ton et d'effet qui sont le caractère de son talent. On visite le souterrain avec le pieux monarque ; on frissonne de l'air humide et froid qu'on y respire, on désire en sortir et remonter ce long escalier qui conduit vers le jour.

C'est encore un roi, et un roi malheureux, qui fait le sujet du second tableau du même artiste. Charles

Stuart, dont la tête était mise à prix, se cache, sous les habits d'un montagnard, dans les ruines d'un monastère en Écosse. Quelques arbres abritent l'intérieur de ces ruines, à travers lesquelles le fugitif cherche à découvrir quelque être compatissant. Son espoir n'est point déçu, quelques femmes paraissent s'acheminer vers sa retraite. Lady Macdonald, suivie de deux de ses femmes, a découvert le séjour qu'il habite, et lui apporte des secours.

Tel est l'historique du sujet, tel est le tableau lui-même, dont on ne saurait parler en détail sans répéter les éloges mérités par le précédent.

L'Intérieur de l'église de Montmartre est le titre du troisième tableau de Bouton. Le spectateur est effectivement dans cette nef gothique dont les vitraux ont été bouchés. Il n'en reste que la moitié d'un; il suffit pour éclairer la partie du fond la plus éloignée, et pour en dessiner la forme. Une table de pierre hexagone, posée au milieu, reçoit les rayons de ce jour du nord, et ses reflets suffisent pour faire apercevoir les seuls ornemens qui tapissent les coins de ces antiques murailles : de longues toiles d'araignées.

Vous n'imagineriez jamais de quel moyen s'est servi l'artiste pour égayer ce triste lieu ? Il en a fait une prison. Une porte latérale qui se trouve à droite du spectateur laisse entrer un soleil brillant, qui reflète toute cette partie de l'église et dessine en les éclairant les pilastres à colonnes grêles qui vont former

les ogives aiguës de la voûte. Une table est dans l'ombre, à côté de cette porte; près de cette table, un homme assis, vêtu à l'espagnole; un autre appuyant ses poings armés de clefs sur son gros ventre, renversant sa tête basanée, ne laisse voir qu'une bouche qui rit jusqu'aux oreilles. Vous devinez; c'est Michel Cervantes qui lit Don Quichotte à son lourd geolier. Mais qui diable se serait douté que Michel Cervantes se trouvât dans l'église de Montmartre? Nous pensons que si ce n'était point une fiction, les pèlerins abonderaient bientôt en ce lieu.

Si vous entourez cette scène ingénieuse et comique des accessoires si vrais que je vous décris, vous aurez une idée juste du tableau et de l'illusion qu'il fait naître. Cette production ajouterait à la réputation de Bouton, si elle avait besoin d'accroissement.

Nous avons parlé, mon cher Maître, de l'*Homère* de Granger, nous n'avons rien dit de son *Vincent de Paule*; tableau de nuit, grande page pittoresque, belle de dessin et de composition, mais malheureuse de couleur et d'effet. Il est certains artistes dont la modestie et l'amabilité désarment la critique. On leur désire des succès tout entiers.

Granger les a obtenus dans ce joli portrait de femme vêtue de bleu, dont le ton argentin, la finesse du pinceau, la pureté des formes et la res-

semblance concilient le suffrage des connaisseurs.

Pons-Camus. Une tête de jeune homme assis, le regard hors du tableau, nous a paru peinte d'une manière franche et vigoureuse, et d'un effet harmonieux, quoique les masses d'ombre soient un peu noires. Cette tête fait regretter d'autres productions de Pons-Camus, qui n'ont point été mises à l'exposition.

Langlois. La générosité d'Alexandre est le sujet d'un tableau de Langlois. Apelles va peindre Campaspe; Alexandre s'est aperçu de l'amour du peintre; le roi de Macédoine saisit la main de Campaspe, assise, qui n'est vêtue que de ses appas, et la présente à Apelles; celui-ci quitte son ouvrage, il tient encore sa palette, il veut s'élancer pour accepter un don si précieux; interdit, il semble exprimer la reconnaissance; il est comme suspendu entre ce sentiment et l'amour qui l'entraîne.

Ce tableau est composé avec intelligence, le dessin en est d'une correction aimable et de bon goût. Campaspe a une tête charmante d'expression et de vérité, elle est belle de forme. Le ton, quoiqu'un peu froid, est naturel. Celui d'Alexandre est trop féminin, son caractère n'est point assez fier. Les draperies sont traitées d'une belle manière. En général, ce tableau est d'un effet très-agréable. Il doit être classé parmi ceux qui ont fait honneur à l'exposition de cette année.

Le soleil va disparaître : ses derniers rayons, passant entre deux monticules, éclairent deux figures.

adolescentes : un jeune chasseur à genoux, soutient une nymphe qui semble défaillante, et lui verse une eau bienfaisante. A son carquois, à la peau de tigre attachée à ses épaules, à la beauté de celle qu'il veut secourir, on pourrait reconnaître *Céphale et Procris*, mais le *livret* nous apprend que c'est Rachel et Nephtali, dont l'histoire est échappé à la mémoire du spectateur, et que l'artiste aurait dû rappeler pour l'intérêt du tableau. Son exécution est brillante et d'un effet piquant, les demi-teintes sont ménagées avec art, mais on devine que le jeune artiste a étudié certaine *Méhala*, et qu'il a pris des leçons du père de certain *Caïn* qui orne la galerie du Luxembourg. On doit concevoir des espérances sur un talent qui est à son aurore, quand il a si bien rendu les feux du couchant.

On a parlé, dans presque tous les journaux, de la charmante composition qui a retracé à nos yeux l'*Amour quittant la couche de Psyché*; personne, que je sache, n'a fait connaître un petit tableau de famille du même artiste, où, dans un bosquet, il s'est peint lui-même s'approchant de sa femme et de sa jolie petite fille, tenant en main son crayon et son livre d'esquisses. Nous nous sommes plusieurs fois arrêtés devant cette production, dont la vérité et la ressemblance pourraient faire reconnaître aisément celui qui rapporte de Rome un talent que l'exemple de nos maîtres doit encore perfectionner. Picot.

M^{lle} Mauduit a peint le portrait de feu madame M^{lle} Mauduit.

Sumelle, supérieure des dames de l'Enfant-Jésus, avec un talent digne de remarque, et on a rendu justice à cette tête qui rappelle la manière de Philippe de Champagne ; le burin s'en est emparé.

M^{lle} Mauduit a donné deux autres tableaux, l'un, *Henriette de France, femme de Charles I^{er}*, roi d'Angleterre, abordant sur les côtes de France, et fuyant ses persécuteurs. L'autre, *la Résurrection du fils de la veuve de Sarepta par le prophète Élysée*. Ces deux productions ne sont pas sans mérite, mais nous avouons qu'on ne les jugerait pas sorties du même pinceau.

M^{lle} Bidault. La fille d'un célèbre paysagiste devait marquer en peinture ; mais on ne s'attendait point qu'elle s'adonnerait au genre du portrait, tandis qu'elle aurait pu profiter des leçons que le talent de son père pouvait lui prodiguer. Ses portraits, cependant, sont de la bonne école, et ils se font distinguer, malgré le voisinage de Paulin Guérin, etc.

M^{lle} Fontaine. Cette artiste s'est peinte elle-même, appuyée sur un piano ; elle est assise et semble méditer ; sa palette, chargée de couleur, est à côté d'elle. Ce portrait est gracieux d'attitude et d'effet.

M^{lle} Lebrun. Une femme vêtue de blanc, se promenant dans un parc, est peinte d'une manière facile et agréable. Le mouvement est élégant, la démarche aisée ; mais on y sent quelque afféterie, et l'on devinerait que celle dont on a retracé l'image est déjà éloignée de la simplicité de la nature : son attitude semble

étudiée. M¹¹ᵉ Lebrun, peignez les grâces naïves, la fleur qui vient d'éclore; celle-là plaît par sa propre beauté, et n'a nul besoin, pour charmer, d'être arrangée dans un bouquet.

M¹¹ᵉ Esmenard a offert quelques miniatures, parmi lesquelles on doit distinguer le portrait de M¹¹ᵉ Duchesnois, sous l'habit de Jeanne d'Arc dans la prison, et celui de M¹¹ᵉ Mars. Nous félicitons la jeune artiste d'avoir préféré un genre qui nous semble être l'apanage de son sexe dans la peinture.

P. V.

M¹¹ᵉ Esmenard.

TRENTIÈME LETTRE.

Les paysagistes, mon cher Maître, ont soutenu cette année l'honneur de notre Ecole; leurs productions, aussi remarquables que variées, semblaient exiger de nous une mention plus particulière et des éloges plus étendus. Mais nous avons suivi malgré nous l'impulsion du public, attiré par le fracas et par le bruit. Il prodigue son admiration aux *grandes images*, et néglige les compositions qui n'ont pour elles que le talent et la nature.

Cependant les portes du Salon sont fermées; je rassemble dans mon esprit le souvenir des impressions qu'il a reçues, et je consacre ma dernière Lettre à vous parler des paysages.

Wattelet et Bertin occupent, sans contredit, la première place parmi les maîtres de ce genre. Tous deux affectent une manière à part, tous deux y montrent une égale supériorité, et semblent se partager la gloire de l'École. En vous les faisant connaître, j'aurai presque rempli ma tâche.

La nature est la même pour tout le monde; mais les images qu'elle produit se modifient dans chaque individu, en sorte qu'un même objet a autant de versions différentes qu'il y a d'artistes occupés à le reproduire. Cette diversité suppose des écarts plus ou moins grands du modèle, et ces écarts de l'artiste constituent sa *manière*.

Il n'appartient donc qu'aux hommes de génie de n'avoir point de manière; ceux-là, comme vous, mon cher Maître, sont les peintres de la nature, ils ont atteint les limites de l'art. Mais cette perfection dépend plutôt d'une disposition innée qu'elle n'est le fruit de l'étude.

Le spectateur lui-même n'apprécie les compositions que d'après cette disposition particulière; c'est sa *manière de voir*: aussi, lorsqu'il dit que tel artiste lui paraît supérieur à tel autre dans le même genre, cela signifie que la *manière* dont le premier traduit la nature s'accorde le mieux avec sa *manière* de la sentir; ce qui ne décide pas du tout la question.

Ainsi donc, mon cher Maître, sans porter ici un jugement inutile, et qui, même après ce préambule, blesserait beaucoup d'amours-propres, je vais

rapprocher sous vos yeux les deux artistes et vous les faire juger de nouveau d'après le meilleur de leurs tableaux de cette année. La comparaison sera d'autant plus facile qu'ils ont choisi un même sujet.

Sur le penchant d'un côteau s'étend une forêt sauvage ; là s'élèvent de vieux chênes dont les troncs sont peu rapprochés ; mais dont les branches s'entrelacent. Sous ces dômes de verdure règnent l'ombre et la fraîcheur ; un torrent y bondit au milieu des rochers, entraînant avec fracas les débris de quelques arbres abattus. *Wattelet.*

La sombre horreur de ces lieux, l'épaisseur des bois et le bruit du torrent contrastent avec une longue plaine ardente et desséchée par les feux de l'automne.

Le soleil, entouré de nuages, va bientôt disparaître derrière les montagnes, et ses derniers rayons frappent d'une teinte rougeâtre les cimes les plus élevées.

Voilà le tableau de Wattelet. Il est très-pittoresque et parfaitement exécuté ; on reproche, en général, à cet artiste, un ton de couleur trop cru et des oppositions un peu trop prononcées ; mais une telle manière convient à des compositions fortes et romanesques. Une touche moins hardie détruirait ses plus grands effets.

Passons à l'ouvrage de Bertin ; vous verrez, mon cher Maître, que comme Wattelet il a su assortir ses conceptions à la touche de son pin- *Bertin.*

et qu'en adoptant un sujet semblable il a senti que sa composition ne devait pas moins différer que sa manière de celle de son émule.

C'est aux jours du printems; l'aurore paraît, et avec elle les collines lointaines dont la forêt enveloppe les flancs. Les cimes les plus éloignées, à demi-voilées par les nuages, brillent déjà des premiers feux de l'aube. Les vapeurs du matin s'élèvent et se dissipent peu-à-peu. Plus près du spectateur est un vallon surmonté d'une masse de chênes robustes et pressés que sillonnent un grand chemin. Sur le devant est une petite nappe d'eau.

La couleur délicate et un peu grise de Bertin produit dans ce tableau un effet aussi naturel que suave: ce lointain, ces vapeurs, cette verdure, ces eaux, sont rendus avec une vérité admirable. A. E.

TRENTE-UNIÈME LETTRE.

Paris, le 30 décembre 1819.

Mon cher maître,

Avant de vous parler de sculpture, nous allons mettre sous vos yeux un des beaux tableaux de notre exposition : celui de Steuben, représentant *saint Germain* distribuant les aumônes d'un roi barbare. Les travaux relatifs à nos gravures, et des obstacles étrangers à notre volonté, ont interverti pour cette fois l'ordre dans lequel nous voulions vous présenter les sujets que nous avons choisis. Nous ne vous offrirons que dans la prochaine livraison notre opinion, ou plutôt celle du public, sur le tableau de Steuben. Heureux si ce sentiment se rapporte à celui que ne peut manquer d'éveiller en vous l'aspect d'une belle ordonnance dans cette composition si remarquable!

Ainsi que le public, les journaux et les divers écrits qu'a inspirés le salon de cette année se sont beaucoup plus occupés de peinture que de sculpture. Chaque jour, dans la grande galerie, la curiosité était éveillée par l'aspect de quelque nouveau tableau; les antiques chefs-d'œuvre des *Guide*, des *Titien*, des *Rubens*, des *Raphaël*, avaient peu-à-peu

Steuben.

disparu sous les compositions de nos peintres modernes. Enfin, Girodet s'est vu tout-à-coup exposé à un déluge de complimens en vers et en prose, d'épigrammes, de couronnes, de défenses, d'attaques, de flagorneries et de sarcasmes. Cette vogue de la *Galatée* me faisait frémir pour le reste de mes pauvres statues, auxquelles je craignais d'avoir vainement promis un article. Votre *Léonidas aux Thermopyles* a de nouveau été livré à l'admiration publique, et cet étonnant chef-d'œuvre a attiré la foule à son tour, sans exiger que toutes les plumes lui fussent exclusivement consacrées. Nous avons parlé de tout en son lieu.

Dupaty. Il est des hommes contre lesquels on ne dirige qu'avec peine la critique la plus légère. Cette sorte de pudeur qui force à respecter le talent jusque dans ses écarts, ou du moins à lui épargner d'amères remontrances, est généralement trop méconnue. La république des lettres m'est assez étrangère ; mais, pour prendre un exemple, ne voyons-nous pas tous les jours la tourbe des gazetiers et des rimailleurs essayer de flétrir de leurs plaisanteries un tragique célèbre, un illustre écrivain, qui, dit-on, s'est quelquefois égaré. Les malheureux ! pour juger si impitoyablement ses défauts, ils n'ont donc pas senti ses beautés. Quand on se mêle de donner son avis sur l'ouvrage d'un homme d'un mérite connu, cet ouvrage, fût-il détestable, doit encore être traité avec

une indulgence qui honore le critique bien plus que l'auteur. Toutes ces réflexions ne peuvent s'appliquer à M. Dupaty et à sa *Vénus* ; cependant, après avoir examiné ces mains peu savamment modelées, cette tête d'un style si peu antique, et sur-tout cet Amour, qui fait aux pieds de sa mère un si bizarre effet, je me permettrai d'en appeler à l'auteur d'*Ajax*, et d'attendre à l'année 1821, époque à laquelle il nous fournira sans doute une occasion nouvelle de lui prodiguer des éloges sans mélanges.

Bosio.

La *Salmacis* de Bosio, que nous avons eu l'avantage de considérer dans l'atelier, fait le pendant de son *Hyacinthe*. Le sculpteur a motivé la pose de sa figure sur ce passage d'Ovide : « Salmacis était la seule de toutes les Naïades que Diane ne connût point. Ses sœurs lui disaient souvent : Salmacis, arme-toi d'un javelot, prends un carquois, partage ton tems entre les exercices de la chasse et le repos. Leurs discours étaient inutiles. Une indolente oisiveté faisait toutes ses délices. Elle ne prenait d'autre plaisir qu'à se baigner, orner ses cheveux, et à consulter dans le cristal de l'onde quels ajustemens lui siéraient le mieux. »

Cette nouvelle figure de M. Bosio est poétiquement pensée ; les formes en sont pures et suaves, la pose est pleine de grâce, et les bras et les jambes sont bien modelés ; peut-être le torse et l'emmanchement du cou laissent-ils quelque chose à repren-

dre; mais il y a une foule de détails charmans qui font aisément oublier quelques légers défauts. L'exécution de la figure entière est d'un fini précieux ; les moindres détails sont rendus avec une exactitude et un soin parfaits; le ciseau, entre les mains de M. Bosio, peut alors se comparer au pinceau d'Augustin, dont les miniatures ont été souvent honorées de vos éloges.

Petitot père. La statue de *Marie-Antoinette*, exposée en plâtre il y a deux ans, a été exécutée en marbre. Son auteur n'a pas corrigé les défauts qu'on lui avait reprochés dans le tems. La pose est toujours monotone et sans noblesse, les mains sont toujours lourdes, les draperies gothiques, et la tête triviale. La statue de Marie-Antoinette, quoi qu'en aient dit certaines feuilles, est un mauvais ouvrage. Nous n'apportons d'autre opinion dans les arts que celle qui peut nous permettre d'indiquer les fautes et d'applaudir aux beautés.

Mansion. M. Mansion a exposé, sous le n° 1349, un groupe représentant le dieu d'Epidaure protégeant la Beauté, et la découverte de la vaccine, symbolisée par une génisse. Ce groupe est très-remarquable. Il y a de la pensée, du style, et l'ensemble est bien composé. La tête d'Esculape est copiée d'après l'antique ; la jeune fille ou *la beauté* est posée avec grâce, et ses formes ont du style, ainsi que les draperies, dans lesquelles on voudrait peut-être quel-

ques plis un peu plus profonds. Nous engageons
M. Mansion, s'il exécute ce groupe en marbre, à
ennoblir les formes d'Esculape, à soigner les extrémités. Les pieds du Dieu et ceux de la jeune fille sont
lourds, et il est possible même de revenir un peu
sur l'avant-bras droit d'Esculape. Tel qu'il est, ce
groupe a mérité à son auteur de justes éloges.

Ce jeune artiste, à qui nous devions déjà une belle David.
statue du grand Condé, n'est point resté au-dessous
de lui-même. Sa statue du *roi René*, son tombeau
en marbre, annoncent toujours un faire noble, vigoureux et facile. On voit que M. David, heureusement inspiré par son nom, étudie l'antique.

Epaminondas mourant est, dit-on, destiné à re- Bridan.
cevoir le prix accordé au meilleur ouvrage de sculpture de cette année. Ce choix aura probablement
ses partisans et ses détracteurs.

L'*Epaminondas* est, sans contredit, un fort beau
morceau, et s'il est vrai qu'il obtienne le prix, ce
choix pourra être justifié à beaucoup d'égards. Mais,
ainsi que Voltaire l'a dit : « Si Homère a formé Virgile, c'est son plus bel ouvrage. » De même, on peut
assurer que le plus bel ouvrage de M. Bridan est
M. Cortot, son élève ; c'est à M. Cortot que je donnerais la médaille d'or.

Ce jeune artiste a exposé son *Ecce homo* depuis Cortot
ma dernière Lettre. La pose est nécessairement indiquée par le sujet même ; mais il était impossible

d'en tirer parti d'une manière plus neuve et plus originale. Quant aux formes, elles sont parfaitement étudiées ; la tête, les mains et le torse sont admirables. Il règne dans toute cette belle figure un calme divin qui prouve jusqu'à quel point Cortot sait se pénétrer des sujets qu'il traite. L'auteur du *Narcisse*, de la *Pandore* et de l'*Ecce homo* doit un jour marcher à la tête de notre école.

Raggi. La statue colossale en bronze de Henri IV, commandée par M. le comte Dijeon, a des parties fort bien traitées, et ne manque ni de style, ni de grandiose. L'épaule droite est mal attachée, et les hanches font un mouvement faux ; mais la tête et les mains sont de la bonne école ; les accessoires sont rendus avec une vérité parfaite. L'effet de cette figure est imposant. On est moins content du *Montesquieu*, du même auteur.

Nous voici à M. Deseine et à ses têtes et jambes *d'expression*. Je ne sais pas à quoi pense cet honnête sculpteur ; on dirait qu'il recommence ses études ; il faut avouer que c'est s'y prendre un peu tard : mais, en vérité, ses têtes de *Joseph d'Arimathie*, de *saint Jean*, de *Nicodème*, du *Christ* et de *la Madeleine*, ne sont que d'un écolier. Elles manquent de style et de vie ; c'est du bois. L'*Accablement* et *la Douleur*, deux figures allégoriques, ont toute la noblesse d'expression qu'on remarque dans *Cadet Roussel misantrope*, ou *Jocrisse au désespoir*. Si M. Deseine continue,

on ne sera pas étonné de le voir remonter à l'enfance de l'art.

En terminant ici, mon cher Maître, je ne dois pas oublier de vous nommer M. Gayrard, qui a fait une statue de l'*Amour*, où l'on remarque de jolis détails, mais trop de manière; M. Guillois, dont le *Jeune Berger en repos* mérite quelques éloges sous le rapport des formes; MM. Gaulle, Legendre-Hérat, Petitot fils, Pradier, Stouf, Vallois, qui tous ont plus ou moins prouvé qu'ils pourraient un jour relever et soutenir la splendeur de l'école de sculpture.

Voilà ce que nous avions à dire sur l'exposition de cette année. Vous avez pu voir qu'elle a donné des gages brillans de ce qu'elle sera en 1821.

A. B.

TRENTE-DEUXIÈME LETTRE.

Les *chambres* s'ouvrent, mon cher Maître, et l'on ferme le *Salon*, dont il semble qu'on n'avait reculé la clôture que pour distraire le désœuvrement et la mauvaise humeur des *députés* arrivés depuis quinze jours sur la foi de la première ordonnance, et qui n'ont appris qu'en route que la session était *renvoyée* à la fin du mois, afin de donner le tems à *M. Decazes* de *renvoyer* les plus gênans de ses con-

frères. On n'a rien négligé pour amuser le plus possible les mandataires de la nation pendant cette espèce de *quarantaine*, qui aura été remplie par l'apparition de la *Galatée* de M. Girodet et par tous les mauvais vers qu'un beau tableau est capable d'inspirer.

Cependant MM. les *Croûtons*, profitant de cette puissante diversion et de l'attention exclusive du public et des artistes pour un seul objet, ont *déménagé* sans bruit par les escaliers dérobés; c'est *affreux* tout ce qu'ils ont emporté! Ma surveillance à moi-même s'est trouvée en défaut, et il est bon nombre de *croûtes* que je n'ai pu rattraper que dans les vestibules et sous les portails; mais alors j'ai redoublé d'ardeur et de zèle : posé comme en embuscade au détour de l'escalier et de la petite cour intérieure du Musée, mon regard avide perçait au travers des toiles qui recouvraient négligemment ces tristes peintures. Et puis la grande habitude!.... Une jambe qui passait sous la couverture, une tête qui n'avait pas eu le bon esprit de se cacher tout entière, un rien, enfin, révélait la *croûte* à l'œil du maître; ce n'est pas à moi qu'on peut en faire accroire.

Un de ces matins, je traversais le pont Royal, et quoiqu'une affaire assez importante m'appelât au faubourg Saint-Germain, j'allais aussi vite que s'il se fût agi d'un déjeûner d'amis ou d'une partie

line. Vint à passer sur le parapet opposé un porte-faix, le dos ployé sous un tableau couvert d'une toile grise ; je ne sais quelle instinct m'y pousse : j'arrive auprès, une certaine odeur de *croûte* m'y retient ; je soulève doucement le voile.... Effectivement, c'en était une ! Le numéro y tenait encore. Je suivis quelque tems ce brave homme qui la *portait sur ses épaules*, comme s'il y eût connu quelque chose ; et je me suis assuré, à l'aide de mon *livret*, qui ne me quitte jamais, du nom de l'artiste et du sujet de son barbouillage. Fidèle à mon principe, qu'il faut censurer les ridicules et les défauts en épargnant les personnes, je ne vous entretiendrai que du tableau ; qu'importe le nom de l'auteur ? l'ouvrage est détestable, c'est tout ce qu'il me faut. Or, ce sont des nymphes (le livret les désigne ainsi) qui se livrent, au bord des ruisseaux limpides et sur les pelouses fleuries, à toutes sortes de jeux innocens ; les unes sautent dans des cerceaux de roses et de jasmins tressés, les autres se défient à la course ; plusieurs sont assises en rond et semblent regarder d'un œil d'envie trois ou quatre de leurs camarades qui se roulent sur l'herbe ; et toutes ces demoiselles sont dans le très-simple appareil d'une beauté sortant du bain, au moment où elle a déjà laissé tomber son peignoir et n'a pas encore passé sa chemise, pour parler en langue vulgaire. Comment sont-elles si assurées en plein jour et en pleine campagne ? Il

n'y a donc ni faunes, ni sylvains dans les bois d'alentour. Quoi qu'il en soit,

> Ces dames, sans s'armer d'une austère pudeur ;
> Se défendront assez par leur seule laideur.

Voilà ce qui les tranquillise, et moi aussi. On ne voit pas si le peintre a voulu faire des nymphes de Diane, de Vénus ou de Flore, je crois plutôt qu'elles sont de la cour de Junon, qui, en sa qualité de femme jalouse, ne doit pas prendre à son service de jolies femmes de chambre.

Mais je retourne à mon poste, au bas du petit escalier par où les *Croûtons* évacuent sourdement. Parmi les *numéro sortans*, qui n'ont rien gagné cependant à la loterie des arts, il est juste de distinguer le numéro 756, représentant *Vénus qui arrête Enée prêt à venger la ruine de Troie sur Hélène, réfugiée au pied de l'autel de Vesta*. Il y a du goût dans le choix du sujet et de la sagesse dans l'ordonnance de ce tableau ; la figure de Vénus est même dessinée avec assez de grâce et de correction, ce qui vient peut-être de ce qu'elle est évidemment copiée de je ne sais plus quel maître dans l'un de ses chefs-d'œuvre dont le nom m'échappe (si ce n'était pas à vous que j'écrivais, mon cher Maître, je ne manquerais pas de dire sans hésiter le nom du peintre et de son tableau); du reste, la couleur de la peau de Vénus est d'un rouge foncé qui se détache très-bien

sur un fond blanc mat formé par les nuages qui portent la déesse ; quant à Enée qui regarde sa mère d'un air maussade, comme si elle était venue le troubler dans une bonne fortune, il est clair qu'il n'est point copié, et l'on peut affirmer qu'il ne ressemble à rien.

Hélène, de son côté, accroupie de la manière la plus bourgeoise, ressemble à toutes les femmes qu'on voudra, excepté à la fille de Léda; il suffit d'être grosse et grasse et d'avoir peur, et l'on pourra se croire une *Hélène* à la façon de M. Leroy. Je nomme cet artiste, parce que sa *croûte* est une *croûte d'histoire*, et qu'il faut encourager *l'histoire*, qu'on abandonne de plus en plus pour le *genre*; parce que les personnages de sa *croûte* sont de grandeur naturelle, et qu'il y a attaqué le *nu*, deux grandes difficultés de l'art, qui sont presque l'art lui-même, et qu'on ne trouve point dans tous ces petits tableaux de *pantins* habillés qui ne supposent pas plus de talent chez les peintres qui les dessinent, que de connaissance dans ceux qui se pâment d'admiration en les regardant; et, enfin, parce qu'on trouve dans cette *croûte* des parties estimables et qu'on ne doit point désespérer de son auteur, dont j'espère ne plus avoir à parler aux expositions suivantes. En attendant, c'est le *ministère de l'intérieur* qui a commandé ce tableau, qui figurera fort mal dans l'*intérieur du ministère*.

Voici la *Magicienne consultée ! A* coup sûr, l'auteur n'est pas un grand sorcier en peinture. Plusieurs

jeunes filles sont debout dans l'antre prophétique ; une d'elles a livré sa main aux regards de la magicienne, et toutes les consultantes, mais sur-tout celle qui est en action, sont d'un sang-froid et d'une tranquillité imperturbables; en revanche, la sorcière a tous les traits de la figure contractés, et sa vieille physionomie exprime horriblement la surprise et l'agitation. Un peintre vulgaire aurait, au contraire, transporté les émotions sur les figures des jeunes filles, qui ne vont guère consulter les diseuses de bonne aventure que sur la fidélité de leurs amans ou sur l'époque de leur mariage, toutes choses assez intéressantes pour qu'on se donne la peine de se troubler un peu, et il eût réservé le calme et la dignité pour la sibylle, qui ne doit s'étonner de rien, et qui vous dit que les *bruns* ne trompent jamais, ou que les blonds épousent quand ils l'ont juré, comme si elle vous disait les choses les plus simples et les plus naturelles. Voilà ce qu'eût fait un peintre ordinaire, l'auteur de ce tableau a pris une manière toute opposée, ce qui n'empêche pourtant pas qu'il ne soit un peintre fort ordinaire.

N'apperçois-je pas des pieds de bouc qui passent ? Ah! c'est *Pan poursuivant Syrinx*. Il n'en fait pas d'autres, ce vilain dieu ; on aurait bien dû le mettre pour toute sa vie sous la surveillance de la haute police de l'Olympe. Cette pauvre Syrinx, comme elle a chaud! il faut que Pan lui ait donné une fière chasse; il en est lui-même tout cramoisi. Enfin, la nym-

phe, arrêtée par les eaux du fleuve *Ladon*, se jette fort à propos dans les bras d'une naïade sa sœur; pour échapper aux désirs du dieu, elle la supplie de changer sa figure.... J'aurais fait la même prière au peintre, si j'eusse vu son tableau dans l'atelier. Un sujet mythologique veut être traité avec tant de grâce, un dessin si pur, une couleur si suave! Au lieu de cela.... Oh! je veux absolument m'essayer sur le même sujet, pour voir si en m'appliquant je pourrai parvenir à le rendre aussi mal.

Numéro 1059. *Henri, duc de Joyeuse, revenant du bal, entouré d'un grand nombre de compagnons de ses plaisirs, qui composaient avec lui une bruyante mascarade, passa près le couvent des capucins, à Paris. Ces capucins chantaient l'office des matines. Le jeune duc s'imagina entendre un concert céleste.* (Le jeune duc avait beaucoup d'imagination, et ne connaissait pas une note de musique). *Un rayon de la grâce toucha son cœur* (sans passer par sa figure, à ce qu'il paraît); *il détesta la vie licencieuse dans laquelle il n'avait trouvé que de faux plaisirs, et entra dans ce couvent, où il prit l'habit, sous le nom de frère Ange*, (et d'où il sortait de tems en tems pour faire le diable).

Ce tableau s'appelle la conversion (ou pour mieux dire, le *quart de conversion*) du duc de Joyeuse.

Il y a quelque originalité dans cette composition. La nuit qui couvre presque tout le tableau fait bien ressortir l'apparition lumineuse des esprits célestes; et la bande *joyeuse* pouvait contraster d'une manière

assez pittoresque avec les séraphins et les vierges du ciel ; mais le peintre s'est laissé aller à des détails ignobles et tout-à-fait hors de l'art. Des *polichinels*, des *pierrots*, des *arlequins*, font mauvaise figure dans un cadre ; c'est à l'artiste a tout *idéaliser ;* s'il a à peindre une mascarade, et sur-tout la mascarade d'un duc, il faut qu'il invente, qu'il crée des déguisemens qui permettent à l'art de se faire reconnaître. Il résulte de tout cela que ce tableau pouvait n'être pas une *croûte.*

Je me demandais comment une composition dont quelques parties annoncent quelque mérite, pouvait en même tems contenir tant de détails et d'intentions ridicules. Le *livret* m'apprend que l'auteur est le même qui a peint cette *famille de centaures!*..... tout s'explique.

Je crois que voilà encore un tableau à qui mes fonctions m'obligent de dire deux mots : c'est *Marguerite de Valois, surprise par le connétable de Bourbon au moment où lisant l'histoire romaine,* elle s'écrie : « Ah! quel monstre! cet infâme Néron fait mourir le vertueux Thraséas. — Eh! quoi, lui dit le connétable, plaindrez-vous des maux étrangers et n'aurez-vous nulle pitié de ce que vous causez à ceux qui vous adorent? — Ah! Dieu, lui dit la princesse étonnée de le voir si près d'elle, comme vous m'avez fait peur! » Il est bien fait pour cela certainement. Bien lui en prend d'avoir été peint par une demoiselle: j'allais lui en dire de belles.

Et vous aussi, M. Ingre! qui est-ce qui aurait cru cela de vous? Est-ce bien sérieusement que vous nous avez envoyé de Rome cette *Olympe, sauvée par Roger de la fureur d'un monstre marin*? C'est bien la peine d'avoir brillé long-tems dans l'atelier de David, pour devenir ce que vous êtes; en vérité, votre *manière* est changée à faire peur. Qu'est-ce que c'est que votre *Olympe*, indécemment garottée à cette roche? Et votre chevalier sur l'hypogriphe, a-t-il une mine assez insignifiante? Il a l'air tout au plus avec sa lance de se préparer à une partie de bague. Quant à votre lance, c'est sans contredit le principal personnage du tableau; elle est magnifiquement dorée et ciselée, et puis avec quelle grâce elle traverse toute votre toile diagonalement, depuis l'extrémité supérieure de gauche jusqu'à celle inférieure de droite, où elle aboutit à une espèce d'*éperlan* que vous nous donnez pour un monstre!... Les grands connaisseurs prétendent que votre dessin est très-savant, et votre peinture très-fine; il faut être soi-même très-fin et très-savant pour s'en apercevoir; le premier talent est de plaire; qui ne plaît pas, à tort, dans les arts comme en amour. Il y a des gens qui prétendent que c'est pour vous moquer de nous que vous exposez de pareils tableaux; prenez garde que le public ne prenne une revanche complète. Si c'est exprès que vous faites des choses si ridicules, et comme par gageure, je ne puis raisonnablement vous admettre dans notre compagnie qu'en qualité de *croû-*

ton volontaire ; mais, volontaire ou non, songez qu'une fois enrôlé, la désertion est difficile ; quand vous serez aussi las que nous de vos figures sans ombres, de vos corps sans rondeur, et de vos fonds sans perspective, je ne sais pas si malgré votre talent réel vous pourrez revenir au vrai bien. Vous ne ferez pas rétrograder l'art, ni le goût ; on a admiré le *Pérugin* ; mais il n'avait pas encore fait son plus bel ouvrage : Raphaël.

Maintenant, passez, *Croûtons*, passez sans crainte, il est tems de me démettre de ma magistrature ; redevenons camarades ; je n'ai plus le courage de poursuivre la guerre.

De mes inimitiés le cours est achevé.

C'est dommage, car j'entrevois un *Renaud dans la forêt enchantée*, qui me paraît bien la chose du monde la plus plaisante ; et puis encore ce petit tableau qui s'en va tout doucement.... Sortons moi-même, car j'aurais trop de regrets et je redeviendrais méchant.

Adieu, mon cher Maître, je quitte le palais des arts pour courir à la Sorbonne, joindre l'humble hommage d'une couronne écolière à celles des maîtres et du public qui couvrent votre admirable *Léonidas*. C'est encore un exilé ! espérons que le ministère le rappellera comme quelques autres. Mais, pour cela, demandons-le hautement et vivement : c'est le plus sûr moyen, quoi qu'on puisse en dire. P...x.

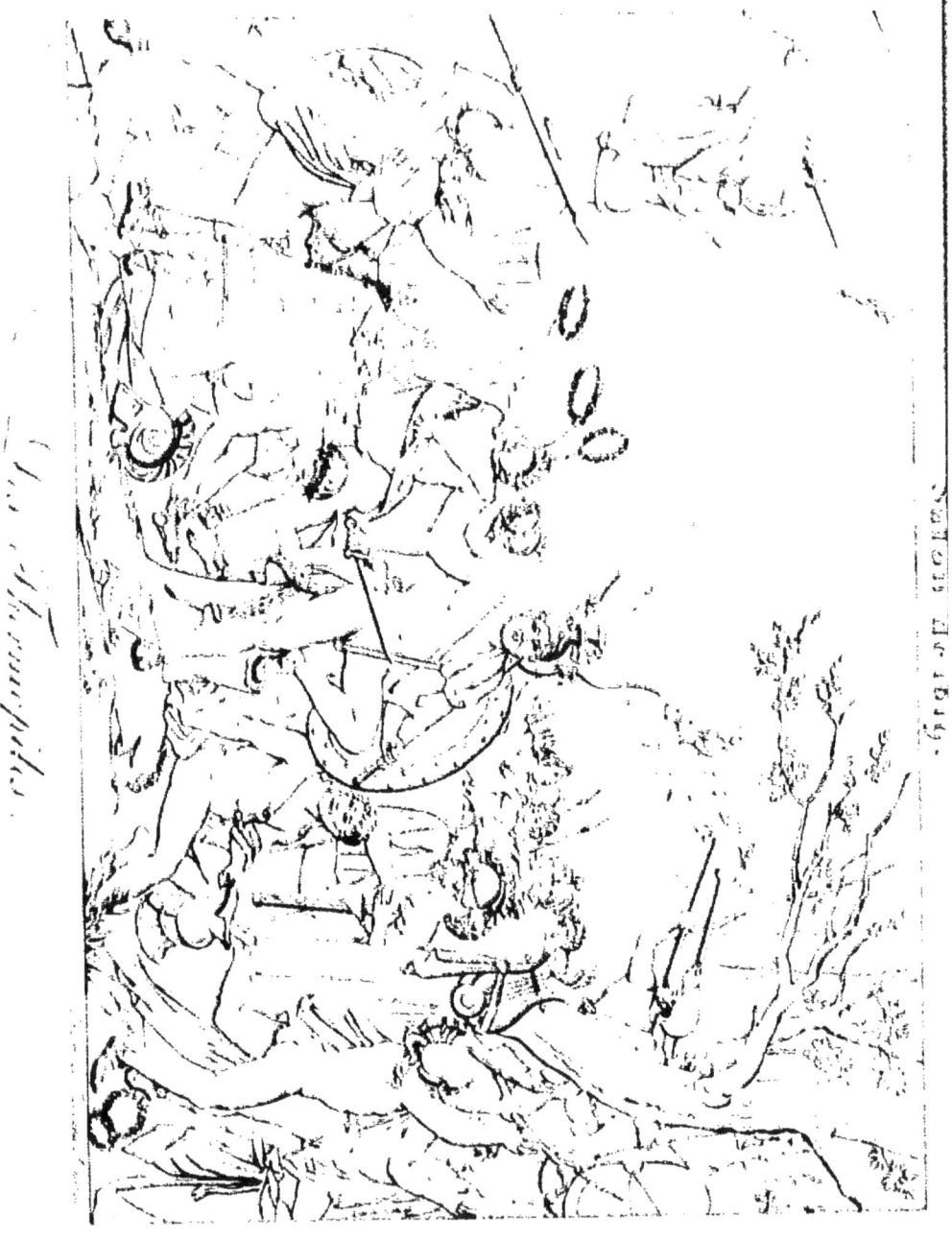

TRENTE-TROISIÈME LETTRE.

Paris, le 1ᵉʳ mars 1820.

Mon cher maître,

L'ouverture de la galerie du Luxembourg a ranimé la curiosité des amateurs, et termine en quelque sorte le cours des expositions de cette année ; elle nous impose, envers vous, une obligation nouvelle.

La plupart de ces ouvrages, acquis par le gouvernement, ont figuré au Louvre : nous vous les avons fait connaître dans notre correspondance. Quelques-uns sont dignes de la faveur qui leur est accordée ; mais ce n'est point sur eux, aujourd'hui, que s'attachent tous les regards.

Qu'il est doux pour vos élèves de vous rendre le témoin de l'enthousiasme unanime qu'excitent les *Sabines* et les *Thermopyles*. Le premier de ces chefs-d'œuvre a déjà reçu deux fois l'hommage des connaisseurs. Vous recueillîtes alors les transports du public ; que ne pouvez-vous jouir encore de son empressement ! Les *Thermopyles* n'avaient paru que dans votre atelier ; ils vous rendirent, dans votre exil, l'objet d'une admiration dont vous avez refusé le tribut. L'or des souverains étrangers a vainement essayé de nous ravir ce que vous n'avez voulu confier qu'à la France ; nous le possédons ce monument de gloire, d'autant plus cher à vos élèves qu'ils y puiseront à-la-fois les leçons d'un génie créateur et d'un généreux patriotisme.

Qu'il est beau ce Léonidas ! Comme ses regards, élevés vers le ciel, expriment la mélancolie et la sublimité de son ame. Dans quelques instans il n'appartiendra plus à la terre ; il va s'immoler au salut de la Grèce, et cette pensée enflamme son front d'une

joie inconnue à nos soldats modernes, qui la plupart ne savent mourir qu'avec fureur et par orgueil. Mais que de larmes secrètes verseront les vierges de Sparte sur le trépas de ses compagnons! Ce sentiment de regret, vous avez su le faire pressentir dans la figure du roi de Lacédémone; cette figure nous montre l'heureux contraste d'une noble pitié et d'une fermeté inébranlable.

Qu'il est beau ce Léonidas! Les artistes y retrouvent votre admirable talent de dessin et un coloris supérieur à tout ce que vous aviez fait jusqu'alors; mais la perfection de votre héros reçoit des éloges plus flatteurs encore : les femmes, qui sont elles-mêmes le type de toute beauté; les femmes parcourent d'un œil charmé les formes du Léonidas, en suivent tous les contours, en pénètrent tous les secrets, et découvrent les émotions du cœur et le feu de la vie où de froids amateurs ne voient que le résultat d'une ingénieuse combinaison.

J'ai parlé *d'amateurs*, et vous connaissez, mon cher Maître, la trempe d'esprit des hommes qui se parent de ce titre. J'en ai vu qui, résistant à l'impression des grands effets de l'art, et livrés au marasme d'une malheureuse susceptibilité, n'apercevraient, dans les ouvrages les plus accomplis, que les défauts qu'on est fâché d'y rencontrer. Trop petits pour embrasser les immenses proportions du génie, ces *grammairiens* de l'art veulent le resserrer dans les bornes étroites de leurs ridicules systèmes. Écoutez leurs critiques, ils vous persuaderont que vous avez eu tort de sentir. Vous, mon cher Maître, qui avez si bien analysé toutes les passions, dites-moi quelle est la source de ce travers? Est-ce la médiocrité qui se venge? Est-ce l'ignorance qui ne comprend pas?

Je rêvais à ce singulier problême, lorsqu'en tra-

versant la galerie du Luxembourg, je vis au centre d'un groupe de curieux un homme qui gesticulait avec une extrême vivacité ; c'était un petit vieillard de fort bonne mine, à qui ses quatre-vingts ans ne semblaient pas du tout un fardeau difficile à porter ; son front sillonné et sa blanche chevelure annonçaient que ses beaux jours avaient appartenu à un autre tems ; mais l'éclat et la netteté de son organe eussent fait croire qu'il était encore dans la vigueur de l'âge. Il parlait de votre plus beau tableau, et exprimait son opinion avec tant d'assurance, que je n'eus pas de peine à comprendre que ce vieillard était un *amateur*, ou tout au moins, quelque érudit à cheval sur les règles de l'art et bien infatué de la science de l'antiquité. Il ne manquait jamais de citer Montfaucon ou l'abbé Winckelmann, et au besoin il disait : *J'ai vu*. Sa conversation pouvait m'offrir quelque intérêt ; je l'écoutai et je ne tardai pas à y prendre part. Je voudrais bien, mon cher Maître, vous la rapporter tout entière, vous y trouveriez, peut-être, des détails piquans ; mais je n'ai retenu de notre discussion que ce qu'elle avait de plus aride, les raisonnemens de l'Amateur et mes objections. Ce que je vais vous transmettre ne sera, pour ainsi dire, que la substance du dialogue qui s'établit entre nous.

L'Amateur : L'unité d'action, Monsieur, est le premier de tous les préceptes. Les livres d'Aristote sont le code des poètes et des peintres. Les lois qu'il leur a laissées ne sont point fondées sur le caprice de l'opinion ; ce rhéteur nous apprend lui-même qu'il les a puisées dans les plus sublimes compositions des anciens. C'est, nous assure-t-il, Apollon et les Muses qui les lui ont dictées. Ces règles, réunies sous un seul point de vue et classées par un esprit observateur et méthodique,

sont si justes et si certaines qu'il est impossible de s'en écarter sans s'éloigner en même tems de la perfection. En faisant son tableau des Thermopyles, David aurait dû se rappeler...

L'Elève. Eh quoi ! Monsieur, vous reprocheriez à ce grand maître d'avoir oublié quelques préceptes essentiels, lui qui a ramené son Ecole à la pureté antique !

L'Amateur. J'avoue qu'il mérite cet éloge ; mais convenez avec moi qu'une condition indispensable dans toute composition n'est point observée dans les Thermopyles : l'unité d'action y est violée, et quoi qu'on en dise, ce tableau, qui n'a pas même d'action principale, n'est, à proprement parler, qu'une réunion de différens épisodes.

L'Elève. C'est juger avec sévérité, Monsieur ; il est vrai que tous les personnages des Thermopyles ne sont pas occupés à accomplir une seule intention : chacun agit nécessairement d'après son caractère, son âge, sa position : c'est ce qui produit la diversité de mouvemens ; mais toute cette activité, quoique divergente en apparence, concourt à un même but, et voilà précisément ce qui constitue l'unité d'action.

L'Amateur. Vous êtes dans l'erreur : cela constitue tout au plus l'unité d'intérêt.

L'Elève. Et que peut-on exiger davantage ? L'unité d'intérêt, Monsieur ! il n'appartient qu'au génie de concevoir, et quand il l'a trouvée, il est libre de briser le joug et de s'affranchir de toute entrave ; il donne lui-même une nouvelle théorie de l'art, car il est créateur.

L'Amateur. Jeune homme, vous raisonnez en enthousiaste ; il faut savoir se mettre en garde contre une admiration outrée ; celui qui admire trop les hommes de génie, a dit le célèbre Bacon, les sur-

passe difficilement : dites-moi, par exemple, ce qui caractérise cette action unique, à laquelle, selon vous, se rapportent si bien les mouvemens des divers personnages ?

L'Élève. L'action n'est ni concentrée, ni exprimée isolément ; toutes les parties s'y rattachent ; il n'en est aucune d'indépendante sans cela ; ce que vous nommez des épisodes deviendrait des accessoires inutiles ; il n'y aurait plus alors que de la confusion, qu'une agitation sans objet ; et cependant il est aisé, au contraire, de se convaincre que tout est parfaitement défini et parfaitement concerté. Est-il un seul détail qui ne rentre pas dans l'ensemble, qui ne réalise pas l'unité ? D'ailleurs, voici comment je conçois la chose : Des trompettes, placés sur une hauteur, signalent les approches d'une armée ennemie ; les guerriers s'apprêtent au combat, et saisissent leurs armes ; deux autels, encore chargés d'offrandes, indiquent qu'on vient de faire un dernier sacrifice, et ces autels sont ceux d'Hercule et de Vénus, divinités protectrices de Sparte ; la scène....

L'Amateur. Suspendez un instant votre récit, et veuillez m'apprendre comment vous distinguez ces autels ?

L'Élève. Par des inscriptions grecques.

L'Amateur. Grecques, à la bonne heure ; mais vous paraît-il bien naturel qu'on ait ainsi improvisé des inscriptions sur ces autels élevés à la hâte. Cette indication peut vous sembler ingénieuse, en ce qu'elle a été d'une grande ressource à l'artiste, et hors de toute vraisemblance.

Les emblêmes et les symboles suffisaient aux anciens pour désigner à quelle divinité un autel était consacré ; leurs temples mêmes ne portaient une dédicace que lorsque le dieu qu'on y adorait avait une

attribution particulière ou distincte de celle qu'on lui reconnaissait habituellement. Les inscriptions telles que les a supposées M. David n'auraient donc rien appris à des Spartiates pour qui le culte d'Hercule et de Vénus était un acte de tous les jours.

Un tertre de gazon entouré d'enseignes militaires et sur lequel on eût apporté, en offrande, la farine et le sel, voilà quel devait être l'autel des Spartiates, qui, probablement, dans cette occasion, n'avaient amené avec eux ni architectes, ni sculpteurs. Il eût été mieux encore de reproduire ici le rocher, qui, au rapport de Pausanias s'élevait dans l'endroit des Thermopyles où l'armée grecque était campée. Ce monument eût été plus historique, sans être moins pittoresque.

L'Élève. M. David en a jugé autrement, il a usé du privilége des poètes.

L'Amateur. Je vous entends : mais reprenons le fil de notre discours. La scène disiez-vous?....

L'Élève. La scène est entre des rocs escarpés qui forment un passage étroit d'où l'on découvre au loin la plaine, le rivage et la mer ; un temple est sur les flancs de la montagne, dans laquelle est pratiqué le sentier par où s'éloignent les esclaves et les chevaux chargés des bagages, désormais inutiles, car l'heure de mourir est venue. Ce défilé, n'est-ce point celui des Thermopyles ? Ces guerriers ne sont-ils pas les trois cents Spartiates ? Tous les traits d'héroïsme qui signalèrent cette mémorable journée ne sont-ils pas rendus avec l'énergie que commande un semblable sujet ?

L'Amateur. Cela peut être ; mais entrons dans les détails.

L'Élève. J'y consens ; le livret va nous mettre au fait.

Léonidas avait voulu éloigner du combat, sous

prétexte d'une mission secrète pour les magistrats de Lacédémone, deux jeunes gens qui lui étaient attachés par les liens du sang et par l'amitié. Ils ont pénétré son intention : *Nous ne sommes pas ici pour porter des ordres, mais pour combattre*, répondent-ils; et soudain, impatiens de se placer dans les rangs, l'un se hâte de rattacher son cothurne, l'autre court embrasser son père pour la dernière fois. Que leurs adieux sont touchans! Le guerrier presse la main du vieillard contre son cœur, comme pour lui faire sentir qu'il demeure intrépide à l'aspect de la mort ; attentif à cette épreuve, le Spartiate a reconnu son fils.

L'Amateur. Tout cela est fort beau, sans doute ; mais ne peut pas être clair : l'avenir et le passé ne sont pas du domaine de la peinture : toujours bornée au moment présent, elle n'a la faculté ni d'anticiper, ni de rétrograder. Qui m'apprendra ce qu'ont dit tout-à-l'heure le jeune guerrier qui rattache ses sandales et cet autre qui embrasse un vieillard, que je suppose être son père? Ils ne parlent plus; il m'est impossible de deviner une pensée dont l'expression a cessé. Retracez donc une existence ou un sentiment actuel et renoncez à m'émouvoir par des effets que vous ne pouvez saisir. L'artiste doit puiser ses moyens dans son pinceau et non dans son livret.

L'Elève. Quoi, Monsieur, vous avez pu penser que le premier peintre de notre École était réduit à d'aussi misérables ressources? Dans l'explication d'un tableau, il est souvent utile de rapporter les circonstances qui ont précédé ou suivi le fait principal; car ce n'est qu'ainsi que le spectateur peut être mis dans la confidence du caractère, de la situation et de l'esprit des personnages. Du reste, est-il indispensable d'être instruit que les individus que l'on a mis en scène sont des Spartiates, pour être touché des

sentimens qu'ils expriment, et comprendre les motifs qui les font agir ? Voyez cet aveugle : son attitude, ses gestes ne montrent-ils pas qu'il demande à combattre ? J'admire son grand cœur et j'admire l'artiste, qui sur une toile insensible a su le faire palpiter. J'ouvre maintenant le livret et je lis : « Envoyé par Léonidas à Lacédémone, un aveugle, conduit par son esclave, se présente de nouveau et lui renouvelle ses instances de mourir avec ses compagnons d'armes. » Je reconnais aussitôt le guerrier dont j'avais deviné l'intention héroïque.

Voulez-vous des signes qui ne laissent aucun doute sur la nation et le siècle auxquels l'action appartient ? Vous trouverez partout les sentimens qui devaient animer les disciples de Lycurgue. Sur le second plan, un des chefs dévoués au culte d'Hercule, dont il porte l'armure et le costume, range sa troupe en bataille : le grand prêtre le suit ; il invoque le demi-dieu pour le succès du combat, et du doigt il montre le ciel. N'est-ce pas la piété des Spartiates ? leur obéissance pour les magistrats ? Agis en est ici le symbole. Frère de la femme de Léonidas, Agis placé dans l'ombre au-dessous de lui a déposé sa couronne de fleurs et va se couvrir de son casque : les yeux tournés vers le général, il semble en attendre des ordres. La touchante fraternité qui unissait les citoyens de la république, avec quel charme elle se manifeste dans ces jeunes amis qui se tenant étroitement serrés élèvent leur couronnes et jurent de mourir pour la patrie. Lisez ces mots qui fixent leurs regards et qu'un guerrier grave du pommeau de son épée sur la roche couverte de mousse : *Étranger, va dire aux Lacédémoniens que nous sommes morts ici pour obéir à leurs saintes lois.*

L'Amateur. C'est ici que je vous attendais ; j'aurais pu vous faire observer que l'aveugle du tableau n'est

pas celui de l'histoire, car ce dernier n'arriva sur le champ de bataille, pour y trouver la mort, qu'au moment où déjà ses compatriotes n'étaient plus; j'avais aussi quelques raisons de vous demander pourquoi Agis, n'ayant rien sur lui qui annonce sa qualité, on est encore obligé de consulter le livret. Ces critiques m'ont paru trop minutieuses. J'aime parfois à faire preuve d'indulgence, mais je ne puis vous passer l'épigramme dont vous m'avez récité la traduction.

L'Elève. Où voulez-vous en venir?

L'Amateur. Ignorez-vous qu'on doit cette épigramme au poète Simonide, et qu'elle ne fut composée que bien long-tems après la guerre des Perses?

L'Elève. Eh bien! je ne vois là qu'un anachronisme, toujours autorisé dans les ouvrages d'imagination. N'admirez-vous pas avec quel art M. David a su rattacher à son sujet ces vers de Simonide?

L'Amateur. La peinture est un de ces arts évidens qui doivent se passer de secours étranger. Elle n'est plus dans cette enfance où il lui était permis de recourir aux écriteaux et aux pancartes. Le bon goût et la raison les ont à jamais abandonnés aux mimes des boulevarts; ce n'est que là qu'on doit les employer à éclairer l'action.

Convenez-en de bonne foi, la résolution de défendre les Thermopyles n'étant point une action, n'est pas du ressort de la peinture. Aussi le tableau de David n'offre que des préparatifs, et ces préliminaires sont trop vagues pour être caractéristiques de l'événement qui doit leur succéder. Est-ce une halte militaire? est-ce une fête? sont-ce des jeux? est-ce l'approche d'un combat? est-ce la célébration d'une victoire? L'ennemi s'avance : mais n'y a-t-il rien qui puisse donner lieu à une méprise? Le bruit des trompettes ou plutôt le son des flûtes, car à la

guerre, les Spartiates se servaient de cet instrument, ne signalerait-il pas l'arrivée d'un renfort? Et, qui me dira si tous ces guerriers ne s'arment pas pour voler à la rencontre de leurs frères? Il serait curieux d'adapter à cette composition une explication toute différente de celle de M. David. Entre les Lacédémoniens, les soldats d'Athènes et quelques autres peuples de la Grèce, je ne sais à quelle nation ou à quelle époque donner la préférence. Quelques traits pourraient, ici, il est vrai, mettre sur la voie; néanmoins la plupart ne sont que des incidens qui ne précisent rien. Il y avait trop d'obstacles à vaincre; le plus beau talent ne pouvait tirer, d'un pareil sujet, que des effets plus ou moins médiocres.

L'Élève. Vous vous trompez; ou bien M. David a fait l'impossible.

L'Amateur. Une scène entre des rochers, des hommes revêtus de tuniques longues et grossières, de casques uniformément rouges, tout cela doit présenter un aspect sombre et monotone.

L'Élève. Jamais l'auteur ne déploya plus de richesse et d'éclat : les connaisseurs sont forcés de convenir qu'il s'est surpassé lui-même dans le coloris.

L'Amateur. On me l'a dit.

L'Élève. En doutez-vous?

L'Amateur. Non. Je m'en rapporte au jugement d'autrui.

L'Élève. J'ai cru m'apercevoir que vous ne renonciez pas facilement au vôtre.

L'Amateur. Je tiens à mon opinion, mais je ne décide rien des couleurs.

L'Élève. Pourquoi?

L'Amateur. Parce que je suis aveugle.

L'Élève. Aveugle, Monsieur!... eh! que ne le disiez-vous plus tôt?

L'Amateur. Avais-je besoin de le dire, et ne le voyez-vous pas ?

L'Élève. J'aurais dû m'en douter, en effet ; mais pouvais-je penser qu'un aveugle vînt visiter des tableaux ?

L'Amateur. Que voulez-vous ? c'est une vieille habitude ; depuis plus d'un demi-siècle je n'ai pas manqué une exposition. Autrefois j'étais amateur, et j'ose me flatter que mes conseils étaient écoutés.

L'Élève. Et suivis ?

L'Amateur. Pas toujours ; car les artistes ne se piquent pas de modestie et de docilité. Mon ami Diderot me consultait quelquefois ; c'était lui qui leur apprenait à marcher ! il s'y connaissait.

L'Élève. Ses critiques sont oubliées ; et l'école n'en a pas moins fait de grands pas.

L'Amateur. Je me garderai bien de le nier : mais comptez-vous pour rien les coups qu'il a portés à cette école plâtrée, fardée, poudrée, papillottée qui, même en nous montrant le nu, faisait encore sentir les *paniers* et les *verlugadins*. On ne pouvait rendre un plus grand service ; aussi Diderot était-il philosophe, et, dans les arts comme dans la politique, il est aujourd'hui démontré que la philophie seule peut opérer des réformes salutaires.

L'Élève. Et que fait la philosophie dans cette affaire ? Le pinceau, la palette, du talent et du goût, voilà tout le secret de l'art.

L'Amateur. Oui, Monsieur, pour sacrifier aux caprices de la mode, et pour se laisser dominer par son siècle. Mais la philosophie plane au-dessus des arts pour enseigner à discerner le goût relatif du goût absolu. L'un n'appartient qu'à la vogue, l'autre qu'à l'immortalité. C'est ce dernier que David a propagé dans notre École. Il fallait plus que du talent pour parvenir à un si grand résultat, et il ne l'eût pas at-

teint si chez lui le génie et le savoir ne se fussent prêté un mutuel secours. Saisissez donc le flambeau auquel il a dû sa gloire, gardez-vous de penser que l'imitation du maître y puisse suppléer. La nature respire dans ses œuvres; mais ce n'est pas là qu'il faut l'étudier : vous ne feriez qu'adopter une manière et vous vouer à une médiocrité d'autant plus déplorable que vos propres défauts seraient ajoutés à ceux de votre modèle. Et quel est celui qui peut en être exempt ? Ne reproche-t-on pas, par exemple, au Léonidas sa pose académique.

L'Élève. Cependant elle est en harmonie avec l'expression de ses traits; il réfléchit au sort prochain de ses compagnons ; son attitude est encore indécise ; il est immobile et l'on voit qu'il est prêt à se mouvoir : assis sur un débris de rocher, il domine tous les personnages dont il est entouré : son calme au milieu de l'agitation générale, ses armes que déjà il a saisies et son air magnanime, tout annonce en lui le chef qui doit épouvanter Xercès du bruit de son trépas et apprendre à la Grèce ce que peut l'amour de l'indépendance.

L'Amateur. Vous me vantez la pose de Léonidas, je ne vous contredirai pas, mais il est un autre point sur lequel je ne suis pas pleinement satisfait. Comment David a-t-il pu observer le costume lacédémonien et déployer ce coloris brillant dont vous me parliez tout-à-l'heure ?

L'Élève. Ce costume était trop sévère pour que l'on s'astreignît à en reproduire scrupuleusement les détails. Dans ce tableau comme dans celui des Sabines, David a représenté ses personnages nus ; il a fait plus : il a tempéré la tristesse qui s'attachait à cette action par des figures de jeunes guerriers, pleines d'une grâce charmante, par des couronnes de fleurs, des apprêts de sacrifices, des armes enrichies d'or et des manteaux de pourpre.

L'Amateur. Mais comment David veut-il qu'on reconnaisse des Spartiates dans ces Sybarites qu'on croirait voir au milieu d'une fête ?

L'Elève. Une minutieuse observation de la vérité serait souvent mortelle dans les arts. L'ame du spectateur cherche des émotions et ne demande qu'à éprouver cet intérêt soutenu qui n'est jamais le produit de la réflexion, mais du sentiment ; elle attend des arts de l'imagination, une disparition momentanée des limites de la réalité. Ce rêve fugitif serait sans résultat et sans objet s'il ne reposait sur la vérité : en devenant idéal il ne doit pas cesser d'être vrai. Il arrive souvent, j'en conviens, que pour atteindre l'un de ses buts on sacrifie l'autre ; mais convenez aussi que l'artiste, quoique doué d'un sentiment à-la-fois profond et fidèle, s'il ne possède pas l'imagination créatrice, ne sera qu'un peintre servile d'une réalité toujours triviale et bornée ; il ne saisira que des apparitions accidentelles et jamais l'esprit de la nature.

C'est ainsi, mon cher Maître, que je repoussais les critiques d'un homme qui n'eût point eu d'armes contre vous s'il avait pu voir le chef-d'œuvre. Je vous ai mal défendu parce qu'on défend mal ce qui n'a pas besoin de l'être, et qu'il est déjà prouvé que nier votre supériorité est une preuve d'infirmité.

TRENTE-QUATRIÈME LETTRE.

Nous nous félicitons, mon cher Maître, d'avoir différé à vous parler avec détails du tableau de Steuben. Son exposition en avait donné une idée favorable ; mais maintenant qu'il est placé dans l'église Saint-Germain il a beaucoup gagné, et prouve que l'artiste avait calculé ses effets pour le jour et la place qu'il occupe.

Steuben.

Le pieux évêque avait épuisé tous ses biens à soulager les pauvres, le roi Childebert lui envoya, pour le même usage, sa vaisselle et ses trésors.

C'est le moment où il distribue les royales aumônes qu'a retracé l'artiste ; ce vénérable prélat, revêtu de ses habits sacerdotaux, élevé sur les degrés de son église, répand, d'une main libérale, l'argent du monarque. Un soldat tient une lourde cassette dans laquelle puise l'évêque. Devant lui est un autel ; un jeune page porte des vases d'or, qu'un oriflamme accompagne ; des guerriers l'escortent. Une foule de mendiant sont accourus. Une femme défaillante est assise au pied de l'autel ; son enfant lui apporte ce qu'il vient de recevoir. Deux vieillards demi-nus tendent leurs mains débiles ; on voit derrière eux la foule dont les gestes implorent des secours, tandis qu'un des gardes l'invite à attendre et la contient éloignée de l'autel.

Ce tableau est plein d'intérêt, et nous paraît d'une heureuse exécution. On pourrait reprocher à l'artiste sa couleur un peu systématique et le ton de chair trop rembruni qu'il a employé dans le nu ; mais la tête vénérable de l'évêque est belle de touche et d'expression ; sa chape de drap d'or, sa mitre, son étole, sont artistement traités ; les costumes du tems bien étudiés, bien rendus. Ce tableau attirera l'attention de ceux qui connaissent l'art et ses difficultés : il place Steuben au rang que lui promettait, son tableau de *Pierre-le-Grand*.

Desbordes. Nous n'avons pas dû passer sous silence un portrait qui fait connaître la figure de l'artiste en même tems que son talent. Cette tête blanchie par l'étude plutôt que par les ans est pleine d'expression et de vérité. M. Desbordes présente le pinceau, instrument de son succès : plus d'un artiste, en le voyant, éprouve le désir de le lui dérober.

Un portrait de Robert-Lefebvre, dernièrement exposé, offre la physionomie d'un jeune peintre, dont le talent et la fécondité ont captivé l'attention et devancé l'âge de la célébrité. L'attitude, empruntée à Vandick et donnée à Horace Vernet, nous semble un éloge. La ressemblance du modèle est exacte ; sa palette nous paraît un accessoire inutile, tant l'expression de la tête annonce l'artiste. Pour cette fois, on ne peut reprocher à Robert-Lefebvre les tons violets qui refroidissent ses carnations ; ce portrait est animé ; il mérite les suffrages éclairés. {Robert-Lefebvre.}

En parlant du portrait de cet infatigable Vernet, pouvons-nous ne pas dire un mot de deux productions qu'il a ajoutées à celles dont nous avons déjà parlé ? {H. Vernet.}

Un trompette de chasseurs vient d'être tué. Il est gisant dans la poussière. Son cheval blanc, libre de son cavalier ; ne l'a point abandonné ; il baisse la tête vers ce corps privé de vie, et semble en le flairant l'inviter à se relever, tandis qu'un fidèle barbet vient lécher la tête ensanglantée de son maître. Quel indifférent passera sans rougir près de cet intéressant tableau ?

Mais déjà ce tableau a encore eu un successeur : c'est le siège de Sarragosse. Des capucins y jouent le premier rôle : placés sur les fortifications de cette ville, pêle-mêle avec les guerriers, le crucifix d'une main et le glaive de l'autre, ils affrontent audacieusement la mort qui les menace....

Ambitieux Horace, ne laisserez-vous pas même à Granet l'honneur de peindre *les capucins* ?

Lo Scrivio publico est un tableau de M^{lle} Lescot, qui sort de la classe ordinaire de ses productions : le sujet est une espèce d'énigme dont nous allons vous donner le mot. Cet écrivain assis, dont les cheveux blancs annoncent les longs travaux, {M^{lle} Lescot.}

est le père d'un ex-ministre ; ce jeune villageois fut ministre lui-même, sa jolie compagne est son épouse.

Nous pouvons louer la manière spirituelle dont ce sujet est traité et la touche piquante qui l'anime ; mais nous ne devinons pas le but de ce travestissement. La peinture est, par son essence, l'imitation de la nature, et c'est déroger à ses principes que de chercher à égarer ses juges. Ce tableau n'aurait dû être exposé qu'en tems de carnaval.

Si cette Lettre est la dernière que nous vous écrivons, recevez, ici mon cher Maître, tous les vœux de vos élèves, qui vous conservent un inviolable attachement et une admiration que la postérité partagera.

P. V.

FIN.

DE L'IMPRIMERIE DE PILLET AÎNÉ, RUE CHRISTINE, N. 5.